拍出
驚豔

U0136356

POPULAR PHOTOGRAPHY

作者：《大眾攝影》雜誌編輯部

翻譯：黃建仁

大石文化 Boulder Media

an IDG company

目錄

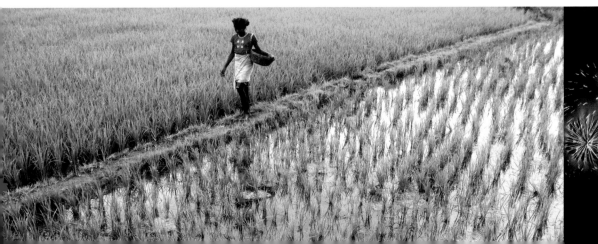

前言

我客廳桌上擺了一個小小的深棕色盒子，約莫一塊薄磚頭大小，很不起眼。握著覆皮手把舉起來，按下上方的按鈕，前方開口跟著落下，露出連接在可伸縮蛇腹的金屬裝置內的鏡頭。這個奇妙的小東西是我祖母的第一部相機，由美國紐約州羅徹斯特的伊士曼柯達公司製造的No. 2A折疊式袖珍布朗尼自動相機（Folding Pocket Brownie Automatic）。那是我祖父在1912年送給她的17歲生日禮物，至今依然運作正常；如果我還找的到合適的底片的話。

我祖母的布朗尼相機使用簡單，體積輕巧，攜帶方便，是一個世紀前消費科技最先進的代表。不過，即使是最不講究的拍攝者，都必須了解攝影的最基本原理，才有辦法用它來拍照。有一個轉盤控制透鏡後方的八片金屬葉片中的開口（光圈）大小，讓光線進入內部，使底片曝光。有一個撥桿提供三個方式，控制快門簾打開多久時間。然後是對焦，機身上有刻度標示相機與相片主體之間的距離，蛇腹必須伸縮到該刻度所標的特定長度，才能對焦。

比起我祖母還是青春少女的時代，今天拍照實在輕鬆太多了，也更自動化了。不過，如果想拍出心目中的相片，不論是喜歡照相手機的無比方便性，還是熱愛探索數位單眼相機（DSLR）的無限可能性，你仍然必須徹底了解同樣的基本原理：任何瞬間進入相機的光線量、光線進入相機的時間長度，以及使光線聚焦的鏡頭的光學特性。只要對光線，以及相機捕捉光線的方式控制得愈好，就愈能拍出滿意的相片，而且從攝影獲得的樂趣也愈多。

本書就要協助你實現這個目標。你會讀到關於攝影所有面向的數百個祕訣，從選擇適合的器材、營造拍攝場景，到加強影像效果等，全都包含在內。你將發現適用於各種典型狀況的快速修正技巧，以及刺激你發揮技巧與創意的長時間攝影題材。你不只會學到如何用最適當的方式捕捉光線，也會學到如何控制光線，精確地取得你要的畫面效果。此外，你還會學到如何把腦海中的景色，變成一張完成的照片，與全世界分享。

無論是我祖母的布朗尼相機，還是你剛在線上訂購的最新型裝置，每一部相機都只不過是一個一側有小孔，另一側有感光材料（底片或感光元件）的黑盒子罷了。這個黑盒子能拍出什麼照片，完全取決於你，而本書正是你踏上攝影探險之路的起點。

Miriam Leuchter

米莉安・魯希塔 Miriam Leuchter

《大眾攝影》總編輯

器材與
曝光

001 熟悉相機

不同數位相機的差異極大，主要在於它在設定上能給攝影者多大的控制程度。傻瓜相機一切都幫你設定好，只要按下快門就能拍出中規中矩的照片。然而過了初學者階段，DSLR（數位單眼相機）才是最好的選擇。DSLR能拍出獨特的、高品質的照片，只是在學習上要多花點時間。

電子觀景窗高倍變焦相機
這種相機和高階輕便相機（最下圖）類似，但有內建的大範圍變焦鏡頭。

高倍變焦可以大大拉近遠處的主體，如左圖的斑馬。

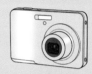

傻瓜相機
這是最基本的類型，所有設定都由相機控制，攝影者無法手動調整。

可換鏡頭輕便相機（ILC）
比起其他輕便相機，ILC 可以換裝不同的鏡頭，而且通常有較大的感光元件。

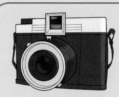

黛安娜 LOMO 相機
這款塑膠製的底片相機能拍出夢幻、有光斑的低解析度照片。

黛安娜相機是 1960 年代的非主流經典相機，如今捲土重來，新增了針孔光圈、全景片框與快門鎖定功能。

高階輕便相機
這類相機有的和傻瓜相機一樣方便攜帶，提供多種不同拍攝模式，有的機型可以設成全手動。

大片幅相機

大片幅相機是最高階的相機,感光元件比中片幅 DSLR 更大,可捕捉到驚人的細節。

從靜物攝影到風景攝影,大片幅相機都能捕捉到最多的細節,提供最精準的對焦。

全片幅數位單眼相機(full-frame DSLR)

DSLR 採用反光鏡系統,讓你能透過鏡頭,精確看見所要拍攝的畫面範圍。

中片幅 DSLR

功能和全片幅 DSLR 相似,但感光元件更大,可創造更細緻的影像。

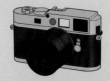

數位連動測距相機

這種相機有一個明亮的超大觀景窗,只能手動對焦。

數位機背中片幅相機

這種雙重功能相機可以搭配不同的機背,使用底片、或比全片幅 DSLR 還大的感光元件來拍攝。

小感光元件 DSLR

和全片幅 DSLR 的功能相同,但感光元件較小,只有特定廠商生產。

手機

為迎合走到哪裡拍到哪裡的需求,手機的拍照功能愈來愈精細,已具有 2MP 以上感光元件、自動對焦鏡頭,以及良好的色彩準確度。

002 開始拍攝

有人送你一部亮晶晶的全新DSLR嗎？還是用年終獎金買了一部漂亮的大片幅相機？恭喜你！

　　拿到新器材你可能躍躍欲試，就先玩玩看也無妨。裝上充飽了電的電池和記憶卡，然後試拍幾張。等你過完癮，就比較不會受它影響而分心了。現在好好坐下，看看這本書，它會說明相機的一切，讓你充分發揮相機的功能，並實現你的攝影夢。

003 閱讀說明書

沒錯，我們就是要你多讀一些東西，保證你不會後悔的。你不必一口氣讀完相機的整本說明書，不過遇到問題的時候，說明書應該是優先參考的資料。想知道如何把相機的雜訊抑制功能設定成符合你的喜好嗎？希望相機不要在每次對焦的時候都嗶嗶叫嗎？說明書會清楚說明該怎麼做。而且說明書上可能還會告訴你一些奇妙的新技巧和招數。（有人建議把說明書放在廁所裡，這樣你才會去讀它。）

004 拍攝 RAW 檔照片

比起老相機，尤其如果你以前用的是輕便相機，那麼你大概會發現新的DSLR拍照功能強大很多。但要把相機功能發揮到極致，就一定要用RAW檔拍攝。因為RAW檔不僅可以拍出未經壓縮的照片，還能捕捉最高像素的影像，後製處理時可以有更多彈性。

　　處理RAW檔（請參閱#283）比處理JPEG檔要複雜些，所以如果是初次接觸這種模式，請將相機設為同時拍攝RAW和JPEG檔，如此便可以有一張JPEG檔照片可以很快放上網路分享，又有一張RAW檔照片可供後製調整。是的，這個方式會用掉大量的記憶卡和硬碟空間，但還是很值得這麼做。

005 用手動模式拍照

DSLR很聰明，你可以被動地讓大部分工作都交給它完成。但手動模式才能讓你思考拍攝每一張照片的真正過程。如果你以前用的是輕便相機或智慧型手機，可能從來沒有設定過光圈和快門。現在，是該學習的時候了。

手動模式也可以幫助你感受一下新相機。一開始可能有點難，因為你要能快速操作轉盤和按鈕來完成每一張的設定。多多練習，並將相機設定為自動對焦（AF）。大部份DSLR的AF系統都很先進，會在拍攝時調整到最完美的設定。

006 整理相片

照片歸檔不是什麼有趣的事，但如果不整理好，很快就會亂成一團。在開始攝影前，選好一個位置儲存照片，並統一資料夾和影像的命名方式。大部份用來將影像從相機匯入到電腦的軟體也都有歸檔和命名的功能。使用有用的細節為照片一一加上標籤，有助於日後搜尋。

你最愛的照片最好備份到多個位置。網路雲端儲存服務（請參閱#326）是很好的選擇，也可以多存幾個可攜式硬碟，放在例如辦公室或爸媽家。

007 了解相機的限制

對新相機抱有高期望是很自然的。是的，在昏暗光線下它表現得比舊相機好很多，對焦也比舊相機快得多，但它不是萬能的。試著用各種不同的ISO設定各拍一張照片，ISO設定越高時，相機對光線就越敏感；低ISO設定則讓相機對光線比較不敏感。然後在不同的光線環境下再測試一次。

稍後檢視這些影像時，就會發現相機在哪一種ISO設定下表現最好。同時，檢查自動對焦在昏暗環境下表現如何，並試試高速連拍的速度有多快。把這些功能都摸過一遍，正式拍照時就有備無患。

008 保護相機

帶新相機回家後的第一件事，就是寫下它的序號，並把序號存放在一個安全的地方。也要將相機註冊，萬一日後相機被偷或是需要送修都用得著。

試驗相機的各種功能

DSLR的新手可能會對機上的眾多功能感到不知所措,不過弄懂這些功能,試驗看看它們的效果,就能好好掌控每次的拍攝。以下是大多數DSLR的主要功能,包括顏色、曝光、影像品質控制,以及其他許多方面的個人化設定。有些先進機型的選項甚至更多。當然,機型不同功能也不同,有些功能要從螢幕的選單上選取,有些則用外部按鍵設定。建議拍照前先閱讀使用手冊。

影像品質和解析度控制

如果只是隨手拍,可選擇較低的影像品質、較高的壓縮比率,以節省記憶卡空間。需要精細的影像時,再設定成高品質及高解析度。

影像比例調整

許多 DSLR 提供多種影像長寬比,最常用的是3:2,但可依拍攝風格的需求,選擇其他更適合的比例。

自動對焦模式

這項功能有多種對焦方式。「單次自動對焦」適合用來拍攝靜物,「連續自動對焦」則可用來追蹤移動的主體。觀景窗和液晶螢幕(啟用即時預覽功能時)會顯示自動對焦點的位置,可以把對焦區放在畫面正中央或取景框內適合的位置,也可以啟動多點對焦功能。在某些情況下,例如在低光源下拍攝特寫鏡頭時,選擇手動對焦可能比較好。

自動曝光模式

DSLR 有一種全自動模式,稱為「程式自動」(Program,縮寫為 P)模式,會自動選擇光圈大小和曝光時間。有經驗的攝影者可能會選擇「智慧型自動」或「自動 ISO」模式,來控制感光元件的感光度(50 至 200 的低 ISO 適用於光線充足的環境;高 ISO 則適合昏暗的環境)。記住一個觀念:ISO 愈高,影像雜訊愈多。如果在特定光線條件下需要使用特定光圈,就要選擇選擇「光圈優先」模式;想要凍結高速的動態畫面,就選擇「快門優先」模式。此外,「手動」模式則可以完全掌控曝光方式。

場景模式

這是一個針對特定主體預先設定好的模式選單。例如,「人像」模式會使用較短的曝光時間,且不會開啟閃光燈;「植物」模式則會加強色彩飽和度,並自動使用小光圈。

白平衡

選擇「自動白平衡」時,DSLR 會根據現場光線自行判斷白色區域該呈現什麼色調,並且連帶修正其他所有顏色。如果現場光源複雜,最好手動設定白平衡。

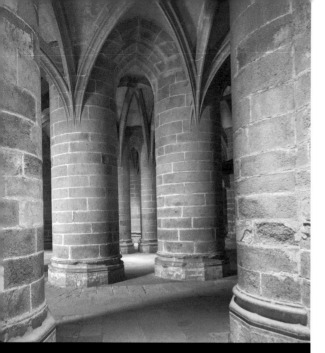

閃光燈模式

設為「自動」模式時，相機會在光線過暗時自動開啟閃光燈。如果不喜歡閃光燈造成的生硬感，或偏好使用三腳架搭配長時間曝光，可強制關閉閃光燈。

自拍計時器

要避免按快門時搖晃到三腳架上的相機，可設定成自拍計時器模式，讓相機在預設的一段時間之後自動啟動快門。

色彩品質設定

許多相機內建選單都有色彩品質設定，從黑白到淡粉彩效果都有。實際以各種不同設定拍攝同一個主體，看看有什麼效果。

熱靴

這是用來安裝閃光燈或其他配件的地方，不用時可蓋上保護蓋。外接閃光燈也可以用 L 架裝在相機側面，或者擺在主體附近，以無限觸發器啟動閃光燈。

自動包圍曝光

如果不確定用哪一個曝光值最理想，可開啟自動包圍曝光功能，只要按一下快門，相機就會以不同的曝光值拍攝數張相片。

焦距控制

使用變焦鏡頭時，利用鏡頭上的變焦環調整焦距，可控制視角，以及主體在取景框內的大小。

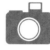

機頂閃燈

許多 DSLR 都有彈起式的內建閃光燈，便於沒有外接閃光燈的人使用。

即時預覽模式

在這個模式下，可直接把相機的液晶螢幕當成觀景窗，用以取景構圖。

連拍模式

此模式可以先設定按一下快門要拍幾張相片，最適合用來拍攝快速移動的動作。

影像穩定控制

這項控制功能設於鏡頭或機身內部，可在昏暗環境或沒有三腳架的情況下拍出銳利影像。

連接周邊器材

DSLR 有時必須連接電腦或印表機（請參閱 #062）。請遵循相機選單指示並查閱使用手冊，確保連接正確。

010 了解光的性質

任何稱職的攝影師對光都非常了解。想達到他們的水準，必須先掌握幾個要點。

首先記住，光源愈廣，光線愈柔和；光源愈窄，則光線愈硬。寬廣光源讓光線從四面八方照相主體，能減少陰影和對比，並抑制會擾亂畫面的表面質地（因此攝影師喜歡用這種光線拍攝唯美的的人像照）。

由此可知，光源愈靠近主體，光線愈柔和，因為它相對於主體來說比較廣。反之，光源離主體愈遠，光束會變愈窄，投射在主體上的光線也愈硬。這樣的光線會強化表面質地（還有瑕疵），很適合用來表現陰鬱、堅毅的氣氛。

011 認識漫射光

介於光源和主體之間的物質，不論是自然或人造的，都會把光線打散，這種效果稱為漫射。雲霧會散射戶外的太陽光；攝影棚內，可利用淺色布幕或半透明的塑膠布來散射棚燈的光。漫射會使光源的分散範圍擴大，因此能柔化或消除陰影，製造出均勻、優美的光輝。

反射光線也能產生漫射的效果。把狹窄光源照向寬廣的無光澤表面，例如牆壁、天花板或霧面的反光板，光線反射後會擴散成較寬廣的範圍。可以試試看亮面的反光物，會發現反射後的光線範圍依然相當窄。

013

嘗試不同的光線效果

☐ **請模特兒坐在大窗戶旁**，充分利用間接的太陽光。光線充足的窗戶是免費的柔光箱。

☐ **移動照明燈**，改變燈光和主體的距離，找出最優美的照明方式。

☐ **在小房間裡拍攝時**，把閃光燈頭轉向後方，打向你背後的淺色牆，製造出自然的漫射光。

☐ **試試看明調照明**——把明亮的光源設在主體側面，用淺色背景反射光線，可消除表面與色調上的差異。

☐ **再試試看暗調照明。**選擇暗色的主體以及更暗的背景，用單一盞聚光燈照出輪廓，可製造出意味深長、甚至憂鬱的氣氛。

☐ **把光源設在毛茸茸的寵物側面，**可強調出皮毛的柔軟和質感。

012

認識光線的角度

正面光線會抑制表面質地的呈現，來自上方、側面或下方的光線則會強調表面執意。所以人像攝影師可能會讓光源靠近鏡頭的軸線，藉以淡化皮膚上的皺紋和坑疤；而風景攝影師可能選擇側面光，以強調岩石和枝葉的圖案和顆粒。讓光線以特定角度照向主體，可表現出更多的質地。

逆光是很不一樣的角度，不容易控制。基本上，這是製造高程度漫射的一種技巧。當光線完全來自主體背後，正面沒有任何光線時，拍到的會是純粹的剪影；不過這種拍法很少見。在室內以逆光拍攝人像時，模特兒會接受到從他前方牆壁反射過來的光線；在戶外模特兒背對夕陽時，正面仍會照到來自昏暗天空的光線。這兩種情況都要增加曝光量，以捕捉主體身上的光，這時的光會淡化模特兒臉部的質地，降低立體感。

「014」認識照明器材

攝影是用光線作畫，因此要好好思考如何擴大光源的類型。本節提供的照明選擇有助於美化主體臉部、方便在水中對焦，以及與動作同步啓動閃燈。此外還有其他配備，讓照明更有變化，或用來固定燈具。

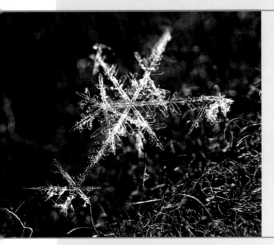

微距環形閃光燈
這種閃光燈從環繞鏡頭的各個角度照明，可柔化陰影，是微距攝影的絕佳選擇。

微距環形閃光燈的全方位照明很適合用來拍攝微小雪花的光澤。

外接閃光燈
這種閃光燈可以用遙控方式啓動，也可以裝在相機熱靴上，與快門同步。

外接閃光燈電源組
這種電源組可以戴在腰帶上，或放在包包裡，可確保閃光燈隨時有電可用。

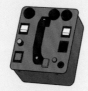

閃光棚燈電池組
重要配件。在無法取得一般電源的情況下，可為棚燈提供完整的電力。

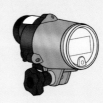

水下頻閃燈
這種閃燈的外殼防水，可用於水中攝影。

將水下頻閃燈裝在相機側面，可避免反向散射，並維持鮮明色彩。

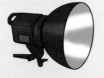

熱燈
這是一種持續照明、不會閃爍的燈具，比閃光棚燈更亮也更便宜。

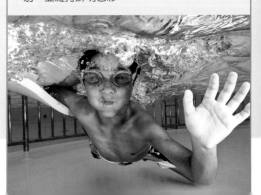

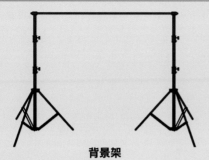

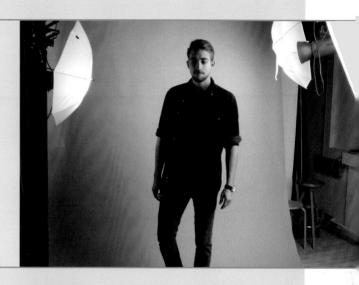

背景架

將紙或布夾在這種可調整的架子上,懸吊起來,就成為平滑背景。

背景簾幕(紙、帆布或布料)會除去令人分心的背景,把注意力焦點放在主體上。

LED 環形燈

環形燈套在鏡頭上,提供冷光照明,不過亮度比環形閃光燈低。

閃光棚燈

攝影棚的標準閃燈配備。啓動時會迅速閃一下就熄滅,也可以與相機快門同步。

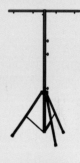

延伸支架

這種支架可以多角度定位,用來固定燈頭和柔光罩。

L 架

用來將閃光燈固定在相機側面,避免機頂閃燈直打的強光,且方便移動。

使用 L 架可以將閃燈從側面打在主體上,拍出光線自然的相片

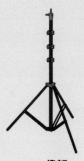

燈架

此設備可穩穩固定棚燈和修飾工具(如柔光罩和反光板),方便隨時改變燈具的設置。

使用蚌殼式打光法
拍出光滑肌膚

要拍出光滑無瑕的肌膚，可以試試蚌殼式光源配置，也就是使用兩個柔光箱，讓兩個柔光幕呈特定角度靠近到幾乎碰觸在一起，就像一枚打開的蚌殼，以製造出組合光源。亮度配置成1:1時效果很好（標準的人像光源是用兩個前方光源以1:2亮度比照射，一個是主光，另一個是較柔和的補光。這種打光方式能創造出漂亮的陰影，但也會凸顯皮膚瑕疵）。

　　主光源套上柔光箱，用燈架架在主體上方，向下對準主體。補光光源擺在主體下方，置於半透明控光傘下，並將照明角度朝上。將補光光源調到跟主光源一樣亮，即可創造出無陰影的1:1亮度比，拍出完美無瑕的臉龐。如果想要更明亮的影像，可以拆下銀線柔光箱上的柔光幕，然後再架設蚌殼式光源拍照，這樣更能拍出如明月般皎潔的模特兒。

016

衣物充當反光板

白色T恤是最簡單的反光板，可將光線反射回主體，效果幾乎跟真正的反光板一樣（當然要乾淨的才行）。若要吸收多餘的光線，可穿上黑色衣物。

017 將房間改造成人像攝影棚

布置一下，就能把平常少用的客房改造成很棒的攝影棚，拍出絕美人像。擁有一個家庭攝影棚有很多好處。入門者可以投資終身耐用又堅固的重型設備，不必購買可攜式的輕便套裝器材。房裡燈光本來就有，馬上可用，不必花太多時間拆拆裝裝，而且空間充裕，足夠讓你自由構圖、拍攝，構思各種創意人像。此外，房間是你可以完全掌控的環境，燈光和支架都可隨意放置，也可以將牆面粉刷成白色或灰色以利光線漫射（或漆成黑色，造成高反差效果），或者加裝框架，以便懸掛各種漂亮的背景幕（從紙卷到花布皆可）。

這張夢幻的舞者照片是攝影師卡蘿·溫伯格（Carol Weinberg）在她家中的攝影棚拍的。她利用窗戶光線和棚燈跳打的混合光源，請模特兒坐在黑色天鵝絨前方，黑色天鵝絨遮住了模特兒的椅子，形成一種稍微超現實的戲劇化效果。

018 運用單一光源拍攝

單一光源人像照的魅惑力顯而易見，因為它呈現出明顯的陰影，而且布置工作簡單得不得了。把閃光棚燈放在略偏相機一側的支架上，抬高到比坐著的主體更高的位置，然後向下45度角照射主體臉部（單一光源不要從正面照向主體，從側面打光會更討喜）。調整一下閃燈位置，以確保不會拍出尷尬的畫面（例如鼻子下方出現一大塊陰影），而且要捕捉到眼神光（請參閱#250）。接著用反光板（一張白色硬紙板就行）把光線反射到模特兒另一側，照亮陰影。如果沒有硬紙板，可以請主體坐在白牆邊。

檢查表

019 選購照明器材

照明器材從台幣數千元到數十萬元不等，選購時可以考慮以下五種選擇，這五種都很適合拍攝人像。除了鎢絲燈以外，其他四種都能夠拍出日光色溫。

☐ **螢光燈**的照明溫度不高，燈泡壽命長。

☐ **HMI 燈（外景用強光燈）**的光源柔和，而且很省電。

☐ **LED 燈**的照明溫度低，壽命長，但是亮度不足，無法用來捕捉動態畫面。

☐ **閃光棚燈**會以設定的感光度出力，是拍攝高速動態畫面的最佳器材。

☐ **鎢絲燈**可提供持續照明，但會發出高熱，購買時要選擇有防燙網的。

020

把照明器材
裝進攝影背包

外景燈光組適用於各種大小的空間。不過，要把它背在身上出門拍照時，就需要小巧、容易攜帶又防撞的器材，以及跟棚內燈光組一樣多功能的光線修飾配件。而且，所有設備都要由電池供電。這些要求並非不可能，背包燈光組中很多器材都有雙重功能，例如可當作燈具支架和反光板支架的三腳架、可照路又可充當強力補光燈的LED手電筒。最小巧的電池供電燈光組價格約從台幣2萬至10萬元不等。

021　攜帶整車器材

如果是開車出門拍照，那就太棒了，很多專業器材都可以裝上車，擴大照明的可能性。市面上有數十種外拍閃燈套件可以輕易放進汽車行李箱（其中最知名、通用性最高的品牌就包括了閃光燈、可攜式電池、推車、控光傘／柔光箱，以及可收進小巧箱子的架子等）。不論你買的是哪一種牌子，以下配件一定要有：

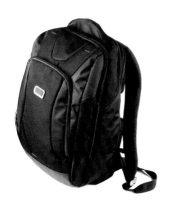

☐ **不同大小與形狀的柔光箱**是必要的，拍攝的主體愈大，柔光箱也要愈大。

☐ **柔光箱和反光板配件**，包括蜂巢片與柔光罩等，可協助美化及微調光線。

☐ **各式反光板**，從拍攝團體照所需的大型反光板，到人像照專用的美膚罩，都是標準的基本配備。

☐ **聚光筒和擋光板**有助於引導及窄化棚燈照射的方向。

☐ **內建無線閃光燈**觸發器透過無線電訊號，與相機的發射器搭配成一組，是不可或缺的配備。

☐ **泡棉保護襯墊**可填塞在器材之間，確保開車碰到坑洞時不會損壞器材。

022　準備一個專用貯藏櫃收納照明器材

如果沒有足夠的空間布置一套完整的家庭攝影棚，可以選擇模組化的照明器材，收在貯藏櫃裡。可折疊是必要條件，市面上幾乎所有照明工具都有可折疊的產品，包括美膚罩、可在院子裡拍攝的充氣式防水攝影棚等等，還附有硬殼箱方便收納。至於燈具本身，請根據最常拍攝的主題來選擇。如果是靜物和產品攝影，溫度低、容易收納的LED燈能提供持續照明，可用來在拍攝前觀察光線分布。如果是拍攝快速移動的主體，例如寵物和孩童，那麼會瞬間發出強光的閃光棚燈是最佳選擇。要固定燈具的話，需選擇專為空間設計的配件，例如可一次夾住多根支架的壁掛式固定架或三腳架收納器。其他適合收納在貯藏櫃的實用器材包括：將物品固定在桌面上的黏臘、可收摺成平面的攝影帳棚，以及可將透明玻璃塗成反射鏡面的塗料。

023 攜帶日常必備用品

攝影師都很愛護器材，常常夢想攝影包裡裝滿了最新、最貴的玩意兒。不過有些必需品是不必貸款去買的，有時在雜物抽屜裡就找得到適當工具。拉開抽屜，你說不定就能找到這11項必備用品：

☐ **小鏡子**是戶外攝影時的絕佳反光板：它可以照亮深暗的陰影，也可以創造出明顯的補光。便宜的壓克力鏡子不會破，適合外出使用。

☐ **垃圾袋**可在晴天時保護器材，雨天時挖三個洞就可當雨衣穿。垃圾袋也可以用來修飾光線——白色袋子可當反光板，黑色袋子則可以當遮光板。

☐ **手電筒**不用說當然是必備的。光線昏暗時，可以用來找到相機上的按鈕。手電筒也是美學上的工具，例如筆型手電筒可以用來創造細緻的光線繪畫，光束較寬廣的手電筒則可以製造出誇張的背景圖案（請參閱 #054）。如果不想用手拿手電筒，可以用 LED 頭燈。

☐ 沒帶防水防塵罩時，**夾鏈袋**是最理想的替代品，只要挖個洞讓鏡頭穿過，並用橡皮筋纏繞好即可。也可以將鏡頭和備用機身放進夾鏈袋防塵。

☐ **迷你彈力繩**可用來捆紮三腳架，相機背帶斷掉時也可暫時代用。多帶幾條，需要時可以串成一條很長的帶子。

☐ **大力膠帶**很實用，不論是登山靴底損壞或對焦環脫落，許多狀況都能用它迅速修復應急。

☐ **小型螺絲起子組**可用來修理三腳架雲台，也可以修理眼鏡。

☐ **把白色免洗紙杯**的杯底割掉，馬上變成臨時的聚光筒，也可以貼上黑色膠帶，充當備用的鏡頭遮光罩。

☐ **白色紙板**是貧窮攝影師的環形燈，只要在中間割一個洞，套上鏡頭就可以當作拍攝背光特寫或臉部肖像的反光板。也可以貼上一些錫箔紙，反光面朝外，即成為特別反光的反光板。

☐ 當自然情況不盡理想時，**小噴霧瓶**可以偽造葉子和花朵上的露水。也可以用來在模特兒臉上和皮膚上增添光澤。

☐ **眼藥水瓶和甘油**可讓你「控制水滴」——把甘油精確滴在需要的位置（例如花瓣或小樹枝）上，這滴小油珠會附著在那裡，讓你有時間慢慢構圖和對焦。

巧妙運用閃光燈曝光

外接閃光燈會透過預閃，讓相機透過鏡頭讀取反射光來自動設定曝光值，因此稱為TTL（透過鏡頭）測光閃光燈。接著相機和閃光燈會調整閃光燈曝光值：短時間閃光提供較暗光線，長時間閃光提供較多光線。現今市面上一般外接閃光燈的閃光時間範圍很驚人，可以從1/1000到1/50000秒。若要完全掌控閃光燈，還可手動改變閃光時間（以分數表示）來調整閃光燈出力：全出力、1/2、1/4，以此類推，最低可到最短閃光時間的1/64。

[檢查表]

025 善用熱靴

大多數DSLR都可以在熱靴上安裝閃光燈，提供實用的補充照明。機頂閃光燈會產生強烈、平板或突兀的快照式光線，不過，只要稍微熟悉熱靴閃光燈技術，就可以避開這個風險，拍出曝光細膩的相片。

☐ **添購一個熱靴式外接閃光燈。**市面上款式很多，有了這種閃光燈之後，可以將閃光燈拿離開相機打光，創造出不在鏡頭軸線上的方向性光源。

☐ 在室內拍攝時，**運用跳燈**，將光線打向天花板或牆面。不要用機頂閃光燈直接打向主體。

☐ 使用**熱靴式柔光罩**來柔化光線。

☐ 試試看**改變光圈**來調整閃光燈出力對前景主體的影響。

☐ 改變**快門速度**，可以控制能拍出多少背景。快門速度愈慢，拍出的背景愈多，反之拍出的背景愈少。

026 使用測光表

在精細的拍攝場景和棚拍工作中，測光表是不可或缺的。測光表可提供曝光值，判斷個別閃光燈之間的相對比例，並取得多閃燈曝光值的讀數。有些測光表甚至有窄角閃燈測光功能，你可以把讀數轉成普通測光讀數，用來平衡一系列曝光值。

027

充分發揮手機閃光燈功能

要瀏覽智慧型手機的閃光燈選項,點選手機螢幕左上角的閃電圖示。如果要讓手機自行判斷是否應該使用閃光燈,請選擇「自動」;如果要手機不管環境光多亮都啟動閃光燈,則設為「開啟」。如果要柔化閃光燈光線,只要撕一小片面紙、餐巾紙或咖啡濾紙,貼在手機閃光燈上即可。

028

開啟 TTL 閃光燈

TTL測光閃光燈雖然小小一個,威力可是非常強大;它可以凝結動作、壓過強烈的正午日光、模擬攝影棚照明、平衡或扭曲色彩,或製造古怪的效果。如前文所述,TTL閃光燈會快速預閃,根據反射光的亮度,配合相機測光表的資訊來判斷拍攝時應該發出多強的閃光。因此,只要閃光燈設為TTL,就可以放心把相機設為手動,嘗試各種ISO、快門速度及其他變數,直到拍出完美的背景為止。在此同時,照明前景主體的工作就由TTL閃光燈全權負責。操作步驟如下:

步驟一:將相機設為「手動」模式,測光方式設為「權衡式測光」模式。

步驟二:白平衡設為「閃光燈」。選擇 ISO、光圈及快門速度(每一款相機的快門能與閃光燈「同步」的最快速度各不相同。快門速度應該設得比同步速度慢一點。不知道自己相機的閃光燈同步速度的話,就用 1/125 秒)。如果覺得困惑,可以先用「程式」、「快門優先」或「光圈優先」模式熟悉一下,再設為手動模式。

步驟三:拍一張背景,如果效果滿意,就可以用這個設定開始拍攝。如果不滿意,請改變快門速度或光圈。

步驟四:開啟閃光燈。大多數閃光燈的預設值即為 TTL,不過如果不是,記得要用「模式」按鈕切換為 TTL。

步驟五:開始拍攝!權衡式測光會針對前景主體測光,讓閃光燈依此曝光,而背景將會如預期呈現。

029 了解光線遞減現象

光源與主體之間的距離愈遠，光線減少得愈多，即變得愈暗。光線遞減的程度與距離平方成正比：光源與主體的距離增加一倍遠時，照到主體的光量只有光源發出光量的1/4（不想了解數學計算的話，只要記得光源移遠時會變暗得很快）。

拍照時，可以靈活運用光線遞減現象，例如呈現主體和背景之間的對比。讓光源靠近主體，背景的受光會顯著減少；把光源移開，背景就會相對較亮。這對側面光來說也一樣。將光源放靠近主體側面，畫面左右之間的亮度對比就會很強烈；如果不希望反差這麼大，就讓光源離主體遠一點。

背景故事

傑森‧彼得森（Jason Petersen）拍攝這張跳躍舞者時，結合了閃光燈和粉末，創造出動態中充滿澎湃熱情的動人影像。這張照片是在寒冷的黑夜中拍的，彼得森在戶外架了一塊黑色背景幕，使用兩支棚燈（一支照向背景，另一支在前一支的左後方），然後在舞者躍起挺腰時按下快門。那夢幻般的氣氛是如何營造的呢？那是助手把幾把麵粉拋向模特兒，透過閃光棚燈照射而形成的。「我想創造出一種具有現代藝術感的東西，」他說，「我把焦點鎖定，追蹤動作，在一切達到最高峰時按下快門。」

030 用硬調光強調主題

硬調光具有粗糙的特性，但是很實用。若要達到最強的對比，可在黑色背景幕的襯托下，用硬調光照射人物，如同下面這張馬修‧漢倫（Matthew Hanlon）拍的照片。另外，他還針對每一個要強調的角度打光。

仿效這種風格時，要思考一下肌膚紋理，因為強光會凸顯疤痕和瑕疵。不過，如果過度美化不是目的，那就無所謂。看看這名拳擊手右邊眉毛上的疤，和指關節上的硬繭，這些都讓他看起來更兇狠。

如果不希望這麼強烈，只要一個柔和的光源即可緩和強光。漢倫在相機後方設了一個柔光箱，替陰影中殘存的細節補光；這個柔光技巧反而創造出有力的肖像照。

031

在黑暗中
拍攝動態

傑森·彼得森把DSLR架在三腳架上，快門1/250，光圈 f/22，ISO設為200，並運用飛揚的麵粉加強了舞者如新月般的身形。如果你也想用戲劇化方式表現人體動態，可以借用他的一些技巧。

　　黑色背景幕和位置妥當的閃光燈或閃光棚燈是最基本的；此外還需要耐心地多拍幾張，直到主體和陪襯的麵粉都雙雙呈現完美動態為止。糖粉、彩色亮粉和細沙也都可以用來誇大及加強動態，或使人體影像模糊成一團迷濛的光。可以請助手在主體做動作時拋灑粉末，也可以請主體自己在動作中拋灑。請參閱#182了解拍攝動態照片的其他提示。

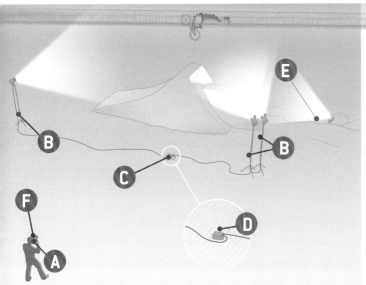

033 充分發揮棚閃威力

閃光棚燈當然是提供照明用的,但也可以用來表現外型輪廓和大小、把觀賞者的注意力吸引到特定細節、凝結瞬間動作,以及將主體從背景中凸顯出來。

在這張超現實的相片中,棚燈擔負了上述所有任務。表演「抓座墊超人」空中驚悚特技的專

檢查表

032 凸顯動態畫面

以下是一流高速動態攝影的四大原則:

☐ **集中視覺焦點**。例如,這張照片中的車道和斜坡的光線都很生動鮮明,而前景和背景則是很深的陰影;這個優異效果是透過將閃光棚燈的反光板縮小到 50 度,使光線聚集而達到的。攝影師史考特・馬克維茲(Scott Markewitz)運用這種技巧,選擇性地照明重要的範圍,例如呈拋物線的坡道。

☐ **區隔主體和背景**。馬克維茲將棚閃的出力設得比周遭的陰天光線來得亮,而且他所設定的曝光值也足以呈現灰暗的地面和天空,以及色彩鮮明的單車手。

☐ **加強輪廓**。由於馬克維茲很有技巧地選擇了背光的位置,因此岩石坡道看起來比實際上更大,而且線條分明的曲線輪廓也讓單車手的水平飛行姿勢顯得更驚險。

☐ **嘗試閃光時間超短的閃燈頭**。這種頂級器材雖然昂貴,但是效果無與倫比,完全不會出現一般閃光速度較慢的閃燈所造成的輕微但還是看得出來的動態模糊。

業登山車手保羅‧巴薩哥夏（Paul Basagoitia）是所有人的目光焦點。而在動作冒險攝影師史考特‧馬克維茲對棚燈的熟練運用下，這個絕技也變成一堂棚閃實例教學，說明如何構圖及捕捉這驚心動魄的瞬間跳躍。

　　他選擇了一處低於地面的地點布置電池和燈光，機身上裝的是具防震功能的70-200mm f/2.8鏡頭（A）。然後他在坡道入口架設兩支短閃光時間的棚燈（B），閃光時間設為1/5120秒，三支閃燈的電源都來自電池組（C）。電池組位於前景中，會破壞畫面，因此馬克維茲隨機應變挖了個淺洞把它藏起來（D）。此外，他也將右側背光光源（E）擺在低於地面的位置，使這個光源不會照射到鏡頭，減少光斑的產生。為了使這極端誇張的光源配置取得平衡，馬克維茲使用了一個高階的閃光測光表（F）。最後他請車手上場，成功拍下這張單車超人的照片。

034 拍攝逍遙騎士

想要拍出摩托車騎士看到的色彩與光線快速移動畫面，只要把相機緊緊夾在摩托車上就可以了。

為了取得最寬廣的道路和摩托車畫面，最佳配備是裝有全視野魚眼鏡頭的DSLR或可交換鏡頭的輕便相機；不過前提是要能固定才行。先在摩托車前檔泥板安裝兩個強力夾子。相機底座鎖上關節彎曲臂（軸管上有鎖桿可緊緊夾住燈具或相機的懸臂），用萬用夾把金屬螺栓固定在熱靴上。然後用安全索把整組配備穩穩固定在摩托車上，避免掉落。

現在可以請騎士開始慢慢騎，時速8到16公里的速度既安全又可呈現出驚險的動態模糊。攝影師最好在摩托車前方，可坐在小貨車的車斗上開在摩托車前面，然後用遙控器啟動快門。快門設在1/10至1/30秒之間，可以獲得最佳的動態模糊效果。盡量多拍一點。

035 高速同步功能

許多高級外接閃光燈都提供高速同步功能，可以突破相機同步速度較慢的限制。使用1/1000秒或更快速的閃光拍攝時，可以用大光圈創造出美麗的模糊失焦背景，大大凸顯以閃光燈照明的前景主體。也可以用超高速快門，讓背景顏色曝光不足而變暗或變深。高速同步的閃光燈亮度通常比一般閃光燈暗，不過只要多用幾個閃光燈就可以解決這個問題。

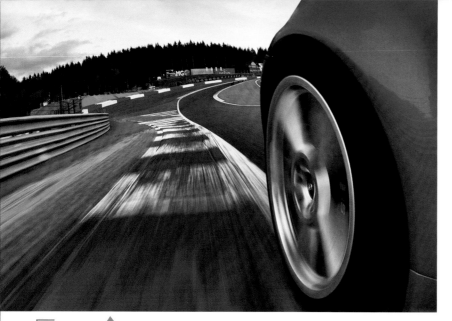

開個閃光燈派對

有沒有可能同時用到20支,甚至100支離機閃燈?號召一大群攝影師朋友,請大家帶著自己的外接閃光燈,出發到郊區拍一些難以置信的畫面。這對拍攝夜間活動是很棒的作法,例如BMX越野單車賽,或沙漠中的四驅車拉力賽,「閃光燈集團」可以從範圍很廣的角度照明主體。

運用謹慎的舞台指導方式妥善安排,將「閃光燈友」分組,分派到不同地方打光,例如從後方或上方及下方,然後使用光學或無線電從屬模式啟動閃光燈。請朋友們帶著閃光燈移動,直到拍出構想中眼花撩亂燈光下的精采動作為止。

036 從乘客座位捕捉速度感

曾在高速行駛的車上拍照嗎?上面這張照片,專業賽車攝影師雷吉斯‧勒夫比爾(Regis Lefebure)手抓著DSLR,背帶纏在手腕上,從一級方程式賽車手阿蘭‧麥克尼許駕駛的奧迪車中,在時速145公里時將身子探出車窗外拍攝。要拍出類似的照片可將時速減半,並以強力的車窗支架或吸盤式支架將相機固定在車上。因為拍照過程中無法仔細構圖,因此要使用魚眼鏡頭,並根據鏡頭上的景深刻度設為超焦距。為了捕捉飛馳的速度感,必須拍出動態模糊效果:將相機設為快門優先模式,快門設為1/60秒或更慢,並調整ISO以便讓光圈可以設為f/11取得景深。然後用高速連拍模式拍攝,拍下炫目的連續畫面。

038 無線閃光燈釋放無限自由

現今功能先進的外接閃光燈可以無線方式離機觸發。這是為了創造出機頂閃燈做不到的奇妙光影。設置方式很簡單,在相機熱靴上安裝一個主控器(或發射器),然後使用紅外線或無線電訊號觸發外接閃光燈(或從屬閃光燈)。因為是無線觸發,因此不用擔心有人絆到電線,或需要後製修圖。外接閃光燈可以擺在場景的任何地方,自己手拿、請朋友拿,或裝在閃光燈架上。利用無線功能,可從相機遙控閃燈出力和觸發模式,這對擺在遠處的閃光燈特別適用。與昂貴的閃光棚燈不同的是,外接閃光燈很小巧、重量輕,而且只需靠電池供電。

039 拍攝舞動的顏料

要怎麼做才能讓顏料像左頁這樣跳起來？還要在顏料飛到半空中的時候拍下來？只要在布置上運用一點創意就行了。

美國愛荷華州錫達拉皮茲的雷恩·泰勒（Ryan Taylor）運用聲音讓主體跳躍，也運用聲音啓動閃光燈。他用一個白色氣球包住普通的音響喇叭，把顏料倒在氣球上，這就成了一個會使彩色顏料震動並跳到空中、同時啓動相機快門的音頻觸發器。以下是他的操作方式。

為了製造出可使顏料跳動的低頻脈衝，泰勒下載了一個程式，可讓他創造出名為正弦波的重複震盪。他用筆記型電腦（A）

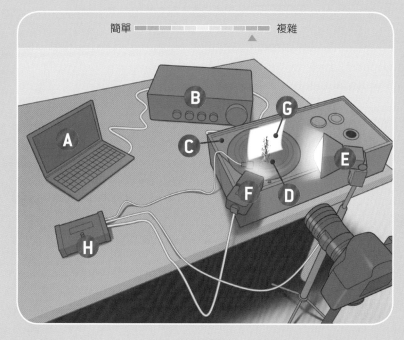

簡單 ■■■■■■■■■■■■■ 複雜

播放，電腦連接到擴大器（B），再連接喇叭（C），喇叭上鋪著倒了顏料的氣球（D）。

照明方面，他在喇叭右側的燈架上架了一個裝有柔光箱的閃光棚燈（E）。另一個外接閃燈（F）放在喇叭左側，用來照亮主體和背景（G）。

泰勒使用多功能閃燈／相機觸發器（H）來啓動兩個閃燈；這種觸發器會在偵測到聲音，或紅外線光束被阻斷時啓動。他設定了50毫秒的延遲觸發，確保顏料彈到最高點時拍攝。為了銳利呈

現色彩鮮明的主體，他將棚燈設為約1/20000秒的極短閃光。

關掉室內電燈，打開相機快門，在電腦上按一下「播放」，接著聲音爆發，顏料躍起，閃光燈觸發，作品就完成了。

040 試驗音頻觸發器

人的動作一定比不上音速快，這是事實。有時為了拍到超快速、巨大聲響的動態，必須以極快的速度按下快門，這是人力絕對辦不到的。這種時候就要用到音頻觸發器了。這種專門的小工具可以用聲音來按快門，再搭配高速閃燈，瞬間發出強光，即可凝結高速動作，例如漆彈射擊牆面或玻璃破碎的畫面。

041 熟悉各種照明配件

除了DSLR內建的閃光燈之外，還有無數種燈具和配件可協助控制拍照時的光線顏色、強度、發散程度及方向。為了拍出你想要的情緒，可以選擇單獨或結合起來使用。

美膚罩

這是碗狀的反光罩，可將燈光集中到某個焦點，創造出兼具柔光箱和閃燈直打的效果。

美膚罩投射出來的光源美化肌膚效果驚人，深受時尚攝影師喜愛。

蜂巢片

將這種蜂巢狀圓盤放在光源上，可對主體投射出清透而直接的光線。

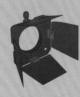

擋光板

這種裝置安裝在光源上，四個金屬擋板可以開闔，控制光線走向。

擋光板可巧妙控制照射到主體的光量和角度。

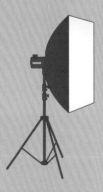

柔光箱

將光源四面八方罩住，前方的反光內壁和漫射材質會使光束擴散並柔化。

燈光濾片

將這種有顏色的膠片裝在光源前方,可根據選擇賦予光線色彩。

膠片可強調畫面中的自然色澤,或像這張照片,創造出新奇的效果。

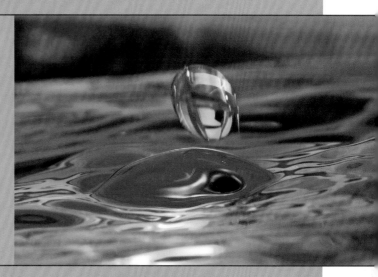

柔光帳

一個包著布料的盒子,把拍攝主體放在帳內,外部光源透過材質照進去會漫射,使主體平均受光。

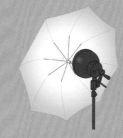

反光傘

安裝在不朝主體照射的燈光上,用來反射與擴散光線,達到美化效果。

聚光筒

這個圓錐狀外殼可將光線集中成狹窄光束,用來製造效果十足的明暗對比。

光線通過狹窄的聚光筒,明確限制閃燈的照明範圍,使主體局部受光。

遮光/反光板

這種工具可雙面使用,一面是反光材質,另一面可阻擋光線。可以手持,也可以夾在燈座上。

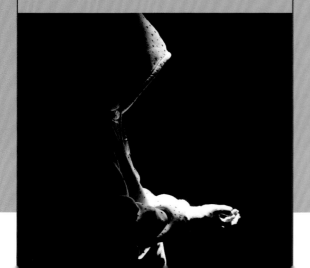

042 運用柔光帳 拍攝花朵

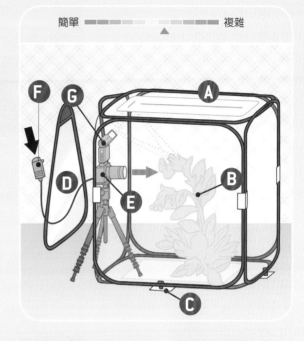

簡單 ▬▬▬▬ ▲ ▬▬▬▬ 複雜

拍攝野花需要某些條件的配合，最理想的光線是陰天下午的單純自然光，此時的天空就像個巨大柔光箱，可清楚呈現花瓣的細微紋理和色彩。擋風和柔化光線一樣重要，因為一丁點微風就會擾動花朵，無法拍出影像銳利的相片。

如果在太陽很大或是風很大的時候，該如何拍攝野花？首先買一個輕巧的攝影柔光帳（A）。到野外，選擇要拍攝的花朵（B），選好最佳拍攝角度。將柔光帳罩在花朵上，要確認底部邊緣與地面齊平，這樣才能將支腳穿過布面上的金屬扣眼（C）加以固定。拆下柔光帳的拉鍊開口（D），置入器材（E），閃光燈也要放進柔光帳範圍內，以增加反射光量。在柔光帳外使用快門線（F）按下快門，才不會晃動到柔光帳或花朵。

要考慮你想要什麼樣的背景。若要使柔光罩內壁變成純白背景，應該稍微過度曝光以消除柔光罩布料的細節。如果要包含自然背景，須從側邊拍攝：把柔光帳中等大小的開口安排在花朵四周，打開兩側較大的開口，以取得拍到遠處自然背景的視野。

若需要較強的照明，請使用閃光燈（G），用跳燈方式朝柔光帳內照明，不要直接打在花朵上。也可以在閃光燈頭上貼一張卡片，讓更多光線照向花朵，創造出明亮的陰天光線。另一個選擇是在帳外使用離機閃燈，試驗從不同角度的照射的效果。

為了準確重現花朵色彩，將相機設為自訂白平衡，並在柔光帳內使用其中一個內壁作為白平衡標準；如果沒有自訂白平衡功能，則設為「陰天」模式。

043 戶外拍照時要 保護好自己的膝蓋

在戶外進行長時間的布置與拍攝工作時，膝蓋可能受傷。開始進行之前，記得鋪好瑜珈墊或園藝用跪墊以保護膝蓋。五金器材行還有一種比較硬、堅固，專為建築工地而設計的墊子。

還有其他配備也應列入考慮。如果地面潮溼，在軟墊下方先鋪一層垃圾袋或防水布。如果必須跪在岩石或堅硬的地面上，可以使用運動護膝，例如滑板運動專用的那種，非常耐用且保護性極佳，且不妨礙活動。

044 設計食物攝影

美食攝影不是一定要用到上了漆的假火雞才拍得出來，只要事先多設想一點，就可以讓照片成功傳達食物美味。首先選擇適當的食物「模特兒」。不管你同不同意、或者愛不愛吃肉，至少從攝影的角度來看，肉是不好的東西。因為肉類往往呈現出棕色或黏呼呼的紅色，又油膩，是最難拍的東西之一。改把畫面重點擺在色彩豐富的水果和蔬菜上，或至少以它作為漂亮的擺飾，讓觀賞者不會只注意到那塊不上相的肉排。

在思考料理的拍攝構圖時，記得帶點凌亂可以增添家常的真實性（所以千萬別按照大小排列胡蘿蔔），但是不吸引人的髒污和散亂也不能太明顯。至於餐具，樸素的餐盤有助於凸顯食物，並且選擇與食物對比的顏色，或者白色的更好，絕不會出錯。

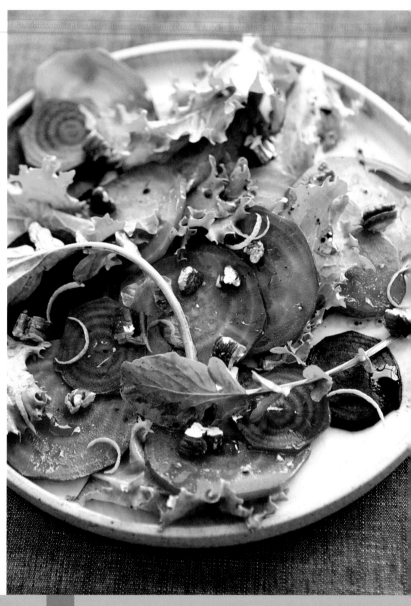

手機拍照祕訣

045 尊重餐廳

帶智慧型手機出門，拍攝食物準備貼在臉書上時，為了不打擾其他客人用餐，同時不破壞照片畫面，記得切勿使用閃光燈。比較有技巧的的解決方法是，請同桌的朋友用他們手機上的手電筒為食物照明，讓你拍照。這樣既可拍到較好的照片，又可減少干擾，兩全其美。

046 從上方拍攝餐點

從頭頂角度往下拍攝整桌盛宴，可以讓觀看者體會到
「豐盛」的感覺；可能需要用到矮桌，或者爬上梯子
拍攝。為了拍出美食近在眼前，讓人迫不及待大快朵
頤的感覺，要以桌子前端作為相片的前景。這樣的構
圖也能夠把視線拉回到餐點上，畢竟餐點才是食物攝
影的主角。

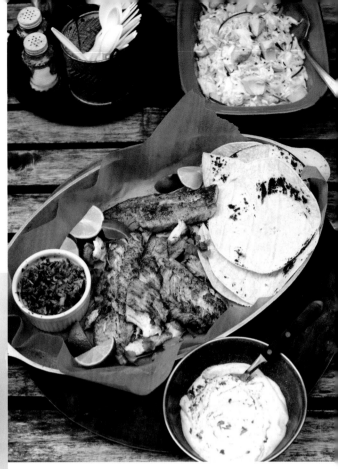

047 美化食物

漫射的自然光可以呈現出食物最美的一面。如果
陰天時去野餐，記得要在陰影處拍照。如果在室
內，把餐點擺在窗邊或打開一些燈。若想從上方
拍攝，強調食物質感時，要使用側面光源。想讓
整體效果更為平均，可在光源另一邊使用反光板
為陰影補光。要全力表現食物的戲劇感，就用背
光拍攝。

　　有一個方法確定能拍出引人注目的美食相
片，就是以拍人像的方式照明。不論是使用自然
陽光、外接閃光燈或閃光棚燈，首要目標是避免
鏡頭產生耀光。在窗戶上放置擴散光線的紙張或
使用透明的薄窗簾，就可以讓日光漫射。如果使
用的是人造光源，控光傘、柔光箱或美膚罩等配
件都對柔化效果有幫助。

048 製作 V 型反光板

使用白色風扣板（可在美術用品店購得）自製堅固耐用、重量又輕的多用途V型反光板。用強力防水膠帶或棉質膠帶把兩塊薄約1.25公分的板子的一邊黏起來（板子長短依照拍攝主體大小而定）。這種多用途反光板可隨拍攝狀況調整使用。打開或縮小V型角度，可將光源收窄或放寬。把光源移近或移離V型頂點，可控制明暗對比。柔光箱甚至可以束之高閣，用V型反光板，比用昂貴控光器材所能產生的光更廣，也更柔和。不用時像書一樣闔上，就可以收起來。

簡單 ▬▬▬ ▬▬▬ 複雜
▲

049 模仿 維梅爾靜物畫

自製反光板不會造成經濟負擔。攝影師史基普・卡普蘭（Skip Caplan）用自製的V型反光板（材料成本106美元）模擬窗戶的自然光線，布置了這個荷蘭繪畫大師維梅爾風格的靜物照。以兩塊風扣板和棉質膠帶組成的V型反光板，能反射出柔和的光線，而且比柔光箱或美膚

罩等器材經濟得多。

　　卡普蘭拍攝這張照片的手法如下。他把兩盞架在燈架上的閃光棚燈（A）朝著大塊的V型反光板（B）照射，架起遮光黑布（C），這樣主光源就不會照到黑色背景。另一個白色反光板（D）幫靜物的右側陰影補光。然後，卡普蘭仔細調整光線，讓它看起來就像繪畫一樣：一個小小的鏡子裝在鐵絲上（E），把光線反射到畫面左側切開的檸檬上，讓它從仿古的物

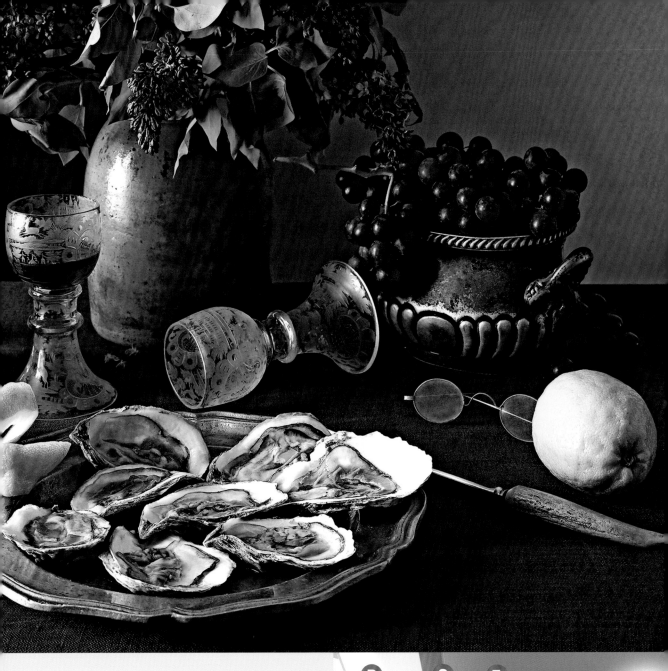

品中凸顯出來。一個小小的白色反光板（F）放在高
腳杯後方，加強了紅酒的顏色。第三盞棚燈罩上柔光
箱（G）為整個構圖提供了深度和光輝。架在三腳架
上的相機（H）靠近桌緣，中心對準那一盤牡蠣，然
後以1/125秒快門、光圈 f/22和ISO 80的設定拍攝。
為什麼不使用攝影棚真正的窗戶光線就好？「布置這
整個畫面花了我六個鐘頭，」卡普蘭說，「窗戶的光
線在這段時間裡一定會變化太大。」

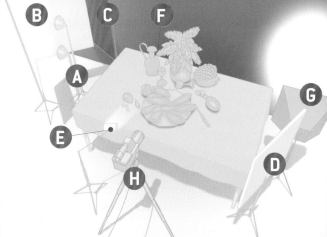

「050」拍攝很酷的針孔相片

做好針孔相機之後，可以用來拍什麼？什麼都可以，而且還有無數種方式洗出相片來變化效果。別忘了，針孔相片柔和又夢幻，一點也不清晰銳利，而且相機愈大，通過相機抵達相紙前逸漏的光線也愈多。看看右邊這些照片能給你什麼靈感。

■ 印在不同類型的紙張上。可嘗試用紙負片（如左圖），而不要用賽璐璐材質的。也可以試試高貴的銀鹽相紙。

■ 在動態中使用針孔相機。右頁左圖是把針孔相機擺在蹺蹺板的支點上。

■ 拍攝微小的抽象影像。將火柴盒針孔相機在花朵上旋轉拍照，例如右頁中間的圖。

■ 試試拍出鬼影效果。右頁右圖中的模糊影像是因為攝影師往前彎腰關閉快門的結果。

051 自製針孔相機

拍照不一定要用到鏡頭。一個盒子、相紙和一個小小的洞，就可以拍出很好的作品。這個古老技術能拍出景深無限遠的簡單照片。用任何一種不透光的容器，都可製造出這種相機，包括火柴盒、垃圾桶，乃至於一整個房間都行。

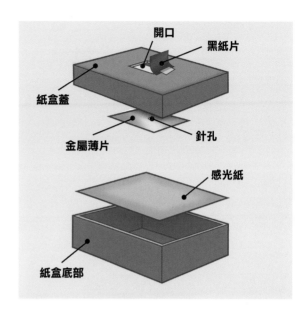

開口
黑紙片
紙盒蓋
金屬薄片
針孔
感光紙
紙盒底部

步驟一：找一個表面平坦的硬紙盒。準備好霧面黑色顏料、黑色防水膠帶、10號針、方形金屬薄片（可從罐頭或黃銅箔上剪下）、砂紙、美工刀、高磅數黑紙，以及感光紙。

步驟二：將紙盒內側塗成黑色，防止光線反射。如果有任何漏光的地方，用膠帶貼住。

步驟三：用針在金屬薄片上戳一個針孔，再用砂紙把孔緣磨光滑；孔緣愈光滑，影像就愈銳利。

步驟四：在紙盒一側割一個方形的小開口。

步驟五：用膠帶把金屬薄片貼到盒子上，針孔對齊方形開口正中央。如果從紙盒外看得見金屬，就用更多膠帶貼住針孔以外的地方。

步驟六：割一張方形黑紙片，蓋住針孔，一邊貼在紙盒外表，當作快門簾。

步驟七：在全黑的環境下放進感光紙，例如衣櫥、沒有窗戶的浴室，或暗袋（請參閱#095）。用膠帶把感光紙（亮面朝外）貼在紙盒內與針孔相對的那一面。闔上紙盒並蓋上快門簾。現在可以準備「拍照」了。

步驟八：打開快門簾30秒至4分鐘不等，視光線狀況而定。為了使紙盒完全不動，最好用膠帶固定。

步驟九：在暗房中撕下膠帶並拿出感光紙，以一般正常方式處理（請參閱#308）。將感光紙的藥膜面壓在相紙的亮面上，進行接觸印相。

052 | 認識三腳架

想在長時間曝光時，避免影像因為手振而模糊嗎？還是為了捕捉獨一無二的視角，有時候想把相機掛在欄杆上？拍攝移動物體時，希望有個底座方便以同樣速度轉動嗎？不論有什麼攝影需求，或古怪的攝影創意，都可以找到適合的支撐器材。

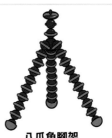

八爪魚腳架

這種腳架的腳可以彎曲，用來纏繞在物體上，使用上比其他三腳架更靈活多變。

在戶外遇到難以拍攝的場景，例如這幅溫泉照片，往往需要可彎曲又可靠的支撐器材。

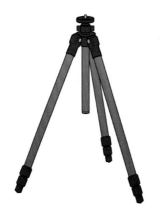

三腳架

這種三隻腳的架子是穩固相機的重要器材，有助於捕捉銳利影像。

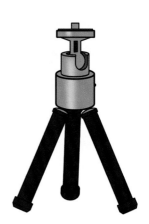

桌上型三腳架

標準三腳架的迷你版，能把相機架在非常靠近地面的高度，而且重量輕，方便攜帶。

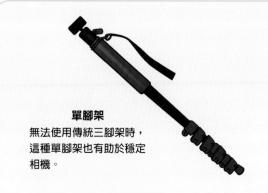

單腳架

無法使用傳統三腳架時，
這種單腳架也有助於穩定
相機。

單腳架很適合在擁擠的群眾中拍攝使用，可以舉起來
越過四周民眾頭頂捕捉動作畫面。

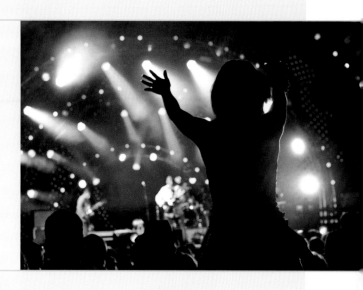

夾鉗

從桌面到欄杆，這種配件能把相機或
燈具固定在幾乎任何地方。

搖攝／傾斜雲台

這種雲台可上、下、左、
右，或繞圓圈活動，方便
相機對準目標，取得最佳
位置。

球型雲台

相機裝在這種雲台頂端的固定板上，只
需簡單一個動作就可以調整雲台方向。

搖攝／傾斜雲台最適合用來追拍，可凝結動作，並使背景模糊。

懸臂式雲台

這種雲台可往任何方向轉動，可支撐並平
衡相機或大型鏡頭的重心，獲得毫無後顧
之憂的穩定性。

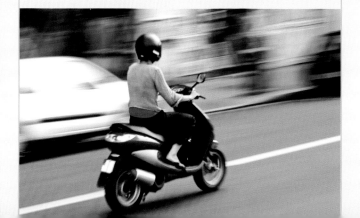

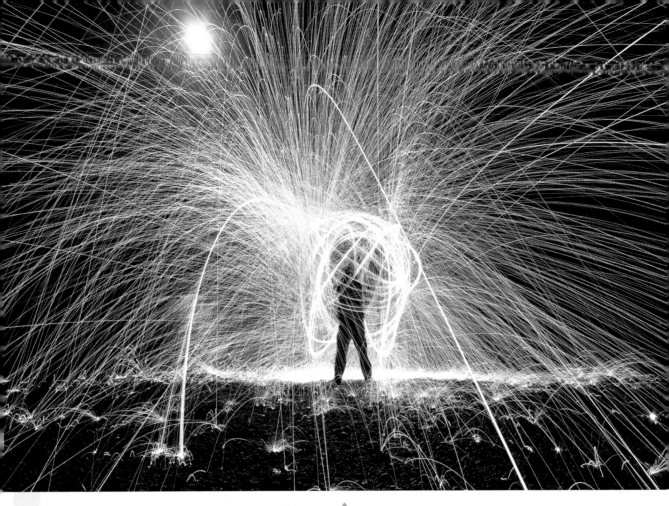

我們開好幾個小時的車到美國華盛頓州德賽普雄海峽州立公園，希望拍到美麗的夕陽。後來開始變天，我們便改弦更張。這是我們第一次嘗試拍攝「火舞」。最大的困難在於不要被火燒到——有一個燃燒中的鋼絲絨球朝我飛來，引燃了我身邊的背包。我忙著專心拍照，朋友幫忙把火踩熄。

——麗莎・摩爾（Lisa Moore）

053 用光線作畫

運用簡單的工具就能畫出變化多端的光影作品：一個超細的鋼絲絨球（0級或更低）、打蛋器、一條輕的長鏈條，以及一個9伏特電池；再加上一些勇氣。選一個平靜無風的深夜，找一處完全沒有可燃廢棄物、樹葉和閒雜人等的偏僻地點。站在溼的防水布上或淺水灘裡。如果想要再更冒險一點，還可以找一條廢棄隧道，這樣可以甩出最壯觀的火花彈跳和光芒。戴上保護用的寬邊帽、長袖上衣和手套，然後把注意力轉到相機上。

　　把相機架在三腳架上，設定慢速快門（先試試30秒）、光圈約 f/8 及ISO200（試試各種不同設定，看效果如何）。先把LED燈或手電筒放到你要站的位置，讓相機有光可以對焦。然後把相機設為手動模式，羊毛絨塞進打蛋器，並將鏈條一端扣住打蛋器把手。用電池摩擦羊毛絨，並注意火花爆出。接著好戲開始！趕快跑到預先對焦的地方，在頭上甩動鏈條，畫出火圈，也可以嘗試有角度或弧線的動作。拍攝完成後，撲滅四散的火花。

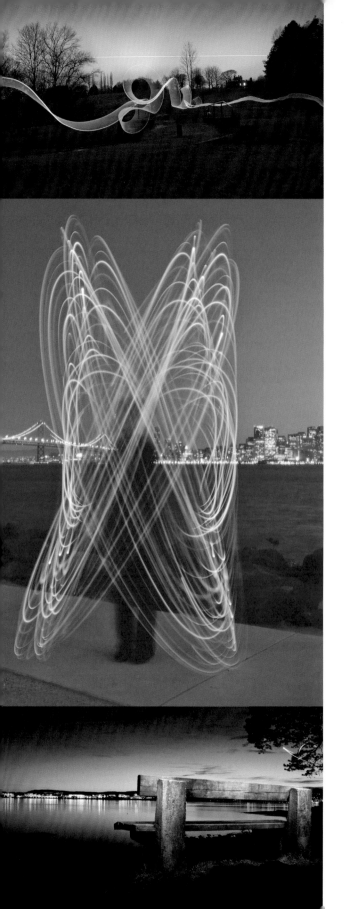

「054」用手電筒彩繪

想拍出像左圖這麼一條耀眼奪目的「光毯」，要用到相機和三腳架，一支手電筒、以及一個不會有人闖入而破壞長時間曝光畫面的地點。如果是在室內拍攝，要關掉電燈，並緊密地繪製光毯，以免漏光。

首先針對主體對焦，然後設定中等光圈和手動曝光模式。把手電筒照在主體上，用測光表測光，估算約略的曝光時間，然後把相機設為B快門或30秒。時間愈長，拍到的燈光愈亮；愈短就愈暗。現在可以開始自由揮灑並拍攝了。

把手電筒繞著主體周圍移動。快速移動可製造出筆刷般的光紋，慢速移動或重疊同一個地方則會產生有趣的亮白模糊效果。甚至可以將手電筒直接對準鏡頭，在空中描繪形狀或文字。總之發揮你的童心，充分享受光的樂趣！

「055」認識光的筆刷

不同的手電筒會製造出不同的光線顏色。大多數手電筒的光線很藍，不過鎢絲燈泡創造出來的光紋是黃紅色。如果想要獲得手電筒無法發出的顏色，可將兩種手電筒混合搭配使用，或在光源前方貼上有色膠片。

熟悉光線繪畫的要領之後，可以試試不用手電筒，改用LED燈。把LED燈綁在模特兒身上四處移動，或是綁在細繩上，讓助手在鏡頭前隨意甩盪、畫出弧線。也可以善用自己本地的景觀：在隧道內拿著光源奔跑、在當地地標（例如摩天大樓或橋樑）上「書寫」文字，或在固定物體上畫出有顏色的光輝，例如左圖的公園椅。

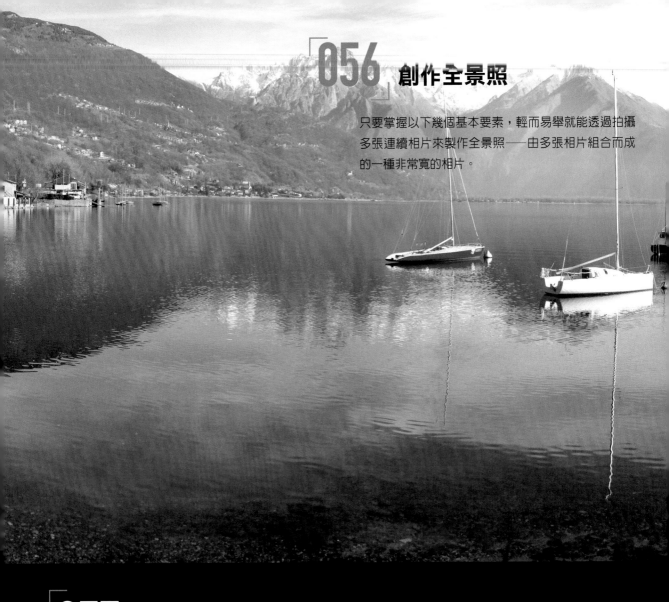

056　創作全景照

只要掌握以下幾個基本要素，輕而易舉就能透過拍攝多張連續相片來製作全景照——由多張相片組合而成的一種非常寬的相片。

057　尋找無視差點

創作全景照有一個重點，就是找到鏡頭的無視差點（節點）。當相機和鏡頭沒有以鏡頭的入射光瞳為中心旋轉時，就會發生視差，造成影像的前景和背景位置改變，這是用軟體很難解決的問題。大多數鏡頭都有一個旋轉相機不會產生視差的點。有些攝影師會透過反覆試驗來找到它，有些則會在三腳架上使用節點調整器：調整器可使相機向後移動，直到無視差點與三腳架雲台的旋轉軸心對齊為止。

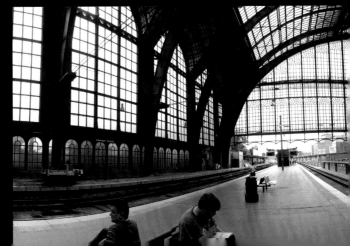

關閉自動曝光功能。以手動模式拍攝，避免相機針對每一張相片自動調整曝光；因為些微的光線差異就會導致相片重疊的相對部分產生極大出入。

關閉自動白平衡。設為手動，同樣也是避免相機針對每一張相片自動調整白平衡。

選擇單一曝光設定。針對整個相片範圍，判斷最適合的快門速度與光圈組合，目的是使所有相片的曝光一致。

使用單一焦距。連續相片裡的每一張都應該有相同視角。將鏡頭設為長焦距，使畫面變形的情況減到最少。前景不要攝入近處的物體，因為變形最嚴重的就是前景，而且會在組合相片時造成難題。

關閉閃光燈。閃光燈也是造成連續相片不一致的原因。

盡可能使用三腳架。雖然非必要，不過三腳架有助於維持相機在整個連續相片中的水平面一致。拍攝360度全景照時，三腳架可確保第一張和最後一張彼此對齊。

重疊相片。拍攝每一張相片時，要與前一張的畫面重疊1/4至1/2。鏡頭愈廣，重疊的部分要愈多，才能在合併連續相片時避免變形。有關使用相片軟體合併全景照的指引，請參閱#342。

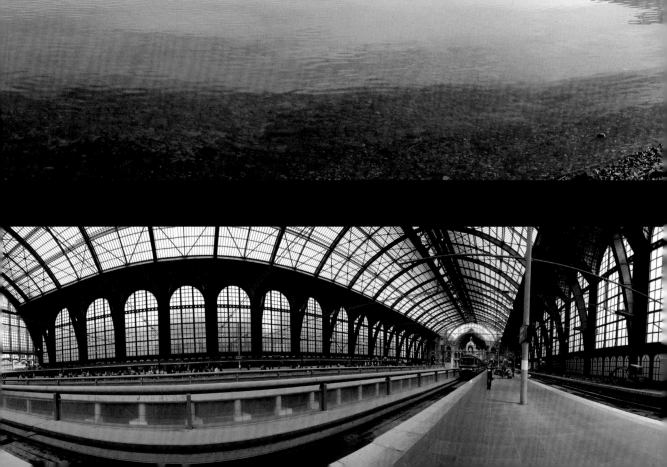

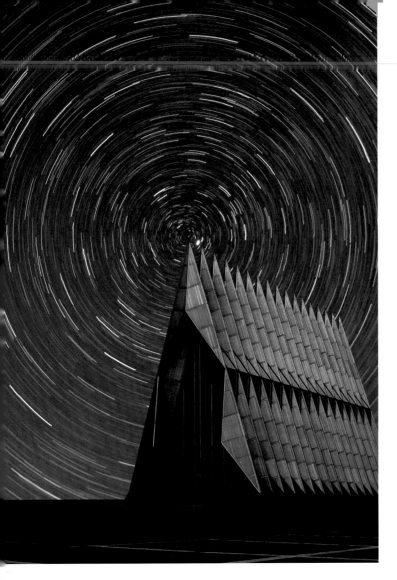

058 拍攝星軌

如果曝光時間夠長，地球的自轉會使星星、行星和月亮看起來像在天空旋轉一樣。要拍出如芭蕾舞者般旋轉的天體星軌，夜空必須漆黑、清澈，而且沒有城市光害。使用的相機必須具備長時間曝光功能（即B快門，或可設定30秒至數小時的長時間曝光設定）。攜帶全新或充飽電的電池，因為快門一連開啟數小時會耗盡電力。

然後前往夜空下拍攝，將相機架在三腳架上，在適當地點固定好，以避免拍出彎曲波浪狀的星軌。廣角鏡頭的效果最好。構圖時將前景元素包含在內，例如穀倉或樹木，可充當比例尺。ISO設為400至800，這樣的ISO剛好既可拍到黯淡的星光，也可以避免畫面出現顆粒。選擇中等光圈 f/5.6 至 f/11；較小的光圈可以減少附近城市造成的「天空輝光」。使用快門線或無線快門，手動對焦，對焦至無限遠（用紙膠帶貼住鏡頭對焦環加以固定），然後按下快門。保持快門開啟，時間長度隨個人喜好而定。記住：長時間曝光會拍出很長的星軌，但是拍到的天空輝光也愈多。

059 拍攝月亮

不論是NASA或攝影師，要想拍出優秀的月亮相片，事前的規畫最重要。首先，挑選你最想拍的月相，不論是充滿藝術氣息的弦月，或是令人驚嘆的滿月，事先花時間研究一下，找出心目中的月亮會出現的夜晚。

研究時也順便看一下太陽的資訊。拍攝月亮的最佳時間是日出前或日落後10至20分鐘，此時的月亮最清晰分明（如果視線良好的話），同時也有足夠的光線可以捕捉到前景的細節。不確定要朝哪個方向拍攝嗎？滿月會出現在落日的正對面（黃昏時在東邊，黎明時在西邊）。

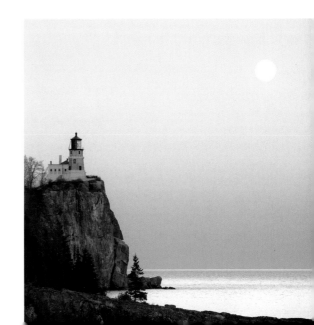

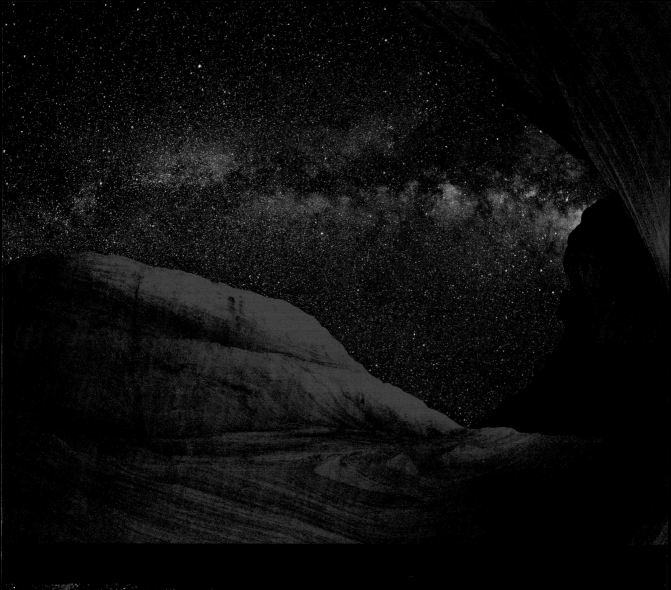

「060」拍攝沒有星軌的星空

有時，我們會想拍出眼中真正看到的星空樣子，沒有星軌的畫面。想拍到這種畫面，要使用大光圈鏡頭，也就是最大光圈達 f/1.4、f/1.8、f/2 或 f/2.8的鏡頭。和拍攝星軌時一樣，要把有趣的地貌或建築包含在畫面前景內，當作比例尺或對比之用。器材的設定方式也和拍星軌一樣：使用穩固的三腳架、無線快門、ISO400至800。為了讓前景有最佳光線，要選在滿月（或幾乎滿月）剛從東邊升起時拍攝。將相機對準與月亮相反的西方，這樣月光會照亮前景物體，又不會壓過燦爛的星光。

061

了解焦距轉換率

如果將相同焦距的鏡頭裝在八台不同相機（從全片幅DSLR到口袋型輕便相機）上，然後把相機擺在相同位置，對準相同主體拍攝，拍出來的影像會一模一樣嗎？答案是不會，因為相機感光元件的大小各不相同，而且感光元件尺寸會改變視角；通過鏡頭投射到感光元件的影像一樣大，但小尺寸感光元件記錄的範圍小，大尺寸的範圍大。因此，上述從全片幅相機到輕便相機的畫面會逐步縮小。這正是數位專用鏡頭不能裝在全片幅DSLR上的原因：數位專用鏡頭的成像圈會比相機感光元件還小。

相片工業以35mm底片大小為基準，換算各種視角。全片幅感光元件的大小是24x36mm，運用乘數（稱為鏡頭轉換率或焦距轉換率）即可算出等效焦距（這對可交換鏡頭系統尤其方便）。將鏡頭的焦距乘以焦距轉換率，可算出相當於全片幅的等效焦距：針對非Canon的先進攝影系統C型（APS-C）轉換率為2X；Canon APS-C轉換率為1.6X；而Olympus和Kodak三分之四系統的轉換率為2X。

請記住，感光元件愈小，就要用愈廣的鏡頭，才能維持與全片幅相同的焦距。

062 相機與電腦連線

將DSLR連在電腦上拍照，稱為「連線拍攝」，這種方式的用途很多，可以在拍照的同時預覽、儲存及調整相片。要使用連線拍攝，需要一部能以USB線連接電腦的相機、加上相容軟體（例如Adobe Photoshop Lightroom）。只要電腦螢幕有經過色彩校正，那麼螢幕上顯示的就是真實色彩與色調的預覽。而且，因為電腦螢幕比相機的液晶螢幕大，便於檢查是否對焦清楚並確保正確拍到主體。使用連線方式拍攝時，可將相片同時儲存到硬碟和記憶卡，立即擁有備份。更好的是可以即時處理所有RAW檔。剛開始使用連線拍攝時，先在家拍攝簡單的畫面。之後便可以大膽出門拍照，如果還有可支撐筆記型電腦的三腳架和螢幕抗反光罩等配件，就如虎添翼了。

「063」 以連線拍攝方式拍攝靜物

左邊是詭異的軟糖熊野餐圖。拍攝這種需要花很多心力布置構圖的相片時，連線拍攝方式可方便一邊拍攝、一邊在電腦螢幕上檢視構圖。

步驟一：用USB線連接DSLR和電腦。啟動Adobe Lightroom，前往「檔案」>「連線拍攝」>「開始連線拍攝」。填入工作階段名稱和目的地，並選擇中繼資料範本。新增關鍵字以標記相片，然後按一下「確定」。接著會先出現連線拍攝工具列。

步驟二：按一下工具列上的快門按鈕（不是相機快門），影像會立即進入電腦上的Lightroom（工具列上也會顯示曝光值和白平衡設定，若要調整只能在相機上操作）。

步驟三：開始拍攝，直到曝光設定和光線都滿意為止。目前還不用考慮構圖問題，只是先嘗試找出最後作品所要的影像參數而已。現在，按一下並選取最後一張正確曝光的相片，切換到「開發」模組。依照處理RAW檔的方式處理影像，例如調高清晰度、調整白平衡或增添暗角。按下Ctrl＋T可隱藏連線拍攝工具列。

步驟四：用目前設定建立預設集：按一下「預設集」面板右上角的加號，然後「全部選取」，這樣針對影像所做的全部調整才會套用到後續的影像中。命名並儲存預設集。

步驟五：按一下E前往「圖庫」的「放大檢視」，Ctrl＋T重新載入連線拍攝工具列。在「開發設定」中，將功能表向下拉，挑選預設集。Lightroom會將這些設定套用到所有新影像中，因此可以輕易看到取景和照明改變的影響，便於拍出理想的最終作品。

「064」 自製智慧型手機三腳架托板

市面上用來固定智慧型手機以便拍出清楚相片的桌上型和口袋型三腳架配件有千百種，包括底座和轉接器。許多產品可將手機夾在任何三腳架上。不過，自製多功能底座既簡單又好玩，自製方法有簡單也有複雜的。如果有電烙鐵可用，以下是其中一種簡單的自製方法：拿掉錄音帶盒子的背殼，用烙鐵熔掉其中一側的凸緣，然後在盒子邊緣燒出一個小螺絲孔。將手機放進盒子，在盒子上標出手機鏡頭的位置，拿出手機，然後用電烙鐵在鏡頭位置熔出一個洞。將盒子邊緣朝下，鎖在三腳架上，放進手機。完工！免費的自製三腳架托板完成。

手機拍照祕訣

065 用混合光源拍攝飲料

由專業攝影師大西輝（Teru Onishi）拍攝的這杯威士忌雞尾酒生動逼真，讓人忍不住想啜一口。不過他的拍攝手法更加令人著迷。這是他為一本雜誌的雞尾酒報導所拍攝的25張相片之一，拍照時間不到七分鐘，整個拍攝工作只花了五小時。他很挑剔，這張相片幾乎沒有後製。

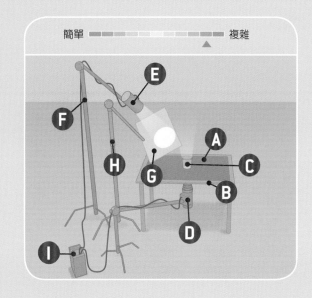

簡單 ▬▬▬▬▬▬ 複雜

大西只簡單運用兩盞燈照明這杯酒，就變出一張精美相片。首先，他用美工刀在一張黑色卡紙上割一個酒杯大小的洞（A），把卡紙放在半透明壓克力桌上（B）。將酒杯放在卡紙上的洞（C）之後，他在桌子底下擺了一盞閃光棚燈（D），近到幾乎碰到桌子，用來強調顏色燦爛的酒，然後調整閃燈的角度，直到能拍出令人垂涎欲滴的黃色到琥珀色漸層為止。在桌子左側上方，他將一支閃燈（E）架在燈架上（F），並將另一張半透明壓克力板（G）用另一個燈架夾住（H），擺在閃燈下方。為了減少光斑，並使閃燈時間縮到最短，他將兩支閃燈的電源組（I）輸出功率調到最低。

大西仔細考量了酒杯和上方散射板之間的距離，調整位置以拍出大小最剛好的冰塊反光。同時他也盤算了散射板和上方閃光棚燈之間的距離，調整落在飲料上的光線亮度。最後，他調整上方棚燈的角度，以強光束照射冰塊，製造出強烈的反光。

在家裡自己試試這樣的手法，仔細觀察燈光位置對主體的影響，然後有系統地一點一點調整燈光位置，你也可以一次就成功。乾杯！

066 假冰塊

我們大多數人無法像大西輝一樣可以快速拍好飲料相片，其中一個難題是：冰塊在炎熱燈光下融化得很快，更別提複雜的光源配置相當耗時了。

此時就需要用到假冰塊。雖然市面上買得到假冰塊，不過自己做更便宜。到工藝品店購買透明塑膠珠子，倒進金屬（不能是塑膠製）的製冰盒中，每一格都倒滿3/4。確定珠子沒有滿到其他格子之後，放進190°C預熱的烤箱15至20分鐘，融化塑膠珠子。取出托盤冷卻，倒出假冰塊，刮掉不好看的邊緣，就可以倒進飲料裡了。

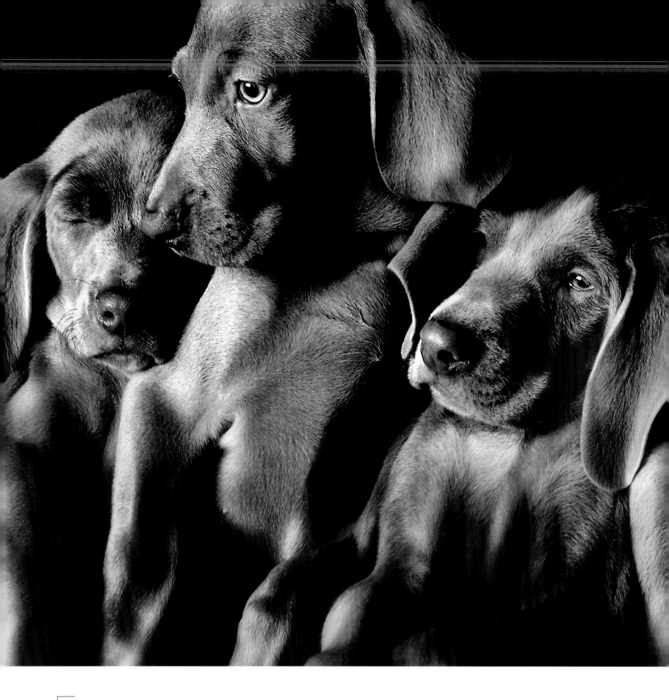

067 用點心引誘拍攝小狗

想要拍出自己狗兒的最佳相片，牠要能乖乖坐著不動，用充滿愛意的雙眼凝視著你和相機。但是年紀愈小的狗，就愈難哄牠擺出這種表情。有一個吸引牠注意力的方式，是用橡皮筋把一片煎過的培根綁在鏡頭上（鏡頭先用保鮮膜包好保護，以免弄髒，而且要確定培根不會太脆，否則會碎裂）。狗哨子也有用，不過要預先對好焦並設好曝光，因為大多數狗兒注意狗哨的時間只有大約15秒。

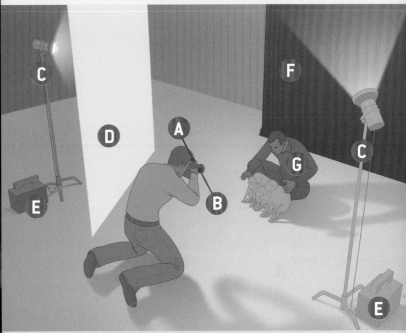

拍攝計畫

068 捕捉動物皮毛光澤

拍攝可愛動物很簡單，困難的是要拍出動物皮毛的色彩和光澤；尤其是拍攝威瑪獵犬更加困難。這種狗因為攝影師威廉·韋格曼（William Wegman）的作品而聞名，但也是出了名的容易緊張，而且毛色很難拍好。寵物專家哈利·吉里歐（Harry Giglio）藉著精心設計的配置和照明，克服了這個挑戰。如果想拍攝類似的主題，可以參考他的例子。

他將閃光燈觸發器（A）裝在相機（B）上，以無線方式啟動兩支棚燈（C）為場景照明。他選擇了快速觸發、閃光時間短的棚燈來凝結好動的狗，而且燈架在架子上可以避免狗碰到。他把其中一支棚燈放在玻璃纖維擴散板（D）後方，前後移動調整，直到能照出狗毛的柔軟質地為止。另一支棚燈朝天花板照射，以跳燈方式補光。兩支閃光燈都用電源組（E）供電。此外，吉里歐選擇了簡單的黑色布料（F）當背景，才不會在黑色的狗毛上投射出別的顏色。最後，請一位馴狗師（G）幫忙讓狗兒不要動來動去。

069 涉水拍照

為了拍攝水禽，有時必須下水走進牠們所在的水域。水鳥的日常生活畫面從乾燥的地上拍不到，只能涉水拍攝。不過，千萬不要貿然跳進湖中，要事先調查水流、水深和氣候。最好是穿上涉水鞋或更牢靠的鞋子保護雙腳，因為很可能看不見腳踩的地方有什麼東西。如果水溫有點低，可以穿著獵人用的防水長筒靴，避免受寒。

　　此外，還要確認裝備是可以下水的。碳纖維腳架可以防鏽，而且在看不到水底時可以用來試探腳下是否穩固。身上裝備愈少愈好，並用繩索或拉繩綁好，至於不防水的器材要放進防水容器中，並維持不碰到水。走進淺灘時，要緩慢靠近水鳥，讓牠習慣你的出現，然後，運氣好的話，牠會把你當成景物的一部分，你就能盡情拍攝了。

070

觀察花園的生長變化

只要有規劃和耐心，就可以記錄花園或菜園從荒蕪泥土到欣欣向榮的過程。首先仔細觀察空間，挑選一個能綜覽整個花園的有趣角度。記住自己所選的最佳位置，每天都從相同位置拍照。到了季節結束時，製作一個照時間排列的連續鏡頭，大家就可以一起觀看花園成長的過程了。

071 拍攝沙漠花朵

拍攝植物時，季節或許是最重要的因素。秋天的樹葉無疑是很熱門的攝影主題，不過如果能在早春時到沙漠去，會看到迥然不同的季節演出。事先做好調查，選擇正確時間地點（記住，每年情況都會改變），帶好各種濾鏡（偏光鏡、半邊減光鏡和漸層減光鏡是柔化強光與反差的好工具，請參閱 #194），別忘了還有三腳架。

要保持相機裝備不碰沙土可能很難辦到，尤其是起風的時候，因此記得要把裝備放進防塵袋，並隨身攜帶吹球以清除鏡頭上的沙塵。

072 與蝶共舞

拍後院裡的一隻蝴蝶很不錯，不過拍下掛在樹上的成千上百隻大樺斑蝶更酷。想拍到這樣的畫面，要前往蝴蝶度冬的地點，例如美國加州帕西非克格羅夫的莫納克格羅夫（Monarch Grove），或墨西哥米卻肯州的埃爾羅薩里奧（El Rosario）。只要去對時間，一定會收穫豐富：遷徙中的大樺斑蝶會逗留在某些地點數小時，甚至數日，讓人有充裕時間拍攝成群蝴蝶或特寫（查詢 monarchwatch.org 可了解大樺斑蝶最新的遷徙路徑和時間）。

如果在清晨拍攝，蝶翼上的露水會使蝴蝶飛行緩慢，並增添閃亮反光。也可以等到傍晚，低角度的陽光會使色調更飽和。如果有焦距105mm以上的微距鏡頭，可以在不干擾的距離外拍攝這些易受驚擾的生物。

背景故事

兩年前，我看到一張舊金山金門大橋在滾滾濃霧中現身的相片，當下就決心自己也要拍到那樣的畫面。我留意氣象報告，開車到那裡20幾次，但有時霧太薄、有時太濃、有時船隻太多，一直都無法如願，因此把時間拿來四處探察。有天早晨，我再次回到最愛的地點。我用長時間曝光讓霧顯得平滑，山丘填補畫面空白。就在太陽即將露臉的當下，我按下快門。

——哈維爾‧阿科斯塔（Javier Acosta）

「073」

探勘場地

想拍出精采動人的風景照，就得在正確時間到正確地點上，而這需要的是運氣和研究。

前往新地點之前，先在「Google地球」上遊覽一番，並到相片分享網站上觀賞其他人的作品。如果可能，親自跑一趟，體驗一下當地光線和交通狀況。查詢各種預報資訊、備妥食物和保暖衣物，並提早出發以避開熱門景點的人潮。對天空測光，並以RAW檔拍照，方便事後微調色彩。以不同快門速度包圍曝光（請參閱#162），嘗試各種角度、構圖、取景，直到拍出理想作品為止。

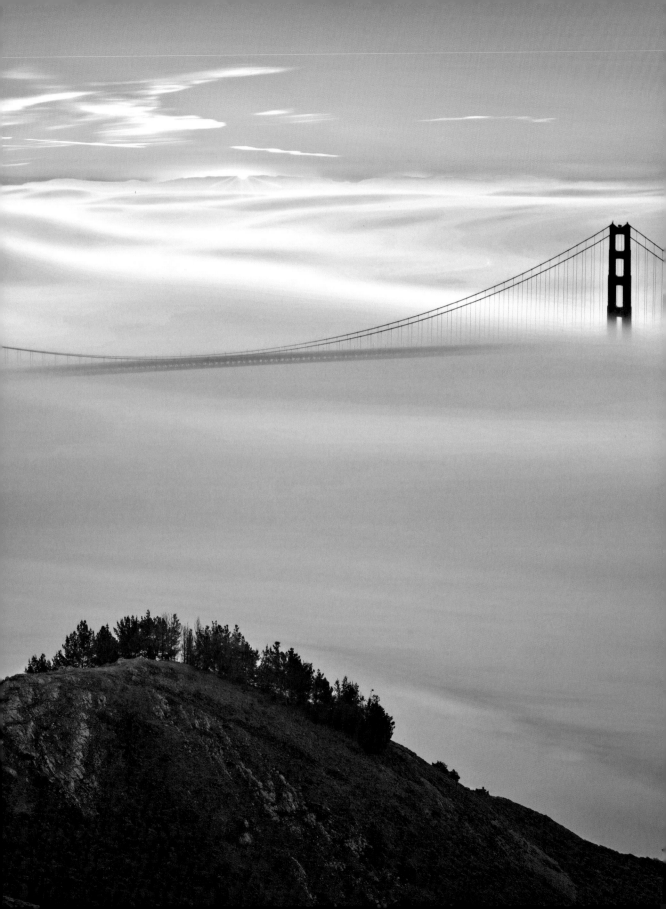

074 拍攝精采奪目的水母

攝影師保羅‧馬謝里尼（Paul Marcellini）運用簡單的計畫和流程，拍出這張僧帽水母的相片。想拍攝從魚類到青蛙等小型水生動物，都可以參考他的計畫和流程。

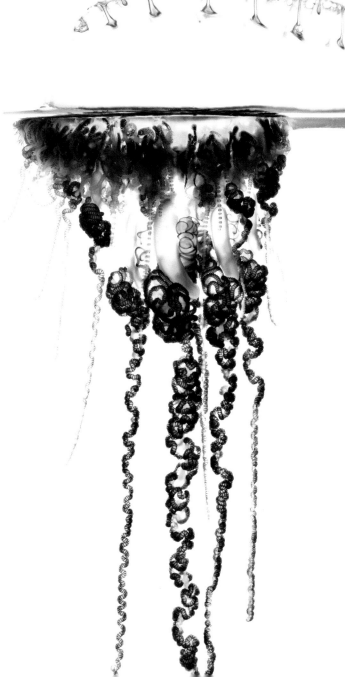

步驟一： 打造水槽布景。買一個9公升水族箱，其中三面鋪上半透明的白色塑膠，水槽立刻變成裝滿水的柔光箱（正面保持透明，以利拍攝）。備妥器材，在水槽中注滿適合水中生物的水（淡水或海水）。混濁的水會破壞畫面，因此務必清澈。馬謝里尼還用T恤過濾海水雜質。

步驟二： 把動物帶來。馬謝里尼在沙灘上用網子小心翼翼捕捉這隻水母，避免碰到牠會螫人的觸鬚。另外取一塊透明板子插入水槽，把主體往前推讓牠靠近正面——為了拍出銳利的影像，相機和主體之間的水愈少愈好。讓這隻水中生物漂浮在新環境中，同時準備拍攝器材。

步驟三： 將兩支外接閃光燈架在燈架上，以無線方式觸發。一支擺在水槽後方，另一支擺在前方。

步驟四： 決定曝光值。將快門設成最高閃燈同步速度，並選擇低ISO和小光圈以取得景深。先以最高功率啟動後方閃光燈，再找尋後方閃光燈所需的曝光值，方法是透過逐步降低功率，直到水槽的白色背景完全消失。接著逐步降低前方閃光燈功率，找出不會犧牲顏色和細節的曝光值。

步驟五： 開始拍照！相機裝上微距鏡頭，這樣相機和水槽之間才能保持一些距離，不會在動物上造成陰影。相機要和水槽正面玻璃保持平行，避免畫面變形。

步驟六： 放生。用網子輕輕把水母抓出水槽，並送牠返回水中的家。

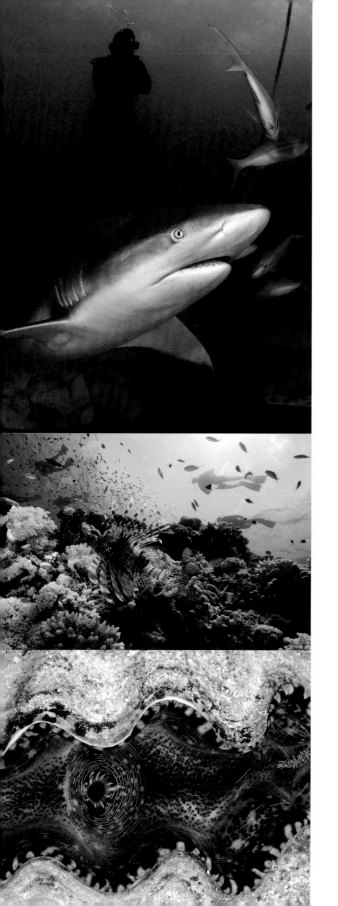

075 與鯊魚同游

大型肉食性鯊魚是世界上最駭人的攝影主題之一。如果你夠勇敢,想冒生命危險拍照的話,可以請一位經驗豐富的潛水員,詢問適合初學者的清澈水域,在潛水籠的保護下拍攝鯊魚。

不想深入險境拍攝大白鯊的話,較溫馴的鯊魚也可以拍出怵目驚心的相片。討喜的斑點大鯨鯊每年會固定聚集在墨西哥猶加敦海岸,是可以接近的濾食者。當地有無數帶你一探牠們棲地的行程,其中大部分可以浮潛,不能用水肺潛水。使用超廣角或魚眼鏡頭有助你拍到這些溫柔巨獸的雄偉身影。盡量在靠近水面的地方拍攝,這樣就用不著開閃光燈了。

076 深入海底

專業深海攝影師的拍攝環境很險惡,必須有相應的計畫。海水和高水壓會耗損器材,而且在下潛過程中,光線和色彩消失得極快。不過就算是沒有昂貴器材的業餘攝影師,也能拍出優秀的潛水相片。

備妥適當器材。不要使用DSLR,最好選用有快速自動對焦功能,而且有大感光元件以捕捉大量光線的輕便相機。購買或租用防水殼,頂級的可能要價10萬臺幣以上,不過入門級的通常也都配備了防水膠圈、扣鎖、外接頻閃燈和可交換鏡頭窗。

選擇適當鏡頭。廣角鏡頭可以拍到美麗的海中景色,微距鏡頭可以近距離特寫微小的海中生物。兩種鏡頭都帶著,並在船上更換。

拍攝海中棲息處。雇用嚮導帶你去海中生物的藏身洞穴,耐心等候鰻魚等害羞的動物現身,並盡量多拍幾張不同光線和角度的相片(有關深海攝影祕訣,請參閱#256)。

077 惡劣氣候中的器材保護

到荒野探險時，除了身上穿戴的裝備要齊全，也要妥善保護相機器材。根據不同的探險環境，以下這些物件可保護相機，避免它遭受損傷。

酷熱地點

☐ **乾燥劑**能有效吸收溼氣。可以使用相機或其他電子設備隨附的乾燥包。

☐ **隔熱保冷袋**比相機包更能保護相機不受酷熱損壞。

☐ **吹球**是清除鏡頭沙土的必備工具。

潮溼地區

☐ **防水箱**可在運送相機和器材時提供保護。

☐ **相機防雨罩和雨衣**可在拍攝時保護相機器材。

☐ **防雨手套**很適合在划船或其他水上活動時使用。

☐ **透明雨傘**除了提供保護，還不會影響視線。透明度佳的大雨傘最好。

☐ **除霧布**是獨立包裝在個別的小袋子裡，攜帶很方便。

嚴寒氣候

☐ **三腳架雪地腳**可防止三腳架陷入雪中，這就跟你平常穿的雪鞋可讓你露出腳來的道理一樣。

☐ **暖暖包**不只可以暖手，還可以為器材保暖。將暖暖包跟備用電池一起放進口袋。如果氣溫極低，就用橡皮筋把暖暖包綁在相機底部。

☐ **不可充電的鋰電池**是前往極端嚴寒地帶的最佳選擇。

078 用指南針追蹤日光

指南針不僅是用來弄清楚自己位置的絕佳工具，對攝影來說也很有用，可用來預測一天中不同時間的光源位置。朝東的地方清晨會受到光照；而朝西的地方則是到了傍晚會湧現光芒。老式指南針就相當好用，智慧型手機或其他新式裝置上的指南針也行。

079 洞穴探險

下圖是最讓攝影師興奮的探險地域之一。從攝影的角度來說，洞穴主要分成兩種：一種是光線充足的「展示洞穴」，一種是必須自己帶燈具進去的末開發洞穴。展示洞穴很容易進入，而且洞內已裝好生動的燈光，也就是奉送內建的特殊效果給你。但是這種洞穴往往有禁止使用某些工具的限制，例如禁止使用閃光燈和三腳架，因此務必事先調查清楚（從Caves.org和cavern.com這兩個網站著手是不錯的選擇）。運氣好的話，或許還能找到願意為攝影師特別安排的洞穴負責人。

進入末開發洞穴比起進入展示洞穴需要更多的冒險精神（許多洞穴可以徒步走進去，但有些則必須垂降進入），所需的燈光也更多，因為這種洞穴通常是全然漆黑的。如果可以，帶上連續多閃型從屬閃光燈去照明洞穴深處。拍攝時，很可能無法離主體太遠，因此只需要帶廣角鏡頭就夠了。

080 雇用嚮導

前往險惡地區時，堅強（或至少聰明）的攝影師會雇用嚮導。如果前往不熟悉的地方探險，例如拍攝冰川、新形成的熔岩流或其他無法預料狀況的地區時，不論是獨自前往或一群人一起去，都請幫自己一個忙——雇一名嚮導。好的嚮導不僅可以保護你的安全，還能幫助你在適當的時間到達正確的位置，讓你拍下最精彩出色的相片。

081 拍攝高空相片

如果幸運能夠登上輕航機或直昇機到優美景點的上空遨翔，務必帶著DSLR拍攝底下的美景。尋找經常載攝影師的飛行員，他們可能會願意稍微飛低一點或慢一點，讓你拍到好畫面。

☐ **打開窗戶（或直昇機艙門）。**這樣可以拍到清晰的畫面，而且不用奮力對抗耀光、刮痕或反光。但是在探出身子之前，務必將相機背帶緊緊纏繞在手臂上，你昂貴的 DSLR 才不會砸到地面上某個不幸的生物，或是打到引擎或尾旋翼。

☐ **盡情拍攝。**景深完全不是問題，所以光圈有多大用多大。

☐ **對付亂流。**在高空，三腳架完全派不上用場。因此，要用雙手緊緊抓住相機和鏡頭，而且一隻手臂要撐著前面的座墊。

☐ **拍愈多愈好。**不論相機架得多穩，氣墜一定會使部分影像失敗，因此一直拍就對了。

☐ **攜帶備用記憶卡。**用 RAW 檔拍照，記憶卡很快就滿了。

☐ **保持樂觀。**最後，如果飛行時天氣陰暗多雲也別沮喪。雖然陽光充足可以拍出最清晰的地表影像，但是雲會柔和光線，而且本身就是很迷人的主體。

082 透過飛機窗戶拍攝

在商用飛機上不能打開窗戶拍照，但是看到底下優美的鄉間景致和雲層在你面前展開，誰能拒絕得了？起飛前，預訂客艙前段的靠窗座位，就可以拍到不被機翼擋住的畫面。避免坐到機翼之後的位子，因為引擎排出的氣體會使影像變形。另外，身上的衣服也要考慮進去，黑色最好，亮色系衣服會在窗戶上形成反光。至於相機，請先設定好，這樣當飛到美景上方時就可以立刻拍照（但是起飛和降落時切勿拍照，因為相機屬於必須關機的電子設備）。超廣角鏡頭可以同時拍到大片雲層和地表，遮光罩可以解決難以避免的窗戶反光，但別把遮光罩緊貼在窗戶上，因飛機震動會使影像模糊。如果沒帶遮光罩，可以用手遮光，或用飛機上提供的毯子蓋在鏡頭上。偏光鏡（請參閱#194）會造成窗戶上的有色條紋，所以不要用，除非你喜歡那種效果。使用手動對焦，自動對焦可能會對到窗戶上的刮痕。

「083」 用風箏拍照

運用風箏拍攝目不暇給的航空相片，不僅雙腳不用離開地表，風箏還能翻筋斗、疾駛、俯衝，帶著相機拍下千奇百怪的畫面。所需設備可以複雜得驚人，也可以很簡單。剛開始進行風箏拍攝計畫時，建議先選用簡單的設備。

買一個穩定且單線操作的風箏。飛行傘造型的風箏很不錯，雖然需要用力拉風箏線，但大小適中。

接著，需要可以穩定並保護相機的裝備。如果你是DIY高手，就自己動手做；如果不是，就買的。基本裝備是把幾片薄金屬板以螺絲鎖成空心方框。將相機（選擇重量輕的才不用擔心墜機）透過L架以螺絲鎖在方框底部。用兩片金屬板做成水平X形，鎖在方框上方，四個金屬片末端各裝一個環首鉤。用一條風箏線穿過這些環首鉤，並將整組裝備用登山扣吊掛在風箏下方約1.2公尺的風箏線上。

耐心等候有風的日子，並將相機設成固定時間間隔拍照，或從地面遙控拍攝。現在，緊緊抓住風箏線，將它放到高空，就可以拍攝高空作品了。

「084」 拍攝鳥瞰畫面

如果想拍到與眾不同（且驚心動魄）的地表景色，租一架有雙開式尾門的飛機。雙開式尾門位於機艙後方地板上，用來裝卸貨物，打開時，可以直接看到地面。鼓起勇氣把身體探出尾門外，可以拍到垂直向下鳥瞰的豐富奇景，包括自然景色（例如珊瑚環礁和火山口）與人工建設（例如立體交叉的高速公路和摩天大樓樓頂）。

這張照片攝於印度西孟加拉的馬立克河岸，當時是一個稱為「剎勒法會」（Chhath Puja）的印度古老節慶。這個節日是要感謝並向印度的太陽神「蘇里亞」（Surya）祈禱。我從屋頂向下拍攝人群，看著人們邊四處走動邊祈禱。最後，有一位女士完全停住不動，正好形成了一個神聖的畫面。

—— 塞派伊·度塔（Subhajit Dutta）

085 到國外拍照

一張出色的旅遊相片，不會只表現異國情調，意義最豐富的主體是當地的文化和人群。新造訪一個國家時，要以攝影記者的方式思考，而不是帶著相機的觀察者。首先，不要把自己當觀光客，避開觀光客行程和交通便利的景點；雇一位當地導遊當翻譯，帶你去鮮為人知的地方。攜帶的器材愈少愈好，這樣不但比較不容易成為竊賊目標，也不用背著笨重裝備闖蕩。事先研究當地禮儀，這樣你就知道該怎麼打扮和打招呼，以及是否可以與女士交談，還有最重要的，是否允許拍照。抵達想拍照的地點時，先把相機蓋住，直到跟居民成為朋友後再拿出來。之後，如果先解釋要拍哪些畫面，大多數人都會同意被拍。而如果當地慣例是要給小費，就別吝嗇，也可以讓人們透過液晶螢幕看看你拍的相片（小孩尤其愛看）。如果當地人請你回國後用電子郵件寄相片給他，務必遵守承諾。

086 探尋失落之地

鬼城、考古遺址、關閉的工廠、被遺棄的公路和鐵路——這些瀕臨永遠消失的地方深深吸引著攝影師。發現這類地點的最佳方式就是和其他攝影師交朋友，尤其是城市探險家俱樂部的成員（不過，在跟任何人討論他最喜愛的攝影場所之前，自己要有耐心多了解一些當地歷史）。探索廢墟的其他好方法還包括廢墟開放參觀日、徒步行程和保護聯盟網站。選定一個地點後，先透過GPS和衛星測繪技術調查，包括Bing的Bird's Eye View和Google地圖之類的免費線上調查工具，精確規劃出前往當地的途徑。

087 安全探險

如果準備要去廢墟拍照，請先採取一些基本的預防措施。事先查閱氣象預報、根據天候穿著衣物，而且要穿強韌堅固的衣物。靴子和工作手套可以保護並避免被破玻璃和生鏽金屬弄傷。口罩可以保護肺部，避免吸入灰塵和有害微粒。隨身攜帶急救箱和手電筒，並隨時注意樓梯破敗和樓梯不穩之類的危險警告標誌。有些廢墟是非法活動的祕密據點（滿布塗鴉標記或是變成毒窟），因此務必攜伴前往，手機也要設定快速撥號以利對外求援。

「088」取得拍攝廢墟的許可

到私人的廢棄場所探險在法律上構成非法侵入，而到舊地鐵站或其他老舊公共建設等城市裡的廢墟拍照通常也違法。不過，拍攝廢墟不一定要非法侵入，只要事先取得許可即可，例如左圖賈斯汀・葛貝茲（Justin Gurbisz）拍攝的這座廢棄渦輪機工廠。如果態度光明正大，而且對於該地點的歷史和攝影能聊上幾句，那麼財產所有人、保育巡查員和管理員就可能會歡迎你進入拍攝。

「當警衛了解你進去是為了拍照，而不是想偷東西、搞破壞或飲酒作樂（這是他們的第一印象），他們通常都會放行。」鬼城拍攝老手特洛伊・佩瓦（Troy Paiva）說。如果一定要闖進去，進出都要盡可能不引人注意。萬一被抓，別逃跑，保持禮貌，這樣對方也許只會略施薄懲；佩瓦的勸告是：「必要時，卑躬屈膝也不為過。」

「089」照亮隱密空間

許多廢墟本來就很陰暗，要對付光線不足的環境，就得使用長時間曝光（從數秒至數分鐘不等），以及具備影像穩定功能和高ISO性能的DSLR。大多數相機的自動設定無法處理這麼困難的條件，因此必須手動控制光圈和快門速度。此外，長時間曝光還需要輕巧的三腳架或豆袋支撐。

有時上述這些照明對策還不夠，尤其是在地底或沒有窗戶的空間。此時可以使用閃光燈或智慧型手機閃光燈應用程式來照亮廢墟的部分空間，讓觀看照片的人感覺自己彷彿跟你一起探險似的。閃光燈或離機閃會使細節消失，因此使用時要格外謹慎。

「090」 嘗試紅外線攝影

紅外線（IR）位於人類肉眼可見光的狹窄光譜之外，不過有些數位相機，特別是較舊型的，卻可以偵測得到。白天陰暗的天空、為白雪覆蓋的樹葉和沾上了冰的草原等景致，在紅外線相片上會呈現出如夢似幻的另類樣貌。

　　想探索紅外線的奧妙，需要特殊器材。大多數相機的感光元件都有阻擋紅外線的濾鏡，不過部分較舊機型的濾鏡功能沒那麼強，或根本沒有。如果不確定自己的相機是否有過濾紅外線的功能，可以將電視遙控器對準相機，按下遙控器任何一個按鈕的同時，按下快門。如果遙控器的信號光出現在相片中，就代表你可以拍紅外線相片了。如果沒有，可以買一台紅外線濾鏡功能失效的便宜二手數位相機。只要把這個濾鏡用在對的地方，紅外線就會進入感光元件。如果想讓更多紅外線進入，可以購買讓紅外線通過的濾鏡，這種濾鏡會阻擋可見光，只讓紅外線進入相機感光元件。也可以花數千元臺幣請廠商幫你移除紅外線濾鏡。

「091」 使用紅外線底片拍攝

沒錯，市面上還有這種底片，而且很多人喜歡它詭異的復古色彩。每種品牌都有特定的紅外線感光度，也有可見光和紫外線感光度。這種底片比較敏感，安裝、取出底片時應使用暗袋，而且千萬別通過機場的X光機。

理想的紅外線攝影設定

風景是紅外線相片的最佳題材。由於我們預期會在自然世界看到的景物和相機真正「看到」的模樣之間有很大的反差，風景因此成為風格最強烈的紅外線攝影主體。

步驟一：仔細思考構圖。相機架在三腳架上，這是由於需要比較長的曝光時間，約1/2至30秒，如果用f/5.6光圈則所需時間更長，視相機而定（此時先不要裝上讓紅外線通過的濾鏡，因為這種濾鏡很暗，無法成功對焦）。依據標準的風景照法則構圖：遵守三分法（請參閱#110），確定畫面中有強烈的視覺引導線，並選擇強烈的視覺焦點。構圖完成後就把讓紅外線通過的濾鏡裝上鏡頭。

步驟二：設定手動白平衡。如果想要獲得如幽靈般蒼白的樹葉顏色，使用綠色目標（例如草）來設定白平衡。

步驟三：設定曝光。將測光模式設定在權衡式測光（請參閱#160），使相機曝光不足。使用中等光圈和低ISO；高ISO會增加雜訊。

093 使用底片的好處

雖然數位攝影已橫掃全世界,但底片仍是年高德劭的前輩——高雅又講究細節。會想使用底片攝影不外乎以下原因:

☐ **絕佳的影像細節**是底片最棒的特性,只要你用得是 4x5 或 8x10 的大片幅底片相機。而一台可交換機背的中片幅相機,則讓你可用同一個機身拍攝數位相片和底片相片,這樣你就能自行比較兩者的差異。

☐ **老派風格的吸引力。**在暗房中看著影像從化學藥劑裡慢慢浮現出來(請參閱 #308),是一種非常奇妙的體驗。在黑白攝影中更能直接感受這股魔力;因為大多數彩色沖印機不會讓你直接碰觸到這些有毒化學物質。

☐ **可以使用舊型相機和鏡頭。**從長輩手上獲贈或自己買二手的優質相機不僅讓你接觸到攝影的過去,成品的影像品質也可能非常優異,而且所花的錢遠低於相同規格的數位相機。

☐ **有助於了解基本規則。**用底片拍照比用數位相機需要更多事前規劃,每一次拍照也要更小心謹慎,因為每拍一張、每沖洗一張相片都要花錢。

☐ **不可預知的有趣結果。**使用便宜的復古風底片機拍照,拍出來的模糊效果和奇異的色彩現在正大行其道。

他們是我的兩個兒子:米羅和瑟斯。這是某個星期六的早晨,他們做的事情跟平常沒什麼兩樣,但他們都穿著飛機圖案的睡衣玩紙飛機則是一個幸運的巧合。我很喜歡徠卡相機握在手中的簡單機械感,而我就是用這款相機拍下這張相片。學習自己沖洗相片,而且不送去沖洗店就可以做許多試驗,這會讓你比較快上手。我以為我現在應該會開始改用數位相機了,基於方便。但我還是不覺得有任何必要。我拍照只是為了消遣娛樂,徠卡相機正合我意。

——巴德‧葛林(Bud Green)

094 認識底片

近幾年來，製造商生產的底片不多（就連老霸主柯達彩色也在2009年結束了75年的營運）。如今，想買到各種類型的底片，線上零售商和沖印店是最佳來源，而且如果自己沒有暗房（請參閱#305），也可以交給他們沖洗。購買底片之前，要先了解自己是使用哪一款相機，和如何裝底片。

標準底片是35mm，一卷24或36張，裝在圓筒形容器裡。可以在日光下安裝底片，但是記得拍完時要先回捲底片才能拿出來，以免曝光。捲好的底片要放進冰箱，等到要沖洗時再拿出來。

中片幅底片通常比35mm底片大二至六倍，市售的大多是6公分120和220尺寸。用中片幅相機拍照時，底片從一個捲軸纏繞到另一個捲軸，因此可以自行打開相機取出底片，並用上面的小膠帶維持捲好的狀態，不會散開。大多數大片幅相機拍攝的影像是10x12.5公分，足足是35mm底片的13倍。底片必須在完全黑暗的狀態下，一張一張裝進機背的片匣中。

095 在暗袋中處理底片

暗袋就是可以穿在身上的暗房，它是一種能隔絕光線、有兩個袖子的袋子。將雙手伸進暗袋以從底片筒取出底片，或是把單張底片裝入片匣或取出。暗袋有拉鍊，而且內部空間很大，足夠放進相機、各種器材和工具。

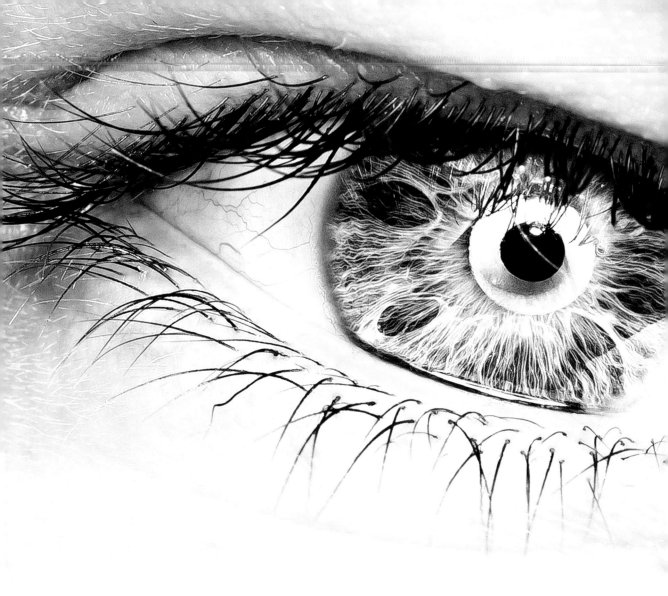

「096」捕捉瞳孔之美

看人像照片時，我們第一眼往往會先注意眼睛。我們的情緒反應會下意識地深深受到眼睛影響。不過，跟眼睛一樣重要的是瞳孔，瞳孔才是真正發揮力量的地方。事實上，一個稱為瞳孔測量的科學實驗顯示，當我們面對面或看相片中的人物時，瞳孔會放大，以模擬我們所見之人的瞳孔直徑。實驗也顯示，人們比較喜歡瞳孔放大的相片，不論是動物或人的眼睛。

因此，如果想拍出討喜的肖像照，就要避免會使瞳孔縮小的過亮光線。反之，要使用側面光源或將光源放在主體上方或下方，如此可以拍出更細膩、更具美化效果的肖像照，並且保留了瞳孔放大的動人樣貌。當然也可以在後製階段（請參閱#329）調整瞳孔大小，或加大瞳孔與虹膜的對比。不過在拍攝時就好好捕捉動人的瞳孔是比較省事的做法。

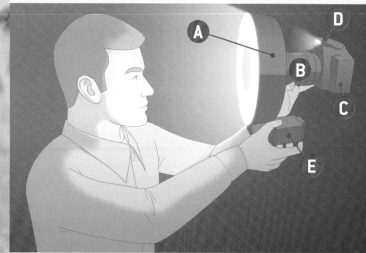

[拍攝計畫]

098 自製環形閃光燈

眼睛不只是攝影的基礎，也可以是動人的主體。想拍出精采出色的眼睛相片，最佳選擇是使用微距環形閃光燈：安裝在鏡頭上，可針對眼睛均勻照明，讓所有細節明亮無陰影。不過環形閃光燈不便宜，因此堅持凡事靠自己的攝影師大衛・貝克（David Becker）自製了環形閃光燈，花費不到10美元，並且用它拍出了這幅他自己的藍色虹膜的優異相片。

貝克將錫箔紙壓進戚風蛋糕盤（A）內當襯底，然後在蛋糕盤前方貼蠟紙，用來散射光線。盤子中央的洞要夠大，可以讓DSLR（C）的微距鏡頭（B）穿過。此外，DSLR要有機頂閃光燈（D）。他用錫剪在盤子上剪出一個洞，貼上強力膠帶，然後將熱靴型外接閃光燈頭（E）穿過洞。全部做好，可以準備拍攝之後，相機的機頂閃光燈會啟動外接閃光燈頭的光學從屬裝置，發出環形光線。他的拍照設定是1/60秒，光圈 f/13，ISO 200。最重要的是耐心：貝克拍了數十張自動對焦的測試照片，找出圓形光線在瞳孔上的正確位置。拍完之後，他用Adobe Lightroom增強對比、裁切，並微調影像。

097 避免紅眼

許多相機會讓閃光燈先預閃（一種消除紅眼的功能）以抑制閃光燈容易讓人眼看起來像魔鬼的傾向。但是這個功能不太實用，反而徒增困擾。如果必須用到這個功能，就把閃光燈移離相機，並且盡量離鏡頭愈遠愈好。因為當閃光燈距離鏡頭的光學軸線愈近時，就愈可能發生紅眼現象。另一個實用祕訣是：請模特兒把視線往鏡頭右邊或左邊移一點點，不要直視鏡頭。

099 拍攝裸體人像照

拍攝裸體人像時，不論對象是朋友、伴侶或模特兒，都必須專業且隨興自在。拍攝前，先與還穿著衣服的主體交談，建立互信，並讓對方了解你想要的身體姿勢和希望拍出的氛圍（藝術的、抽象的、暗喻的，或徹底情色的）。提供一個有私密更衣區的安靜、溫暖房間，還要有一些家具，可以讓疲憊的模特兒休息。

準備妥當之後，先拍一些經典姿勢：臥、坐、跪、站。所有姿勢主要都取決於腿的位置，因此要先安排腿和腳的位置，接著專注於手臂、手和頭。背面照會露出的私密部位非常少，而且有助於你拍出唯美的照片，非常適合新手模特兒；此外，手部和頸部的樣貌特寫也很適合。主體的眼睛也很重要。請模特兒稍微看向鏡頭一側，可以在模特兒和觀看者之間建立一種心理學上的距離。也可以請她直視鏡頭，建立親密感（如果模特兒害羞，也可以乾脆裁掉她的臉）。最後，請主體發揮自己的想法擺姿勢，或許她知道哪些姿勢會讓她的身形看起來最美。

100 照亮身體輪廓

人體身軀擁有雕塑品般的特質，長久以來一直是繪畫和攝影的主體。想要充分呈現人體之美，就要有技巧地運用照明策略。柔和、散射的光線可以美化絕大部分的人體，例如柔光箱和窗戶的光源，以及（如果模特兒願意）戶外的多雲光線。不過，直射式的硬光也很吸引人，例如閃光棚燈，甚至是透過蜂巢片或遮光板修飾後的光線。尤其用在黑色布景時，透過強烈陰影，可以捕捉肌肉和肉體皺摺的清晰輪廓，並展現肌膚紋理。背光拍攝可以強調剪影（請參閱#172），而有角度的側面光則會凸顯肌肉和曲線。不論使用哪一種光源，都要請模特兒緩慢且完整地轉動身子，好讓你多拍幾張相片，並判斷哪一個光線角度最動人。

101 務必取得模特兒肖像權讓渡書

技術上來說，只有商業用途（廣告、海報、卡片、背書或交易）的相片才需要讓渡書；即使是販售藝術照或用在編輯過的文章（例如報紙、雜誌、個人網站或書籍）上時，也不需要讓渡書。但是如果將相片賣給影像經紀公司或商業網站，就需要讓渡書，否則經紀公司或出版公司可能會拒絕購買，而且模特兒也可以對你採取法律行動。特別是拍攝裸體照的情況，更應該小心行事，取得讓渡書和模特兒的年齡證明。

102 撰寫基本的模特兒肖像權讓渡書

許多相片代理商都提供免費讓渡書讓你下載，也可以在消費者法律出版指南中找到。智慧型手機的模特兒權利讓渡書應用程式便於隨身攜帶，也可以當場自訂、修改和儲存。不論使用哪一種讓渡書，務必確認其形式符合以下幾點：

☐ 明確的許可。例如「我 [模特兒姓名] 在此允許 [你的姓名] 以任何形式及任何媒體上，針對商業、合法用途，使用我的攝影相片和姓名。

☐ 模特兒的正楷書寫姓名和親筆簽名。

☐ 模特兒聲明的年齡。

☐ 簽名日期。

　　許多形式複雜的讓渡書會包含一些詳細主題，例如模特兒的酬勞、影像可處理方式（譬如不得變形或套印），及其他事項。不過，基本的讓渡書就足以涵蓋多數情況了。

構圖與拍攝

103 學習構圖基本規則

不論是對鏡頭一無所知或嫻熟無比，以下這個經過時間考驗的構圖規則都有助於拍出具有平衡感、畫面鮮明的影像。

　　保持背景淨空，並裁切掉無關的物件。藉由移動位置，找出各種有力的對角線（如上圖的Z字形）和視覺引導線。確認畫面的框線沒有壓到重要元素。

　　不透過觀景窗也可以構圖。用姆指和食指架成一個長方形，然後決定理想的構圖位置。心中謹記三分法（請參閱#111），然後讓主體填滿鏡頭。你可以靠近一點拍攝，把相機對準主體，把它從周遭環境中獨立出來；如果周遭環境可以增加照片的氣氛，就退後幾步拍攝。

　　對於顏色的選擇也可以有助於構圖，特別是色彩簡單的場景。還記得在藝術課上學過的色片轉盤嗎？它告訴我們特定顏色搭配在一起可以得到很好的效果。紅和綠、藍和橙、黃和紫都是互補色，放在一起可以讓畫面看起來更明亮、更飽和。

104

探索
城市峽谷

在城市內拍照，通常會拍建築物。但何不試試拍攝建築物之間的空間？右圖是湯姆·海姆斯（Tom Haymes）精心設計的充滿戲劇張力的抽象畫，對焦集中在摩天大樓間那一條明亮的天空窄縫。

　　如果想模仿類似的照片，請留意測光表。如果建築物和天空的讀數差距過大，應以鏡頭中占較大範圍的部分作為曝光依據。

105 混合不同尺度

混淆觀看者的尺度感,可以創造出讓人心頭一顫的畫面。以左邊這張紀龍姆·吉爾伯特(Guillaume Gilbert)的照片為例,模特兒似乎破框而出,從行人頭上向下俯視。要仿效這種效果,只要找出一張與街景形成反差的鮮明廣告版即可。先想好構圖,然後等待某個人緩慢步入視線。迅速拿起相機按下快門,一張混搭的有趣照片就這樣產生了。

檢查表

106 打破成規

許多偉大的攝影作品都公然反抗攝影「法則」。現在你已經知道有哪些成規,儘管打破它們吧!

☐ **不要填滿鏡頭。**學生學習到要靠近並把焦點對準主體,但留出負形空間或在相片邊框處留出色塊有時候是必要的:它們是有力的元素,能夠讓作品的主體更生動。

☐ **在陽光直射下拍攝。**雖然所有人都警告你,在陽光直射下拍攝,色彩會不飽和、會有耀光和彗星狀的鏡頭偏差,而且會破壞銳利度和細節。但你就是喜歡正午時分那種效果,那就別管別人怎麼說,放手去拍吧。

☐ **留意雜訊。**攝影師會盡可能使用低 ISO 以避免雜訊,好拍攝出清晰的照片。不過把 ISO 推到極高,可以增加粗糙、質樸的氛圍。

☐ **丟掉三分法。**把水平線擺在畫面正中央,而不是像三分法要求的擺在景色靠上或靠下的三分之一處。對稱的物體,例如下圖這張山光映水色的照片,就是打破這種規則的最佳範例。

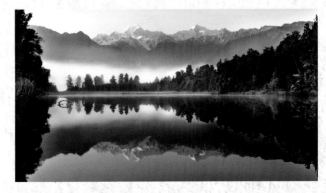

拍攝自然圖案

誰都喜歡拍攝遼闊壯觀的畫面，但除了美到讓人目瞪口呆的景色外，大自然中還有很多東西可以拍。研究自然界的細節，從地衣到積雨雲，就會發現微小和巨大的主體都有無限多種圖案都可以當作攝影主角。

在拍攝時，請考慮幾個構圖的祕訣。想想圖案線條對情緒的衝擊。高聳的垂直體給人莊嚴感；螺旋、曲線和水平體則讓人感到平靜。避免過度靜態、規矩的圖案。加入一些突兀的元素（例如，幾根突出林木線的傾倒枝幹）可以替相片增加生氣。「干擾」元素也會帶來視覺趣味，例如軟沙丘上有一塊邊緣銳利的石頭。

在拍攝抽象照時，色彩至關重要。互補色會讓圖案更為柔和，衝突色則帶來強烈對比。你剛開始抓取圖案時，先處理幾個物件就好，多拍幾張，並搭配不同的場景，讓圖案的美感發揮到極致。

手機拍照祕訣

把手機變成顯微鏡

你是那種DIY改造智慧型手機的人嗎？你可以將鏡頭解析度改造成具備醫學顯微鏡等級（最高到350倍）來滿足你當一個瘋狂科學家的願望。將1mm的球型鏡頭安裝在黑色橡膠小環裡（從中密度的橡膠墊剪下來，橡膠墊可在五金行和工藝店買到），然後將環圈用雙面膠貼在鏡頭周圍。這樣一來，只有物體的細微部分會被對焦，但卻可以拍出具有1.5微米解析度的動人照片。

背景故事

我的祖父母來看我，我想讓他們看看如何操作新的搖控閃光燈。我決定幫餅乾海膽拍一張照片，這種生物的體殼有複雜的圖形，但在正常光線下看不出來。我把它放在兩疊書之間撐起來，把閃光燈放在下方，然後用快門線拍攝，從上方捕捉畫面。

——丹尼爾·惠頓（Daniel Whitten）

109

挑選適合拍圖案的鏡頭

在研究圖案時，你可以使用任何鏡頭，但望遠鏡頭和微距鏡頭是最可靠的幫手。焦距短的中距望遠鏡頭（70至400mm）可以貼近精巧、微小的圖案。（請記住，昂貴的微距鏡頭絕非必要配備。價格可親的接寫環和安裝在前端的特寫鏡頭也可以有好的效果）。

採用銳角從主體的焦平面拍攝時，景深會是個問題。請利用小光圈去捕捉畫面中的清晰細節，即時檢視和景深預覽功能有助於達到臨界焦距和理想光圈。同時記得，在不平穩的地面，穩固的三腳架永遠是你的得力助手。

110 遵守三分法

在攝影技巧中，「三分法」是流傳最廣的技巧：它能創造出生動又有趣的照片，而且應用上極其容易。取景構圖時，試著把影像分成九宮格，然後稍微移動，直到影像中的關鍵元素剛好落在九宮格的分隔線或交叉點上。

看看這張範例照片。地平線橫亙在從底部往上約三分之一的頁面，小樹群則在離左側邊緣三分之一的位置，有安定畫面的作用。

111 巧妙運用景色中的元素

要強化視覺衝擊，就要善用幾何學，讓有趣的物件出現在相片的前景以吸引觀者目光，例如這張照片中，草地上矇矓的直線就能抓住觀眾的目光。

任何使用「三分法」的人都知道，水平線最好出現在構圖頂端或底端的三分之一處。如果你在拍照時無法拉平水平線，可以在後製時修復（請參閱#353）。

「112」認識鏡頭

了解各種鏡頭的效用和應用時機（簡而言之，就是它們能拍出什麼）是拍攝最佳作品的關鍵。認識鏡頭的所有可能性之後，就能根據想拍的主題挑選鏡頭。把你心目中的最愛帶在身邊，並且隨時準備換鏡頭以拍下完美的照片——不論是適合拍動物肖像的望遠鏡頭，還是能捕捉微小細節的微距鏡頭。

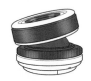

Lensbaby 焦點控制鏡頭
這種可選擇對焦點的鏡頭可旋轉和傾斜，針對非常細小的區域手動對焦。

可選擇對焦點的鏡頭可創造出某些區域清晰、其他部分模糊的畫面。

標準定焦鏡頭
在全片幅感光元件上，這種鏡頭指的是 30mm 鏡頭；而在感光元件較小的相機上，則是指 25-35mm 鏡頭。可拍出接近肉眼的自然透視感。

望遠定焦鏡頭
這種鏡頭具備單一長焦距，可放大遠處的物體。

套裝變焦鏡頭
這種鏡頭可使用不同焦距拍攝。

微距鏡頭
專為近距離對焦而設計，就算是微小物體也能夠巨幅放大。

微距鏡頭可放大特寫微小細節或極小的題材。

移軸鏡頭
這種鏡頭可用來修正透視上的變形和調整景深。

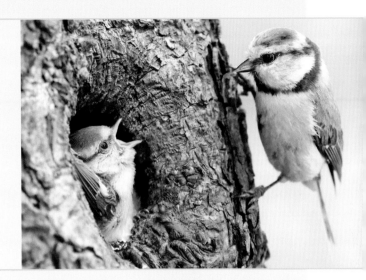

望遠變焦鏡頭

與望遠定焦鏡頭一樣，這種鏡頭可放大遠處
物體，不過它還具備可變焦距。

望遠變焦鏡頭可讓遠處主體看起來非常靠近，
也很適合用來拍攝肖像照。

廣角鏡頭

這種鏡頭焦距短，可
捕捉更寬廣的視野。

超廣角鏡頭

這種鏡頭可捕捉最廣角
的視野，而且不會使直
線變形。

魚眼鏡頭

這種鏡頭可拍攝極端廣角
的視野，但是會造成彎曲
變形。

魚眼鏡頭的變形特性會為視野極廣的相片增添令人
嘆為觀止的效果。

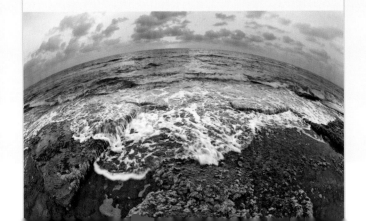

一鏡到底全能變焦鏡頭

這種鏡頭提供的焦距很廣，從廣角
到望遠都包含在內，適合多種用
途，但最大光圈通常偏小。

113 用移軸鏡頭保持直線

移軸（T/S）鏡頭非常厲害。它可以拉直高聳的建築，不需要極小的光圈，就可以獲得極深焦的效果，並把焦點限制在非常窄的範圍內。

因為具有「反塌陷」的效果，建築物攝影師很喜歡使用移軸鏡頭。一般在拍攝高聳的結構體時，其平行線似乎會隨著樓層增高而匯聚在一起，但因為移軸鏡頭比一般鏡頭的成像圈範圍更大，因此在成像圈範圍內上移、下移或側向移動感光元件或底片的空間更大。將鏡頭平行於建築物，並將移軸鏡頭往上轉（安裝在鏡頭熱靴的氣泡水平儀可用來使相機與建築物保持直角），等著看驚人的結果吧！拍到的建築物結構更多，前景更少。

移軸鏡頭也可以反向運用。在高塔或樓梯頂端拍照時，試著將鏡頭朝下旋轉看看。

114 試試莎姆效果

「莎姆效果」（Scheimpflug Effect）是指在中等光圈和高速快門下，移軸鏡頭似乎便可提供無限的景深。藉由將焦點平面轉成和主體平面同一個方向，該平面從前景到背景會有更多內容被對焦。自然攝影者很喜歡用移軸鏡，因為這是凝結主體的妙招，例如拍攝位於焦距範圍內的田野上或森林中一朵隨風搖曳的花。

想學會這項本領，把相機放在三腳架上，將移軸鏡頭對焦在你希望保持清晰區域的三分之一處。傾斜或擺動鏡頭至主體平面，再次變換焦點。檢查景深並把光圈縮小到符合你的拍攝需求。

115 反轉莎姆效果

這個讓人驚豔的技巧可以將焦點限縮在構圖的單一區域。把移軸鏡斜向和產生景深的方向相反的地方，這樣可讓焦平面的窄小範圍十分銳利，但其餘的影像模糊。街景攝影師會利用這種奇異的效果，將市容拍得像玩具模型；而人像攝影師則是對焦於臉部的單一特徵。

練習反轉莎姆效果就跟練習莎姆效果一樣，一次次的嘗試和犯錯都有助於你掌握這個技巧。將鏡頭直接對焦在目標對焦物的正中心（在此例中，對焦的是中間區域的車輛），然後鏡頭朝主體平面（街景的平面）的反方向傾斜。盡情試試這種結合了清晰輪廓和模糊區塊的有趣又神奇的效果。此外，也可以在相片後製時仿造這種效果（請參閱#275）。

116 用移軸鏡頭創造吸血鬼

這個技巧可以用來嚇嚇你的朋友：對著鏡子拍照，你（或你的相機）卻不會出現在影像中。認真來說，在室內拍攝時，這是個有用的技巧，尤其是在拍攝室內裝潢細節時。

當你遇到這種棘手的情況時，通常會需要三腳架。將相機架好，並與鏡子平行，然後讓你自己和你的器材移出鏡子反射範圍。側轉鏡頭讓它朝向鏡子，這樣拍出來的成品就彷彿你是對著鏡子拍的。

要戴尖牙和穿黑披風嗎？這完全隨你高興。

117 自製微距鏡頭

想近拍卻沒有微距鏡頭？只要你手邊的一般鏡頭有光圈環，下面這個實惠的方法可以把鏡頭改裝成非常厲害的特寫工具。

　　你只需要一個倒接環（一種簡易的轉接器），這是一種可以鎖在鏡頭前面的環圈，接著把鏡頭倒裝在相機鏡頭的接口。這樣一來不能對焦到無限遠，但可以動手拍攝昆蟲和蓓蕾了。當然，你必須手動對焦，並且一邊縮小光圈一邊手動測光——把光圈環轉到你想要的光圈大小。

　　即使沒有光圈環，還是可以把倒接環裝在鏡頭上，但在大多數情況下一定要用最小光圈。對焦時，利用液晶螢幕亮度即時檢視，並且／或是使用曝光補償。

119 計算微距放大率

想要知道自己能夠拍攝到多小尺寸，得先有一把公制單位的尺，並知道鏡頭感光元件（或底片平面）的大小（以公釐計），這樣就能計算出任何對焦距離內的放大倍率。將尺當成主體，注意尺上的公釐數，然後從左到右計算可以看到的線條數。將感光元件長度除以尺上的長度，就得出放大倍率。所以，如果你看到36公釐，在使用全片幅DSLR（感光元件為36mm）時，放大倍率就是1:1。如果數到18，那麼放大倍率是2:1，也就是實體大小的兩倍。

120 了解聚焦堆疊

近年來，微距攝影最大也最驚人的進步，莫過於聚焦堆疊技術。它可以有效地解決微距攝影的既有限制，也就是放大倍率愈大景深愈淺。

聚焦堆疊是指對同一個主體數位曝光多次，而且每一次拍攝都稍稍移動對焦點。接著將這些影像的焦點所在利用軟體「堆疊」起來（Zerene Stacker和Stackshot是最常見的程式）。其結果是，單一影像從前到後都非常銳利。

118 投資微距攝影器材

如果對小東西的特寫很有興趣，就會想添購一些器材。對初學者而言，或許會想購入一個微距鏡頭，讓你可以拍出和實物大小一樣的相片（這種鏡頭的1:1放大倍率就是為了達到這個效果）。如果想要更進一步探索微小的世界，就得投資可以把實物放得更大的微距鏡頭。如果你真的很投入，或許也會想要微距對焦軌道；沒有這個工具，就只好面對在極近距離使用一般手動對焦時的乏味和不精準。

121 利用豆袋支撐

在地面高度拍攝時，豆袋是很好的支撐。它不只可以降低相機高度，而且不像三腳架那樣複雜，沒有旋鈕也沒有控制桿。

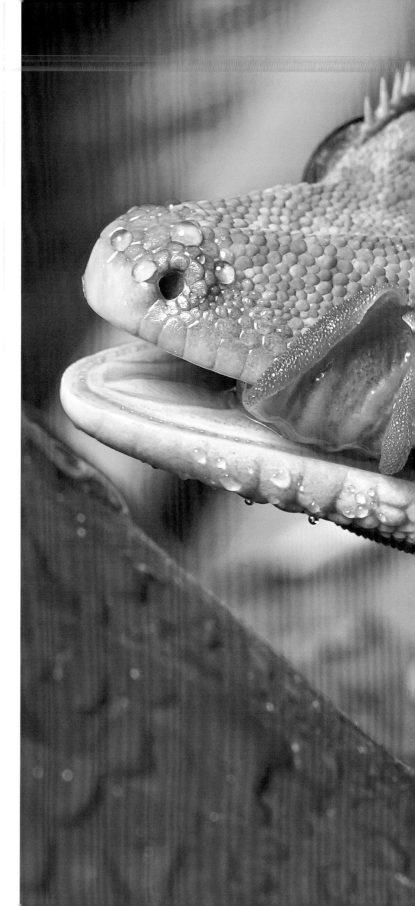

我在伊拉克拍攝改建工程，而在我短暫的眾休息期間，我去參加一個攝影課。我在老師家拍了這張照片。道具非常簡單：兩盞閃光棚燈、一張平整的黑色背景布、一棵植物、一隻動物和水噴霧瓶；在拍攝前噴點水，會讓物件更有趣。我只在蜥蜴的左邊用了一盞閃燈。牠想用舌頭去舔我噴的水，幸運的我剛好捕捉到這個畫面。
── 史帝芬・愛德華茲（Stefan Edwards）

122

靠近動物

爬蟲類和昆蟲都是極好的拍攝主體，但需要耐心和一些技巧。對行動緩慢的動物噴點水，或是把牠們移動到日光下讓牠們活動起來。要拍攝野生動物，慢慢地盡可能靠近牠們，然後坐在跟牠們同高的地方（從上方拍攝可能會缺少空間感和親密感），手持相機或將三腳架移近地面。等候目光接觸、有趣的臉部表情或其他動物加入（這樣就能拍攝到牠們的互動）。具備防手震功能的輕便相機可在離鏡頭大約2.5公分左右對焦。若要連同生物棲地拍攝進去，則可使用廣角鏡頭近距離拍攝。

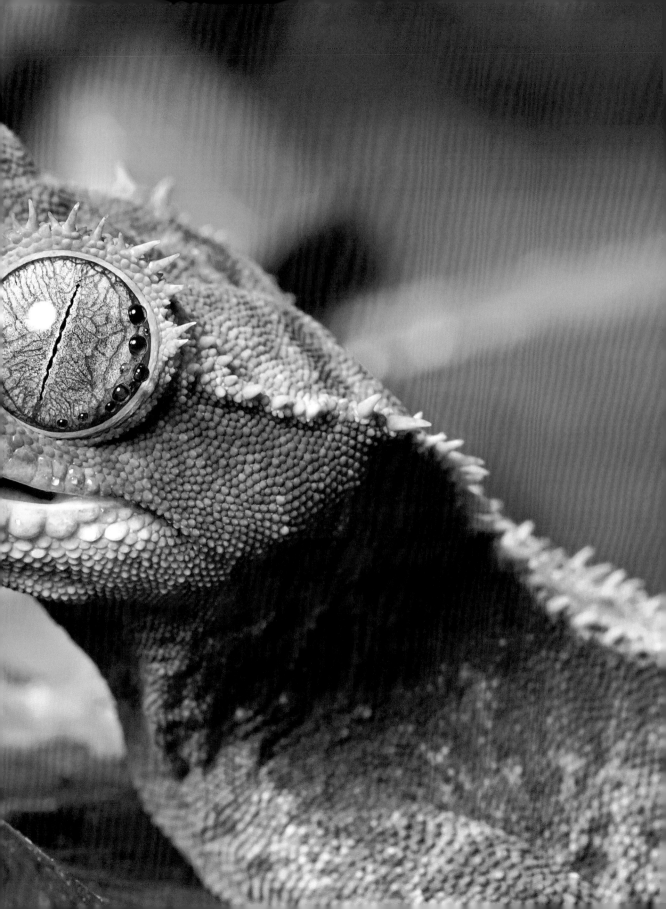

簡單 ■■■■■■■■■■■■■■■■■ 複雜
 ▲

「123」賦予日常物品科幻感

記得1950年代的科幻電影嗎？像淺碟子一樣的飛碟，演員穿著外星人的橡皮裝搖搖晃晃地走來走去。英國醫生安迪‧提爾（Andy Teo）很喜歡運用奇特的錯視法拍攝家中的物品，以表達對它們的敬意。「我女兒也參與其中，這成了我們家的娛樂，」他說。在一個他稱為「讓我們假裝在太空旅行」的系列作品中，他

「124」抽象玩一玩

拍攝抽象照片的靈感是你不用出門就可以取得的。孩子的玩具、廚房用品、工具盒和裝滿廢棄物的抽屜，這些都是奇幻照片的絕佳素材。

步驟一：收集物品。組合這些形狀或色彩有趣的物品，利用不常見的燈光拍攝，或貼近捕捉畫面。

步驟二：找個助手。你很難靠自己一個人搞定物件、工具和燈光。你調整快門時，找個幫手安排物件的位置。

步驟三：使用正確的器材。微距鏡頭可以讓小玩具看起來像觀眾頭頂的高塔。超寬鏡頭可以扭曲或誇大物件的形狀。

步驟四：隨意擺弄主體。可以將它擺在不同的燈光下，讓鏡頭填滿，或利用失焦背景等方法增加視覺重量。

步驟五：實驗不同的曝光值。曝光不足或過度曝光都會為多數平凡無奇的物件增添幾許不一樣的感覺和戲劇性。像是讓一隻橡膠鴨看起來很嚇人，或是一塊廚房海綿染上了神祕色彩。

拍攝計畫

為日常物品賦予新的想像：乳酪磨碎機變成太空船的發電機，餅乾刀模變成金屬的蛇形怪物，還有這張照片中的玩具彈簧變成時光旅行的隧道。提爾觀察到，老電影總喜歡將時光旅行描述成「落入扭轉的管子，而玩具彈簧剛好是這樣的：又長、又有彈性的管子，一再重複的同心圓圈和迴旋。」

　　為了安排這張抽象照片，提爾要求他女兒（A）握住彩色玩具的一端（B），並抵住餐廳的吊燈（C）。提爾握住相機和超廣角鏡頭（D）對著玩具的開口連續拍攝。超廣角鏡頭會誇大玩具的長度，讓近處變大，遠端變小。提爾讓玩具保持在微微壓縮的狀態，這樣一來飯廳的真實世界背景就不會侵入它那奇異的環形，破壞了氣氛。最後，他讓照片感光不足，以強化那種戲劇性的張力，同時讓角落色澤黯淡，以強化誘人的旋渦。儘管照片的顏色很古怪，但其實提爾連染色凝膠或濾鏡都沒有用。他的作品想必連影集主角超時空博士（Dr. Who）也會大大稱讚。

背景故事

攝影師丹·布拉卡利亞（Dan Bracaglia）在美國紐澤西州的霍博肯發現了一座計程車停車場，裡面擠滿了保險桿緊貼著保險桿的閃亮黃色計程車。他站在一座橋上，用 35mm 鏡頭，以 f/1.4、1/3200 秒的快門和 ISO 500 記錄這片金黃色車海。

125 尋找都會圖案

要拍攝有趣的圖案，城市的資源跟鄉村一樣豐富，只要細心觀察重複的形狀和生動的空間間隔就找得到。重複的形狀可以從小處著手，例如磚造建築物，或是從大處著眼，例如排列整齊的屋頂。要找尋生動的空間間隔，可選擇重複但沒有接觸的元素，或是串連在一起、會刺激眼睛的掃過畫面的形狀。記住，圖案不是永遠都是靜止的；它們也可以正在移動，例如飄動的白雲。它們可以是平行的、對稱的，甚至包括未知的元素（例如丹·布拉卡利亞這張相片構圖中不同角度停放的計程車），它們提供驚喜感和視覺焦點。

望遠鏡頭和微距鏡頭都是拍攝圖案的好工具，但兩者的景深都極淺，所以要設定小光圈（f/16、f/22或更小）以確保整張影像都有清晰的對焦。拍攝圖案相片需要耐心和銳利的雙眼，才能觀察到世界的微妙之處，不過，一旦熬過去，報酬絕對值得。

126 考慮每一個角度

現代建築具有明顯而生動的線條,因此是抽象照的理想拍攝主體。仔細研究與構圖,才能拍下完美的照片。

步驟一:決定透視角度和光線。繞著建築走一圈,儘量靠近,並且在不同的時間從不同的角度觀察它。找一個有感覺的形狀、弧線和對比元素,例如格狀窗戶搭配頂端的拱型屋頂。

步驟二:試拍。選擇廣角鏡頭向上拍攝令人暈眩的摩天大樓影像,或是使用偏光鏡,讓有趣的倒影不會因為環境眩光而消失。

步驟三:多練習幾次,然後排除讓人分心的東西。要擁有一幅真正的抽象照片,必須在鏡頭中排除路人等視覺干擾,或是事後再把它裁切掉。

步驟四:最後,微調設定。如有需要,可加強對比以強調主體形狀。

檢查表

127 放手拍攝抽象照

對於拍攝尋常主體感到無趣了嗎?那就來拍抽象照吧,玩弄一些純粹的圖案、線條、質地或色彩。這不只能磨練出像專業攝影師那樣的技巧,也可以拓展知覺。

☐ **敞開心胸**。看到椅子就拍椅子,不過要將椅子視為視覺材料的組合,就可以拍出像左圖一樣的新奇照片。

☐ **強調細節**。選擇長焦距,將焦點鎖定在主體中引人注目的元素。

☐ **裁切掉不想要的元素**。如果你的相機無法讓構圖填滿整個畫面,就先大致拍攝下來,之後再裁切。

☐ **試著拍攝黑白相片**。單色調會改變我們看到的彩色世界,所以這是踏上抽象攝影的第一步。

那是個溫暖和煦的日子，妻子和我把窗戶全部打開。一隻追逐蜻蜓的冠藍鴉飛進屋子，停在咖啡桌上。我們小心翼翼地拎起牠，帶進我們客廳裡的小攝影棚。我的環形光光源很強，包裹在牠身上產生了極漂亮的色澤。我的妻子把牠抱在懷中，我用 DSLR 和 60mm 的微距鏡頭拍了幾張；這鏡頭能讓我以 1:1 對焦（實物尺寸），拍下如此緊湊的畫面。之後我們就放走牠了。現在牠靠近門邊都變得更加小心。

——阿倫・艾斯諾夫（Aaron Ansarov）

「128」

利用環形光
強化細節

要拍攝右圖這種彩色鳥羽的細微細節，可利用符合鏡頭圓形形狀的微距環形光照亮細微的物件。這樣的燈光通常用在食物和植物攝影，它會強化細節，卻不會產生干擾的陰影。

129 以前景為框架

在攝影實戰技巧中，前景框架是最顯著的技巧之一，這會讓觀眾的目光直視相片中最引人注目的部分。以前景為框架也可以表達出主體和週遭環境的關係。像左圖這種最具戲劇張力的照片會產生一種3D效果，讓場景橫跨前後。盡力為主體找出合適的框架：樹枝、建築元素、岩層、花，甚至是同伴伸出的手臂。

130 切換視角

何時該拍攝直式相片？答案是每次拍橫式相片時；不過多數攝影師都忽略了拍直式相片的優點。這類相片可以在相同的焦距下擁有較寬的視角，因為它拍到低處前景的細節，又不會犧牲掉背景。而且，高大的主體似乎呼喊著你用直立照的方式來處理：摩天大樓、紅杉、雕像、長頸鹿，以及這艘帆船複雜的索具。試著站高一點，然後用俯角為直立式場景拍一張意想不到的照片吧！

131 用伏特加清潔鏡頭

外出攝影時發現想用的鏡頭髒了，別緊張，只要到最近的酒吧點一杯伏特加，用酒精沾溼乾淨的細纖維布，接著就開始擦拭鏡頭，彷彿你使用的是清潔劑一樣。千萬別使用加味的伏特加，這種酒可能會留下殘渣。

「132」調整手機的曝光值

許多智慧型手機都有一個比功能強大的DSLR更強的功能：點選手機螢幕可以改善自動對焦和曝光。要選擇對焦區域時，只要在該區域簡單點兩下即可。要調整白平衡和曝光，則將手機對準高對比的景色，例如日落時分。在手機螢幕上點選一下太陽，再點選水面陰暗的部分，應該就會看出曝光值的調整結果。也可以試試相機的HDR功能，它會用些微不同的曝光值捕捉影像。

「133」考慮顏色

數位攝影能夠精確控制相片的顏色。但到底什麼是顏色？用簡單的定義，顏色是我們對於不同光波長的視覺感知。學習調整和配置顏色以產生藝術和情緒的效果，是每一位攝影師的主要任務。

顏色是如此重要，因此先進的照相機有各種捕捉和調整色彩的工具。這些工具可以選擇特定的飽和度、模仿黑白和褐色調相片，也可以設定白平衡（WB），以便在各種燈光環境下記錄真實的顏色。

但控制顏色最好的方法，是用中性設定拍攝，並以RAW檔記錄和儲存相片。這種策略可保留最多的影像資料，因為拍下來的影像不會經過壓縮或處理。這讓你日後有用軟體隨需要改變、增強或柔化色澤的餘地。

「134」處理白平衡

所有的光線都有顏色，即便它們看起來是白色的也一樣。白天的光線是藍色的，日出日落的光線則是金色和紅色。人工燈光也可以製造出有個性的色調（請參閱#174）。當然，這些差異都會影響相片。

你不需要手動調整白平衡。DSLR的自動設定通常會調整好，而且就算沒調好，仍然可以在後製時拯救色澤出錯的照片（請參閱#296）。但如果想要在第一時間就拍到對的顏色，那麼拍照時就要設好白平衡。

用預先設定的白平衡模式去除不想要的色調：鎢絲燈效果可以降低室內白熾燈的黃色；螢光燈模式中和掉螢光這名字中的綠色；陰天模式通常可以壓抑藍色。

如果預設的白平衡無法處理混合光線，可以自訂設定。在要拍照的燈光下拍一個中性灰色的東西，然後在自訂白平衡模式（CWB）中選擇那張照片，接著DSLR就會自動更正那照片為灰色，然後套用相同的設定確保相片都修正了，成品的顏色就會正確、沒有偏差。

135 在混合光源中 調整顏色

為了拍攝蘇格蘭的法爾柯克水輪（船隻的旋轉起降系統），凱尼斯·巴克（Kenneth Barker）要處理四種不同的光線：低沉的夕陽、起降機鐵環上的LED燈、向上照明的白熾燈光和遠方的城市光線。下次如果遇到類似的多重（而且棘手）燈光時，不妨試試以下的步驟。

步驟一：選擇檔案模式，最好用RAW檔拍攝，因為它能留住最多的影像資料，以便日後可以再進行調整。但如果你的相機無法拍攝RAW檔，或是你需要

的是JPEG（例如需要快速上傳時），那就挑一個主要的物件，決定它的色溫，然後選擇一種預設的白平衡或自己設定一組。

步驟二：考慮色溫。轉動DSLR中預設的場景模式，選擇最接近想要拍攝的場景。

步驟三：使用包圍曝光，以控制色彩豐富度和飽和度。透過曝光不足，可調降曝光補償的飽和色彩；藉由過度曝光，則可將曝光值設定在正值來稀釋色彩飽和。

步驟四：顏色組合。當光線十分複雜時，色彩就是真正的拍攝主體。可以利用對比和互補色（不論是天然或人為的色彩）來填滿鏡頭。

136 拍攝深景深的主體

景深（DOF）是指一張相片在對焦點前後相對清晰的空間量，學會控制景深有助於創造出藝術性的作品。深景深能夠讓構圖中每一部分的細節，從近端到遠方的主體都很清楚。

如果要拍攝景深最深的照片，記住要用小光圈（光圈數值大）來增加景深。改變對焦點和相機的距離，來來回回實驗，以增加景深。最後，為鏡頭選擇正確的焦距；焦距愈短（換句話說，就是視角愈廣），景深愈深。

137 拍攝淺景深

淺景深的相片可將觀眾的目光直接吸引到你想要他們注意的位置：一張臉、一朵花或構圖中的單一細節。要讓景深變淺，必須調整光圈大小。光圈值是決定景深的重要角色，當光圈大開（低光圈值）時，相片的主要對焦處會非常清楚，而其他部分則會模糊，這樣的效果稱為散景（請參閱#155）。相機和焦點的距離也會決定景深；若要淺景深，就靠近物體。景深的另一個變數則是鏡頭本身，微距鏡頭或望遠鏡頭都會減少景深。

小祕訣

138 偽造景深

若要讓相片產生類似深景深的效果，可以相機豎直拍照，不要橫著拍。

139 讓摩天大樓變直

從地面拍攝摩天大樓時，眼中所見的長方形會在相片中變形：底部寬、頂端窄。這種稱為「楔形失真」的效果是可以減輕的，方法之一是利用移軸鏡頭或大片幅單軌式相機（請參閱#113），也可以用軟體來修正。但最簡單實惠的方法，只要採用較寬的焦距即可。

在不影響整棟建築外觀的情況下，盡量和建築物保持距離，讓你的相機完全擺平，然後拍攝（裝在熱靴上的氣泡水平儀——請參閱#141——使用起來很方便，就像俯仰軸或上／下移軸內建的水平儀）。相片底部會出現許多不想要的前景，可以事後再把它們裁切掉。

140 取得最大的景深

想捕捉從前景到地平線一整片連綿風光的細節（尤其是在拍攝讓人嚮往的景色），就讓鏡頭對焦在超焦距的位置；此時相機將會獲得最大的景深範圍，而無限遠也包含在這個範圍內。將光圈設在鏡頭最小光圈值低一格，然後將鏡頭改為手動對焦並對焦至無限遠。接下來利用相機的景深預覽鈕或控制桿，將鏡頭光圈縮小到拍照用的光圈值，觀景窗會很暗，所以要用相機的即時預覽（如果有的話），同時讓液晶螢幕變亮，才能看到影像的細節。現在，手動對焦，從無限遠的地方慢慢調整，直到前景的細節都很清晰為止。如果無限遠的地方這時失焦了，就選用小一點的光圈（較大的光圈值）或退後一點。相反地，如果景深還有餘地，就更靠近些拍攝並／或選用大一點的光圈。結果如何？從前景的野花到遠方的雪峰都拍得一清二楚。

141 掌握地平線

DSLR的功能中，有一個是熱衷拍風景照的人的救星，那就是相機內建的水平導引。如果相片中的地平線傾斜了（例如站在不平的地面），可以靠後製來拉平，但會因此犧牲畫面的部分邊緣。另外一種選擇是利用三腳架或熱靴水平儀，但這些工具無法同時兼顧構圖和水平。不過，內建的電子水平儀在觀景窗就可以看到，便可同時兼顧二者。某些相機也有俯仰方向的水平儀。在拍攝不尋常的景觀又不想只是為了水平儀而拖著三腳架時，內建的水平儀相當方便。

142 巧妙處理光圈值

光圈值——用以表達相機光圈大小的一種係數——是由鏡頭的焦距除以光圈的直徑所得。務必記住這個基本的經驗法則：光圈值愈小，光圈愈大，進入的光線愈多；光圈值愈大，光圈愈小，進入的光線愈少。

攝影師設定曝光量時，會考慮快門速度和光圈值，好讓足夠的光線照到感光元件。大多數DSLR的光圈值有完整的間隔（光圈值每增加一格，光量加倍；減少一格則光量減半）。例如，80mm的鏡頭，光圈值f/8，等於光圈直徑10mm；若將光圈值改為f/16，光圈直徑就剩下5mm。

大多數DSLR也提供二分之一和三分之一的光圈值間隔。35mm相機的完整光圈值數列為1.4、2.0、2.8、4、5.6、8、11、16和22。

記住，除了光圈值，快門也決定正確的曝光量。例如，如果將1/250秒曝光改成1/125秒，這樣影響的曝光量就等於光圈值從11變成8一樣（光圈值的改變是透過光圈環控制）。

小光圈（意指高光圈值）會增加景深，反之則縮短景深。要讓前景和背景的物件都對焦清楚，就要選用小光圈（高光圈值）。要模糊背景以強調物件，就要選擇大光圈。記住，低光圈值時會產生鏡頭像差，而超快鏡頭（超大光圈鏡頭）則非常昂貴。此外，非常高的光圈值產生的繞射會減損影像的銳利度。找出焦距、光圈和光圈值最適當的組合，就能擁有完美的曝光，以及完美的相片。

143 拍出心目中的馬賽克拼貼

如果外出時沒有帶高科技的DSLR和愛用的濾鏡，還是可以捕捉神奇的一刻，或是幾個片刻，然後再用數位方法將它們拼貼成讓人讚不絕口的作品。要創造這種隨興但又充滿藝術感的相片組合（例如左圖），請下載可快速製作出影像分格的手機應用程式。接著用同一個程式上傳你的拼貼作品，或傳送給朋友。

144 處理塵埃

相機的感光元件會振動以清除灰塵，而清潔吹球可以輕輕地吹掉感光元件前的玻璃板上的塵埃。基本的相機清潔動作可以讓相機遠離灰塵。更換鏡頭時倍加小心，永遠記得蓋上機身護蓋或鏡頭底蓋。

有時，雖然已經盡力了，但可能還是會在相片中發現污點。消除這個問題請使用相機隨附的清除污點軟體。這種程式會拍攝全白的表面，然後使用影像編輯功能，透過內插法將影像資料填入污點的地方。

145 對抗相機垂頭

變焦鏡頭很容易轉動，經常會帶來所謂相機垂頭的惱人狀況。例如，你將變焦長鏡頭掛在脖子上爬山，鏡頭由相當輕巧的狀態慢慢伸長成一支不斷撞到胸腔的長木頭，這不是很惱人嗎？相機垂頭也會降低銳利度。因為鏡頭容易鬆動，當鏡頭朝上或朝下瞄準時，會自動變焦，使得拍出來的照片不夠銳利。為了避免垂頭，某些相機有防滑動鎖鈕以維持連接觸點，鎖上它，或是像那些在運動場邊攝影的專業人士一樣，使用強力膠帶防止這種垂頭的狀況。

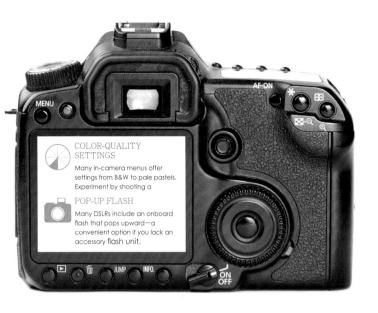

COLOR-QUALITY
SETTINGS
Many in-camera menus offer
settings from B&W to pale pastels.
Experiment by shooting a

POP-UP FLASH
Many DSLRs include an onboard
flash that pops upward—a
convenient option if you lack an
accessory flash unit.

147
沒有筆記本
也可以記筆記

DSLR的語音記事可經由相機內建的麥克
風錄製聲音片段,把它們嵌入影像檔中。
這樣一來就不需要筆記本或其他掌上裝置
去記下可交換影像檔案格式資料(EXIF)
無法記錄的東西,像是人名和地名、拍攝
地點的方位、讓人毛骨悚然或有趣的拍攝
花絮等。在勘察外景、分鏡的提醒或標籤
照片以供後續辨識時,都可以錄製這種田
野筆記。目前只有高檔的DSLR有這項功
能,但應該很快就會普及。

146
製作隨身相機說明書

記不得DSLR所有了不起的功能嗎?將說明書中每個功能的說明
都拍一張特寫,存在一張記憶卡中,拍攝時隨身攜帶。重新觀
看這些相片時,使用放大功能,這樣所有文字都能清楚看見。
利用同樣的方法也可以記下所有你記不住的拍攝步驟指示。完
工!現在你有一本幾乎沒有重量的野外隨身手冊。

148
使用鏡頭校正功能獲得完美的光學表現

儘管我們衷心期望,但市面上沒有任何單一鏡
頭是完美的。即便是最頂尖的光學器材,都可
能在某些光圈下產生扭曲、角落光線變暗,以
及影像鬆散等問題。現在許多DSLR都宣稱,
內建的修正程式可以矯正枕狀或桶狀變形,並
解決暗角問題。有些相機可以抵消色差(此功
能可在Raw檔轉換選單中找到);色差會減損
影像的銳利度,並導致色彩散射。請記住,這

類功能經常只能用在該相機品牌自己的鏡頭,
對獨立品牌的光學器材則無效。另一個提醒,
某些相機的鏡頭校正功能是預設開啟的,如果
你就是想要扭曲的影像,或想避免這類校正有
時會產生的邊緣切除現象,可以在設定選單中
變更功能。

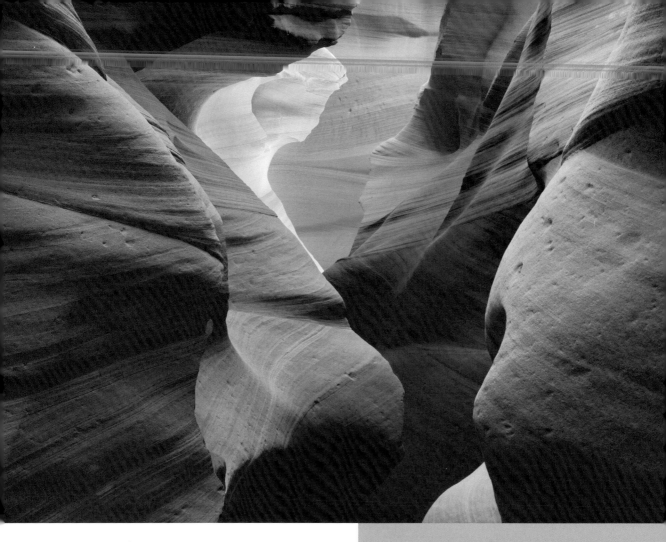

149 充分發揮 即時檢視的功能

DSLR的即時檢視功能可用來在液晶螢幕上設定相片,而不只是事後觀看相片而已。拍攝前,多嘗試不同的曝光值和白平衡,而且多數相機也能用曝光模擬來顯示色階分布圖。調整曝光補償時,液晶螢幕會立刻顯示結果,這表示在燈光快速變化的環境中拍照時,不需要拍一堆測試相片;這一點非常有用。在低光源下,觀景窗暗到無法手動或自動對焦時,可供即時檢視的明亮液晶螢幕也可以完美運作。設定選單的動作可以開啓和關閉螢幕的自動變亮功能,另一個簡單方法是增加曝光補償來增加液晶螢幕上影像的亮度。利用這種方法,你可以在陰影或遮蔽物中拍照,而不至於摸黑工作。

150 對付沒電的狀況

既沒有自然光、電池的生命又將走到盡頭的時候,別失望,改變拍照方法就可以保留電力。將ISO拉到最高,盡可能不要使用閃光燈。調到光圈優先模式,選擇大光圈(低光圈值)。最後,關掉液晶螢幕。如此一來,就可以在電力流失殆盡前多拍幾張照片。

暗部　　中間　　　　暗部　　中間　　　　暗部　　中間

151 嘗試極端色階

一般人認為，要得到理想的曝光值，快門速度、光圈和ISO形成的色階分布圖中，鐘形曲線要集中在中間，而不是落在左邊或右邊。但事實上，完美的曝光值（以及完美的色階分布圖資料分布狀況）取決於要拍攝的主體。色階分布圖的形狀代表影像的亮、暗和中間色調的百分比。因此，當你的主體主要由暗色調和陰影組成時（例如黑色背景前的陰鬱人像），色階分布圖的資料就會偏向左邊，以保留影像細節並避免黑色變成灰色。當主體有許多亮色調時（亮部），資料會偏向右邊。當然，在拍攝色調均勻的主體時，色階分布圖呈現鐘形曲線就是你要努力的目標，如上圖中間那張照片。

152 認識照明比

照明比是指相片中光線的質與量，它利用級數來表示亮部和暗部的光線量比較值。比例的第一個數字代表重要的或主要的光源，而第二個數字則代表暗部或輔助光。兩個數字愈接近，整體光線就愈平均；兩者差距愈大，則對比就愈大。了解這個比例（並據以提供補償）就可以依照自己要藝術化的目標去加強或減弱細節。例如，如果相機感光元件只能夠捕捉照明比級數範圍為6的細節，但測量到的卻是7:1，則必須減少最亮部的明亮度或增加暗部的光線，才能夠達到6:1。相機內的點測光表會提供照明比數值，不過手持式的閃光燈測光表通常更好用。

「153」認識低傳真度的真相

Lomo攝影是用低傳真度底片拍照的另外一種說法，就像是驚喜不斷的意外過程。在進入低傳真度的狂野世界時，讓我們介紹幾個早晚會用到的技巧。初入門者可拍攝色澤，以誇大花朵、霓虹燈和暴風雨後天空的明亮色澤。交錯沖印的正片底片（用錯誤溶劑沖洗底片）會進一步扭曲色澤，同時

強化古怪的對比。色彩效果會因為底片不同而有差異：Fujichrome Astia或Sensia 經過交錯沖印會產生紅色的效果；Provia和Velvia會產生綠色；Konica底片會產生黃色；而Kodak則是藍色。

盡情玩吧，同時記住，拍照時不要像帶著了不起的DSLR那樣，要打破成規，自在地擺動你的相機，把它舉到頭頂上，或躺在地上。記住，讓Lomo影像之所以如此有趣的，正是意外發現的「缺陷」，就像右邊這張人像的重複曝光，光線在影像中間溢出，然後流往右邊。

「154」 嘗試低傳真度

低傳真度底片攝影是一種終極的復古時尚。它的拍攝結果無從預測，目的就是要拍出品質很差的美感，例如漏光效果、詭異的渲染色彩、模糊等，都是廉價的新舊相機的佳作，包括玩具和針孔相機（請參閱#051）。

Holga是基本款的低傳真度相機，這是1960年代香港發明的一種中型玩具相機。這簡單的傢伙有兩組燈光、兩個快門和四組對焦模式。用它塑膠的60mm f/8鏡頭拍照，相片會有柔焦、模糊或蔓生的色澤以及暗角效果。

或者試試另一款類似的小玩意，Diana。它是塑膠的膠卷快照相機，在1970年代問世，但跟Diana迷你35mm和Diana＋一起再度流行；後面這款聲稱具有全景模式，甚至可以轉成針孔照相機。

開始拍攝復古相片的時尚人士們，請試用Blackbird Fly 35mm這類新的塑膠玩具。也可以嘗試instagram和Hipstamatic等照相手機使用的應用程式。

專業攝影師喜歡改造便宜的相機，以創造獨特、美麗的相片。「你愈是粗暴地對待Holga，照片的效果就愈好，」低傳真度攝影專家賴德・柯恩（Liad Cohen）說，「相機多摔幾次也別怕。」

「155」 拍出美麗散景

多數攝影師都全力追求銳利度，但同樣有些人醉心於模糊感，其終極目標是拍出美麗的散景（Bokeh）。Bokeh這個日文字的大意是「模糊或霧濛濛的質感」，它是指一個清晰對象前或後的失焦範圍，通常是由失焦的光點所形成。理想的散景會呈現環形的亮部，如同乳脂般柔和且邊緣光滑。

要獲得散景效果，先找一個有許多小光點的物件，然後裝上由多快門簾組成光圈的鏡頭，將相機放在三腳架上，光圈放大，選擇景深好讓物件清晰，這樣會讓背景嚴重模糊，產生完美的對比。

156 完美的漂浮

姍蒂・霍尼格（Sandy Honig）十七歲時，因為高中的作業要求，她學會浮在空中。或者，至少看起來像是浮在空中。想知道她如何創造出這幅看來十分神奇的自拍照嗎？

就像大多數的魔術師都承認的，一切都是靠道具。霍尼格的道具是一把椅子，她把椅子放在院子裡，拍下這畫面的兩張影像：一張除了葉子、樹叢和落日外，別無它物；另一張則是她橫臥在椅面上。然後她利用Adobe Photoshop將兩張影像疊起來，然後再於該圖層中刪除椅子，讓下一張圖層中的葉子露出來。作品就完成了！

要完成屬於自己的攝影神奇秀，要找一處有亮光的合宜背景（A）。將相機裝在三腳架（B）上，相機在拍攝過程中必須保持絕對的穩定。構好圖後，將椅子放好（C），手動對焦椅子，先試拍幾張以決定曝光值。對焦，然後拍照，記得白平衡要用手動設定，以免拍攝間白平衡改變了。拍攝第一張時，用自動計時器，按下快門，然後直挺挺地躺在椅子上（D）。第一張拍完後立刻拍第二張照片，才能捕捉到一模一樣的光線：移開椅子，只拍攝背景。

之後，利用影像編輯軟體組合影像。請參閱#347，瞭解製作這類複雜合成照的詳情。

簡單

複雜

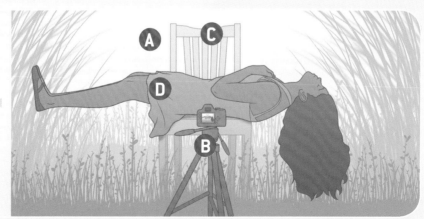

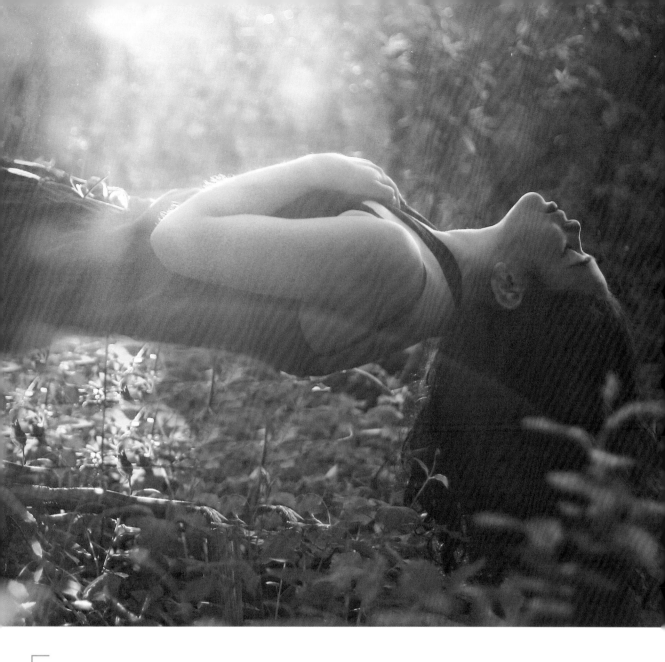

「157」 實驗閃光燈曝光

這話聽起來很奇怪，但卻是千真萬確：只要用到閃光燈，所有的照片都經過重複曝光：場景周圍的光線會造成第一次曝光，閃光燈則會造成第二次曝光。要達到有趣的效果，可以撥動曝光轉盤調整周遭光線，讓它等於、略不同於或遠不同於你的閃光燈曝光量，或者調整快門速度，讓一次曝光產生移

動模糊，另一次則影像極其清晰。你也可以讓兩次的曝光有各自的色彩平衡。

　　做個實驗吧：下一次拍攝背對樹葉或夕陽背景的物件時，關掉自動設定，再分別設定環境和閃光曝光好拍攝一串照片。這樣的遊戲讓閃光燈攝影充滿樂趣，而且也可以多方應用。

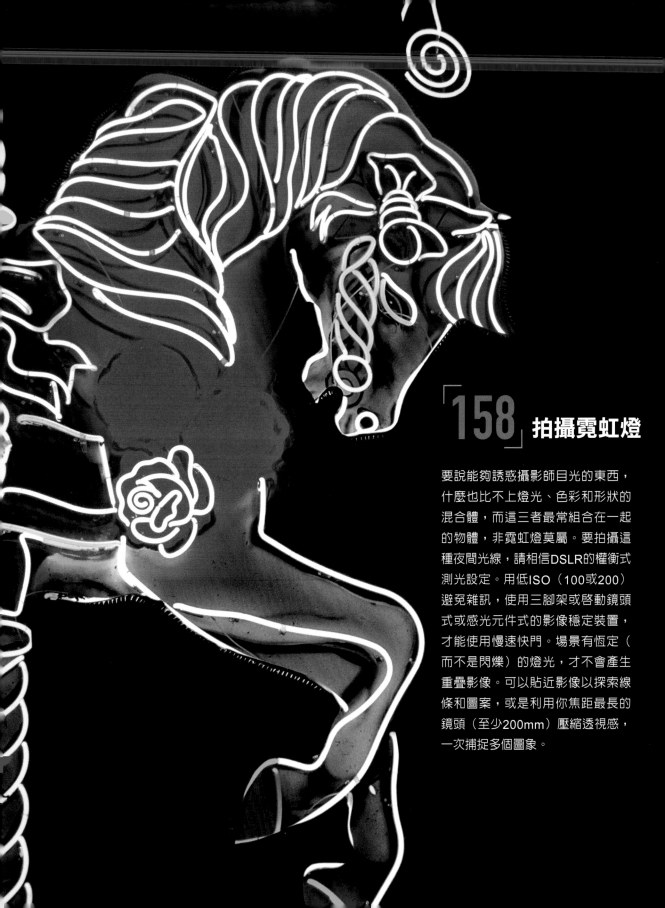

「158」拍攝霓虹燈

要說能夠誘惑攝影師目光的東西，什麼也比不上燈光、色彩和形狀的混合體，而這三者最常組合在一起的物體，非霓虹燈莫屬。要拍攝這種夜間光線，請相信DSLR的權衡式測光設定。用低ISO（100或200）避免雜訊，使用三腳架或啟動鏡頭式或感光元件式的影像穩定裝置，才能使用慢速快門。場景有恆定（而不是閃爍）的燈光，才不會產生重疊影像。可以貼近影像以探索線條和圖案，或是利用你焦距最長的鏡頭（至少200mm）壓縮透視感，一次捕捉多個圖象。

159

拍攝夜間遊樂場

夜晚的遊樂場總是讓人興奮不已：明亮的燈火、讓人尖叫的遊樂設施和俗麗的歡樂氣氛。以下是拍攝技巧：

事先準備。白天先觀察這些遊樂設施。黃昏時也不妨拍攝幾張，可以捕捉到遊樂設施燈光後方的寶藍色天空。

安排畫面。找一個偏遠的暗處，以避免鏡頭眩光或人群擁擠。

嘗試不同的快門速度。增加遊樂設施運作時有創意的模糊感，可以利用三腳架和慢速快門（1/4秒到30秒。）

增加速度。在長時間曝光時推近或拉遠鏡頭，增加額外的動感。

決定拍照的時間。先等遊樂設施開始啟動之後再拍照。若想拍攝更銳利的相片，可以等遊客上下設施時。

增加色調。使用高動態範圍（HDR）攝影時，可以用更大範圍的曝光值包圍曝光。

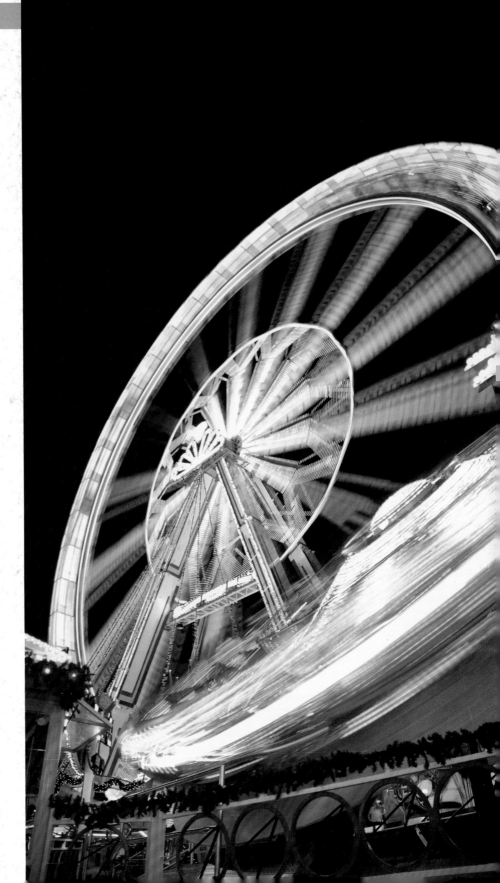

這張照片是在離美國奧瑞崗州坎農海灘市區幾個街廓外的地方拍攝的，當時狂風大作，還下著雨，我跑去看夕陽。鳥的數量出奇的多，大部分是鵜鶘跟海鷗，牠們集結在海灘上。太陽開始下山時，雲朵散開，鳥群們同時起飛。我伏低身子拍攝，將相機設為權衡式測光，並稍微曝光不足。幸運的是，氣候讓大夥兒都離開了，所以我拍到淨空的視野，真讓人驚喜。

——菲利普・威斯（Philip Wise）

160

評估場景光線

權衡式測光是決定整個場景合宜曝光值的最好方法。如果主體週遭不會過亮或過暗，而且場景中的亮暗色調分配很平均時，可以利用中央重點測光。

要針對最重要的主體或亮處、暗處、中間色調曝光時，使用點測光。當主體的光線很奇怪，或想要強調亮處與暗處的戲劇化對比時，用較長的望遠鏡頭是不錯的選擇。

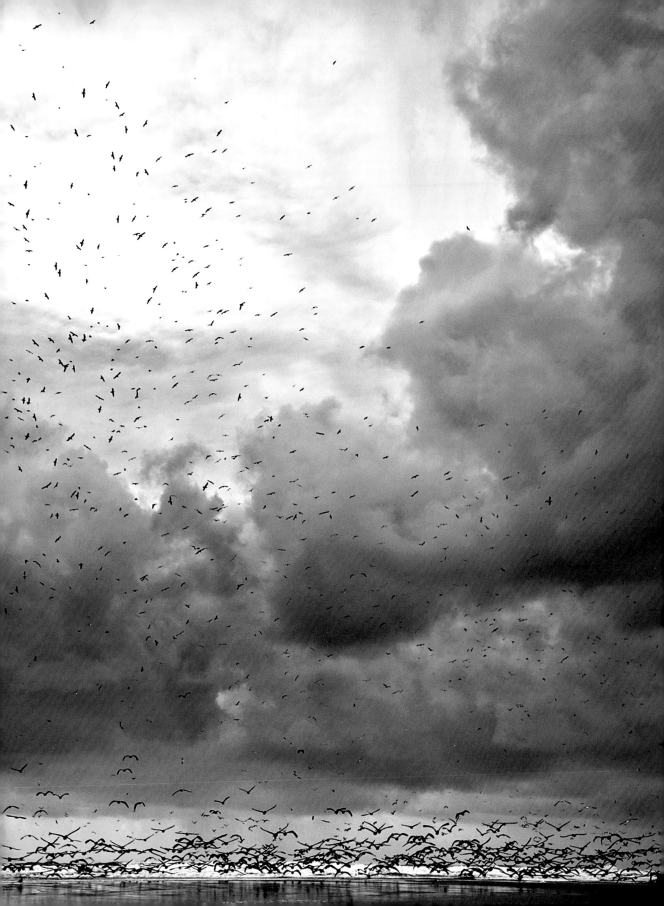

161

擴大動態範圍

沒錯，許多場景的明暗反差都相當大，如果針對陰影處測量曝光，明亮處就會太亮，反之亦然。難道相機在面對這種動態範圍時就不能有點彈性嗎？

你的相機可能做得到，就像現今市面上大多數的相機一樣。擴大動態範圍的控制機制名稱因廠牌而異，所以請研讀使用手冊。某些相機只有單一設置，無法調整；有些相機則可以調整或自動調整。當增加動態範圍時，要使用低ISO讓陰影處不至於出現雜訊，同時用自動包圍曝光微調曝光值。拍照後，利用相機廠牌的軟體在RAW檔轉換時處理動態範圍。

162 使用自動包圍曝光

自動包圍曝光會自動處理不同曝光值下拍攝的幾張照片，然後找出「正確」的一張。自動包圍曝光控制通常是在功能表選項中，不過有時候會在選擇拍攝模式的按鈕上找到。自動包圍曝光會指示相機拍攝特定曝光值（EV）的包圍影像：例如 0.3EV、0.5EV、1EV等，然後，相機在瞬間拍攝多張不同曝光值的相片。如果想要拍到誇大的效果，例如下圖這張曝光不足的鱷魚，設定自動包圍曝光，然後使用曝光補償，上下調整曝光（在此例中是往下調整），讓包圍曝光移往想要的方向。

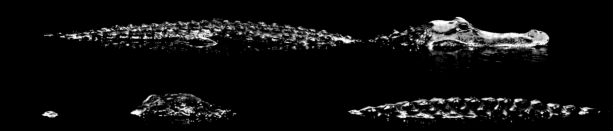

163 用閃光燈美化人像

就算是光線條件乏味，也能在戶外拍出好看的人像。回頭找出好久沒用的老朋友，彈出型的閃光燈。打開相機的閃燈補光（也稱為強制閃光），這樣在明亮的日光下閃光燈也會起作用。如果相機有閃光曝光補償控制，將它設定在−1.3EV。如此一來，閃光的效果會很輕微，剛好可以照亮陰暗處。這個技巧可用於背光、側光和頭頂有刺眼的日光時。別忘記要用低ISO和大光圈拍攝，這樣拍出來的肖像照就會有討喜的淺景深。

165 JPEG 快速入門

拍攝時微調JPEG檔，可以在後製時省些工夫。相機製造商會為JPEG描述檔取不同的名稱，但都可以拍出特定的屬性（對比、色彩飽和度、銳利度，甚至皮膚色調）。這些描述檔的名稱通常十分人性化，例如中性、人像、鮮明等。記住，在後製時，JPEG檔不能像RAW檔那樣有許多修改的空間，但在將RAW檔轉換為JPEG檔時，仍然可以套用一個描述檔。

164 讓白色真正白

大多數的DSLR都有内建的白平衡按鈕，這個好用的轉盤工具能夠調整相片中的光線色調。當然可以一直使用自動白平衡，不過這個冷／暖色調的濾鏡能夠微調色調。

若要補償照片場景真正的色溫，到白平衡的功能表中選擇K設定。K（凱式溫度）是光線色調的測量值，低數值（2,500到3,500度）的顏色偏藍，可以使黃色的白熾光變得柔和；高數值（8,000到10,000度）會將色調加溫成琥珀色，可以用來平衡冬日陰影裡那種冷冰冰的藍色。白平衡也可以用來強化場景中的自然色：設定高色溫，可將火爐拍成深紅色的書房；或者用低色溫拍攝雪景，拍出冷冽的冰川冷冽畫面。

166 拍攝精采煙火

現場看到的煙火會讓人目眩神迷，但相片中的煙火卻可能一塌糊塗。為了避免這種狀況，提高相機設定選單中的色彩飽和度，拍攝時也不要拍太廣的畫面。較短的焦距確實能捕捉到完整的煙火，但在相片中就顯得很不起眼。替代方案是在畫面中包含少許前景題材（樹木、人潮和建築物），以產生一種規模宏大的感覺。

別擔心會犧牲掉一些空中煙火，你還是拍得到許多熖火。用手動曝光拍攝，關掉自動對焦，並將焦點設在無窮遠處。閃光燈收起來，反正用不到。

一直拍，不要停。煙火照的捨棄率很高，大概每二十張失敗作品才會有一張佳作，所以讓按快門的指頭不停工作吧！

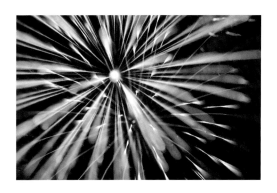

167 在一張相片中捕捉煙火齊放的盛況

要在同一張相片中拍到許多煙火，最簡單的方法就是在終場時拍攝；但是煙霧可能會破壞畫面。另一個方法是使用長時間曝光，讓重疊的煙火塞滿整個畫面。拍照時要用三腳架，對焦和曝光都用手動模式。將快門設為長時間曝光，這樣快門就可以一直打開（使用快門線才不會動到相機）。在鏡頭前放一張黑卡，打開快門，當煙火出現時，移開黑卡幾秒，煙火落下時再用黑卡擋住鏡頭，保持快門開啓。下一次煙火出現時，再把黑卡移開。這樣重複幾次，總曝光時間大約是15到20秒。

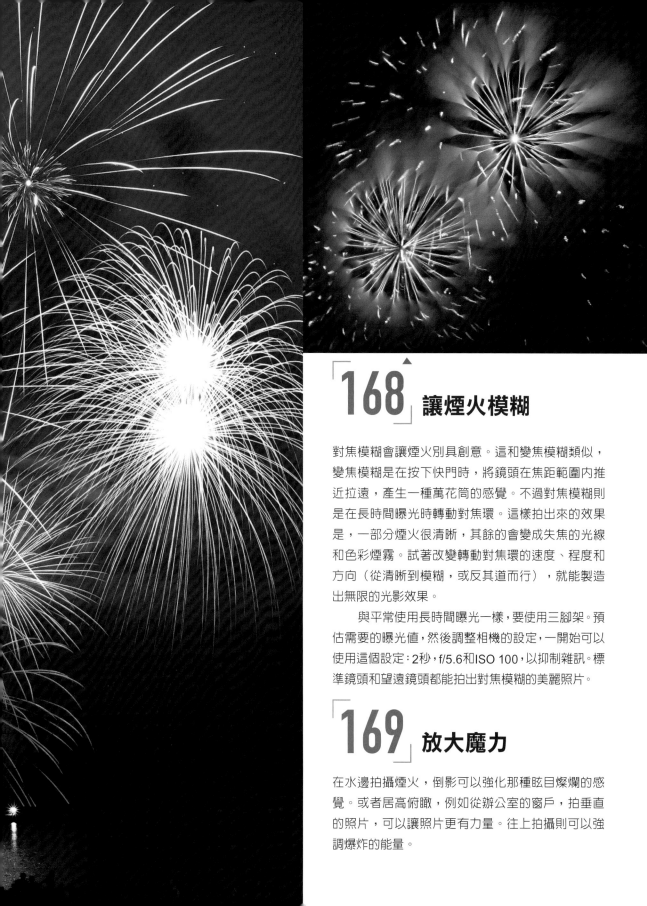

168 讓煙火模糊

對焦模糊會讓煙火別具創意。這和變焦模糊類似，變焦模糊是在按下快門時，將鏡頭在焦距範圍內推近拉遠，產生一種萬花筒的感覺。不過對焦模糊則是在長時間曝光時轉動對焦環。這樣拍出來的效果是，一部分煙火很清晰，其餘的會變成失焦的光線和色彩煙霧。試著改變轉動對焦環的速度、程度和方向（從清晰到模糊，或反其道而行），就能製造出無限的光影效果。

　　與平常使用長時間曝光一樣，要使用三腳架。預估需要的曝光值，然後調整相機的設定，一開始可以使用這個設定：2秒，f/5.6和ISO 100，以抑制雜訊。標準鏡頭和望遠鏡頭都能拍出對焦模糊的美麗照片。

169 放大魔力

在水邊拍攝煙火，倒影可以強化那種眩目燦爛的感覺。或者居高俯瞰，例如從辦公室的窗戶，拍垂直的照片，可以讓照片更有力量。往上拍攝則可以強調爆炸的能量。

170 拍攝燭光

燭光能拍出充滿感情的照片，讓平靜的生活充滿光輝，讓肖像照溫暖無比。以下是拍出搖曳燭光的五個技巧。

☐ **選用慢速快門**，並利用三腳架和自拍計時器以避免影像模糊。如果可以，請使用影像穩定設置。

☐ **將白平衡設為日光白平衡。**因為燭光是紅色的，如果不設為日光，相機會自動抵銷所有想要的色調。如果覺得相片色澤過紅，試試改用白熾燈設定。

☐ **渲染情緒，**這可以透過曝光不足達成。數位相機的即時回饋會教你調整到正確的曝光。

☐ **如果相片過暗，**請將燭光挪近主體，或者多擺幾根蠟燭。

☐ **利用黑漆漆一片、讓人不會三心二意的背景來構圖。**不論是拍攝靜物或孩童的臉孔，前景才是傑出燭光照片的關鍵。

171 銳化陰影

在拍攝精緻、微小或布滿細節的物件時，細小的光源可以解決陰影糊成一片的惱人問題。把筆型手電筒放在主體旁，用長曝光協助捕捉主體本身及其陰影攜手創造的複雜細緻影像。

　　其他光源（包括小型手電筒和穿過舊牆洞或半透明布料的日光等）也都可以產生帶有圖案或重複的陰影。拍攝這些陰影，或利用陰影去強化模特兒臉部或身體的某個部位，能夠為單調的肖像照增添幾分神祕感。

「172」 探索黑暗面

攝影師傾向把陰影視為需要處理或取捨的東西,他們忘了陰影也可以
拍出好照片。無論身在何方,都可能發現,或創造出讓人驚豔的陰影
照片。如果有位自願的模特兒和一片毛玻璃,就可以從背後打光,透
過玻璃拍攝,創造出怪誕、不真實的影子
相片,它有清楚的細節(壓在玻璃表面
的手指頭)和引發情緒的模糊處(傾斜
的、遠離身體的頭)。在居家賣場
找一片毛玻璃,或者用淋浴間的
門。在戶外則可以選擇引人注
目的物件,例如花朵、岩
層、一截半透明的織品
等,放在有趣的質
地表面,讓陽光
灑落其上。拍攝
陰影,讓黑暗成
為舞臺主角。

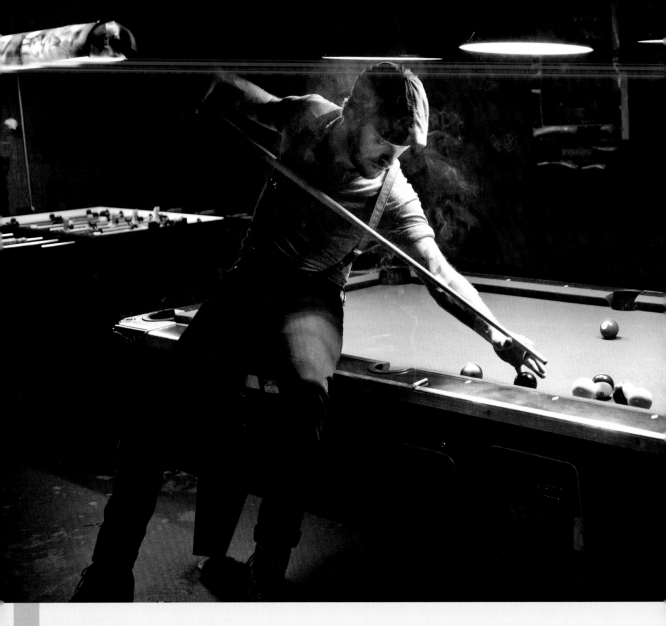

「173」 利用現成的燈光

如果場景中已經有現成的東西等著你發掘時,何苦拖著閃光棚燈、聚光筒和控光傘到現場製造對的光線?複雜的場景布置自有其價值,但凱瑞·諾頓(Cary Norton)這張主角是搖滾明星馬修·梅菲爾德(Matthew Mayfield)且充滿硬漢風格和南方情調的相片,阿拉巴馬州廉價酒吧的燈光提供了完美的鄉村色調和對比。運用現成燈光並不容易,你得具

備像諾頓這樣細膩的觀察力才行;梅菲爾德的香菸煙霧強化了撞球桌上方三個錐形吊燈,諾頓運用手足球遊戲台上方的螢光燈(A)和撞球桌上的白熾燈(B),他手持相機(C),同時選用高ISO捕捉銳利的細節,他選擇的角度讓桌子、球桿和人形動態三角。他在後製中修復螢光燈和白熾燈兩相衝突的色溫。「我喜歡找尋、而不是製造漂亮的光線,」諾頓說:「我喜歡憑直覺拍照。」經過練習,你也可以就著微弱的燈光拍出有戲劇張力的照片。

174 色溫的元素

要處理相片中的光線，多少得了解燈泡。螢光燈（3,200至5,500K）發出白光。電子閃光燈模擬白天的日光（約為5,600K）。鎢絲燈（2,700K），包括鹵素燈或白熾燈，色澤為琥珀色。拍照時，可以手動調整白平衡以補償相互競爭的光源，或者用RAW檔拍攝，之後再用轉檔軟體或其他程式處理。

175 在戶外的環境光線中拍攝

不花錢也不用靠手拿著，環境光線有各式各樣的變化：平面的、高對比的、明亮和陰暗的。不藉助補光燈具的戶外攝影師通常會多次造訪場景，然後鎖定理想的光源。畫家和攝影師最珍視「黃金時刻」，也就是日出和日落時分，因為這兩個時段比日正當中更能創造出微妙的作品。

運用會引導環境光線的元素來賦予戶外主體生命力，像是葉子的薄膜或牆角。為了避免過亮或過暗，要找出大致均勻的光線，並讓這種光線布滿整張構圖。最後，別為了一點模糊就緊張，模糊會讓戶外場景看起來更自然。

簡單 ▬▬▬▬ ▲ ▬▬▬▬ 複雜

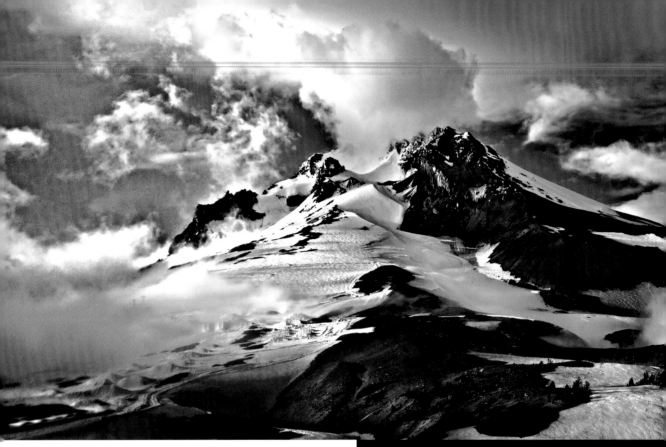

「176」看見黑白世界

攝影師對黑白相片充滿敬畏之心，因為它能夠強調形式並增加戲劇張力。今日的DSLR自動拍攝的數位黑白相片已經像暗房沖洗的一樣漂亮，不過，得先選擇對的東西來拍攝。

　　學習「看見」黑白世界，就要學會看見東西是色調或亮度，而不是看見色彩。即便是對比色（例如紅花綠葉），在黑白相片中可能都是灰色。經過練習，就能夠預測什麼樣的元素和構圖能夠在無色彩的世界中與其他元素產生關聯。

　　攝影師用分離和對比來描述色調差異。如果某元素明顯比另一個元素更亮或更暗，那麼在黑白相片中就能夠成功地區隔開來。當元素間的色調對比度很接近時，它們在黑白相片中就會貼合在一起。

　　此外，也要尋找一些扣人心弦的元素，例如直線、曲線和圖案。柔和的白雲和白雪，與參差不齊的岩塊交錯在一起，讓這幅黑白山景相片無與倫比。長頸鹿母子的黑白相片強化了牠們那種超凡脫俗的優雅感，當然也凸顯出牠們頸子上那些優美繁多的斑點。

178

阻隔藍光

在拍攝流行的黑白相片時，抗藍光（琥珀色）太陽眼鏡是個神奇的東西。你看到的景色會十分清晰，而且近乎黑白色調，形狀和質地這兩項強化黑白相片的要素便會浮現在你眼前。

177 　熟練黑白測光

拍攝黑白相片時，要注意測光表。如果數字指出在一個畫面中無法涵蓋整個構圖中的所有色調範圍，就得在暗部和亮部之間取捨。保留亮部是比較常見的作法。

　　犧牲暗部的細節並保留亮部，讓色階分布圖的資料集中在右邊，但不要產生亮部過曝。這樣一來影像會很亮，但也盡量保留了最多的細節。同時檢查RGB色階分布圖，避免裁剪到任何色版。這聽起來很奇怪，但色版是黑白相片的關鍵，例如，在將影像轉換為黑白相片時，被裁剪到的紅色色版會失去暗部或亮部細節。

179 　用彩色拍出優異黑白照

另一則聽起來矛盾的黑白照片規則是，用彩色拍出優異的黑白相片。所以，不要使用相機的黑白模式，用彩色拍攝。RAW檔保留了DSLR影像感光元件的所有資料，但尚未經過任何處理。這些資料可以讓你決定亮度、對比和色調，而不是由相機決定。

　　有了原始RAW檔的顏色資料，可以創造色調分離，並進行調整，例如深化藍天或柔化皮膚色調。比起在相機的小小液晶螢幕上操作，使用顏色校正過的螢幕更能好好判斷這些因素。請參閱 #287，學習如何將彩色相片轉換為黑白相片。

180 學專業攝影師搖攝

搖攝是許多運動攝影師的殺手鐧：前景是聚焦的主體，背景則是水平晃動的模糊畫面，藉此表現出速度感，構成扣人心弦的動態照片。搖攝時，要保持快門開啓，並跟著行進中的主體同步移動相機。

聽起來很簡單，但必須先弄清楚幾件事。第一是背景：高對比、色彩鮮豔的背景可呈現出最活潑的條紋；單色調的背景產生出的模糊條紋則暗淡乏味。至於拍攝的主體，從賽車或航空展著手似乎很吸引人，但是一開始還是先試著追蹤你可以控制的移動物體，例如在塗鴉牆前面奔跑的朋友。請你的朋友先別跑太快，以方便你學習搖攝的技巧。

要學會搖攝，練習時必須適當調配搖攝的三個要素：主體的動作、相機的移動，以及快門的速度。快門速度快，拍出的主體清晰，但是如果速度過快，就無法捕捉到足夠模糊的背景。先從1/15到1/8秒開始，一直實驗到拍出完美的搖攝照片為止。

現在你可以前往賽車場了，在那裡你無法控制主體的速度。你的拍攝點要與主體保持適當距離，然後開始追蹤主體的動作，一直搖攝到快門關閉以後。拍攝前先用手動對焦把焦點鎖定在要瞄準的位置上。想拍出與景框邊緣平行的動態模糊，可攜帶附有球型雲台的三腳架。

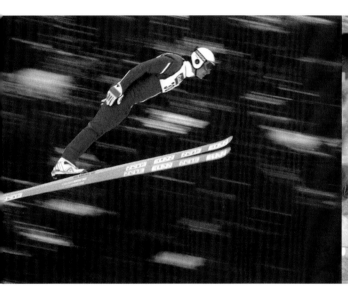

181 用閃光燈表現動作

放慢快門速度以閃光燈拍攝時，移動的主體會在一片模糊中呈現出清晰的影像，那片模糊的畫面叫做殘影。殘影有助於創造出充滿活力的動作影像，但是鬼影有個小問題：有時候鬼影會出現在主體前面，而不是後面。這是因為閃光燈和快門同步，在曝光一開始時就擊發，導致前進的動作看起來像是倒退，模糊的畫面是往錯誤的方向延伸。幸運的

是，這個問題有個簡單的補救方法。

把閃光燈設定為「殘影同步」（又稱「後簾同步」），在這種模式下，閃光燈會在曝光快結束時才觸發，使殘影顯現在主體後面。用1/8到1/30秒的快門速度實驗看看：被攝主體的動作愈快，模糊殘影就會拖得愈長。另外，快門速度慢時殘影也會拉長。為了捕捉到奇快無比的動作，可用比主體稍慢的速度來搖攝主體，那麼帶有條紋的模糊背景就會出現。

「182」
用閃光燈
凝結動作

提高快門速度不是凝結動作的唯一方法。內建或外接閃光燈（外接閃光燈效果更佳）也能達到同樣的效果。而且，閃光燈是在室內或戶外光線不足、無法使用高速快門時的最佳選擇。這個方法適用於捕捉舞蹈、體操和其他室內活動的瞬間動作。

此技巧的主要概念是，閃光燈的出力設得愈低，持續時間就愈短；外接閃光燈可設定在1/50,000秒或更短的時間。為了讓閃光燈以最快的速度擊發，請在自己認為合理的範圍內盡量調高ISO值，並將閃光燈盡可能地靠近主體；一盞離機閃光燈配上無線閃光燈觸發器可做到這一點。假如有充足的空間和時間（當然還要情況許可），安排多重閃光燈可得到更立體的燈光效果。

背景故事

我路過芝加哥的奧黑爾機場許多次，總是覺得這個通道裡的燈光令人驚嘆。最近我跟我的未婚妻在此中途停留時，我想把這裡拍下來，但我們只有30分鐘的轉機時間。於是我把相機架在小三腳架上，站上移動的人行道，將相機的曝光時間設定為10秒，一口氣拍下整個景。
——拜倫・于（Byron Yu）

183

用移動創造詩意

跟著移動的人行道一同前進，拜倫・于利用裝在三腳架上的DSLR和較長的曝光時間（10秒，光圈 f/4，ISO 100）來捕捉這個充滿動感的霓虹燈天花板裝飾，這會讓燈光變得模糊，形成多條匯聚於一點的生動斜線。

　　長時間曝光要想獲得令人滿意的效果，請遵循以下原則：調低ISO值；因為ISO值愈高，影像雜訊愈多。選擇小光圈以捕捉光軌；光圈值高達22時，只容得下極少量的光線傳進感光元件，但是仍然能夠掌握許多精細的動作。另外，要在日光下長時間曝光的話，帶個可調式減光鏡，利用它來設定不同的減光級數，以削減進入鏡頭的光線，並延長快門打開的時間。

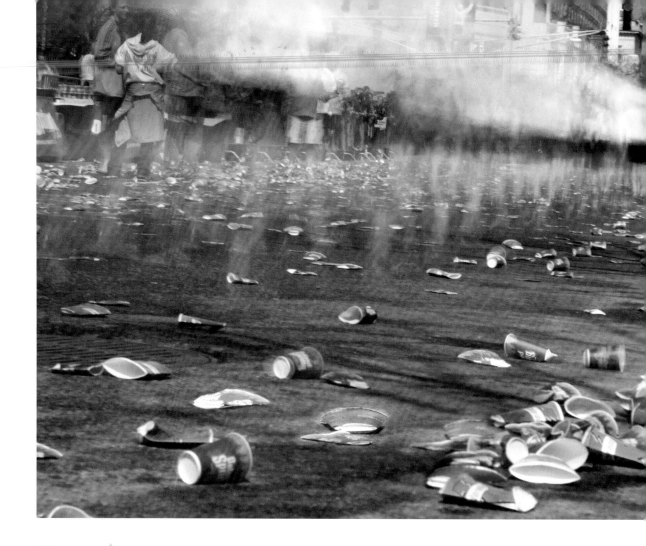

「184」延長曝光拍攝動態

精心策劃的長時間曝光是拍出這張不尋常照片的祕訣,照片裡是波士頓馬拉松比賽的參賽者,以及他們喝過丟棄的水杯。攝影師蘿拉．巴瑞松齊(Laura Barisonzi)在拍攝時利用了10級減光濾鏡,減少光線,延長曝光時間,這和典型運動攝影只拍精彩動作的清晰畫面大為不同。想要拍出與眾不同的體育賽事照片,請遵循以下幾個步驟:

步驟一:設計幾個富有創意的影像,不要只把焦點對在運動員身上,也要多注意背景(或是仿效這張照片把焦點對在前景)。為了拍出這張相片,攝影師選擇了人潮擁擠的供水站,因為這裡一定會有大量棄置在地上、色彩鮮豔的水杯。

步驟二:備妥器材。由於拍這張照片需要長時間快門,因此要善加利用減光濾鏡和三腳架。先構圖、對焦,再加上濾鏡。

步驟三:到拍攝地點預作準備。例如,此照片的攝影師在開始拍攝前,先重新整理水杯,把它們排成有趣的圖案。

步驟四:尋找拍攝角度。為了捕捉如這張照片中極為重要的前景,你必須平趴在柏油路面上。

步驟五:實驗曝光時間。在這個例子中,快門持續開啓4秒鐘,製造出參賽者魚貫跑過的生動畫面,儘管模糊但仍可辨認得出來。

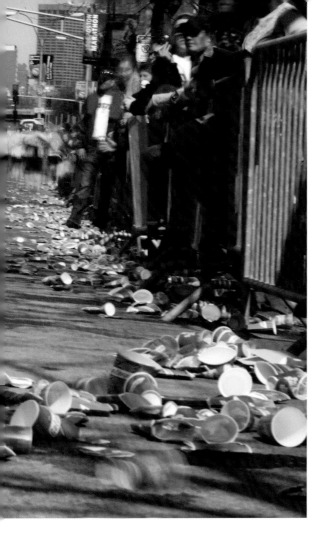

「186」讓人群消失

想讓人群從擁擠的地標和風景前消失，並不需要魔杖，只需要長時間曝光和一片全面減光鏡。這種減光鏡通常是染成灰色的便宜配件，可在減少光線的同時保留景物的色彩。曝光時間必須夠長，畫面中的人才會完全模糊消失；這可能需要花上30秒乃至數分鐘之久，因此絕對有必要使用三腳架。

　　盡量把光圈縮到最小（也就是把光圈值設到最大）。減光鏡密度每0.3會降一級的曝光量，而曝光量每降一級，曝光時間就會加倍。因此，如果不用減光鏡拍攝某個景的正確曝光時間是1秒鐘，那麼在減光三級的情況下，曝光時間則變成8秒鐘。製造商做出的減光濾鏡密度最高可達讓人咋舌的3.0，這代表可降十級的曝光量，將曝光時間由1秒延長到17分鐘多。在套上濾鏡前先構圖對焦，讀取測光值，再將減光濾鏡減掉每一級光線後所需的曝光時間加倍。

「185」克服反光鏡震動

即使裝在三腳架上，DSLR仍然會因為「反光鏡拍動」而晃動，這種震動是相機的反光鏡上下翻轉所造成。另一個可能的震動源是你按下快門時放在相機上的手。鎖住反光鏡可以修正第一個問題。至於第二個問題則可用遙控或自拍定時器來解決。另外還有一個解決方法。大多數的DSLR都具有反光鏡預鎖和延遲2秒拍攝的組合控制功能；此功能可在自拍功能表或拍攝模式選單中找到。這項功能在沒有三腳架時也派得上用場：把相機或是手肘撐在堅固的平面上，再把相機穩穩地靠在臉上。深呼吸，按下快門，保持靜止不動直到反光鏡再度翻下來。

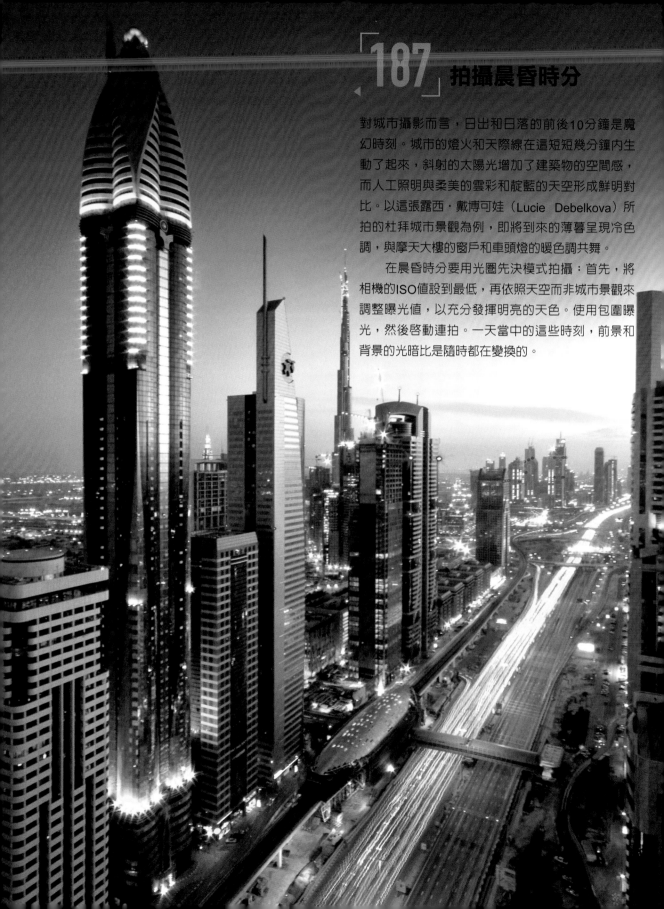

187 拍攝晨昏時分

對城市攝影而言，日出和日落的前後10分鐘是魔幻時刻。城市的燈火和天際線在這短短幾分鐘內生動了起來，斜射的太陽光增加了建築物的空間感，而人工照明與柔美的雲彩和靛藍的天空形成鮮明對比。以這張露西·戴博可娃（Lucie Debelkova）所拍的杜拜城市景觀為例，即將到來的薄暮呈現冷色調，與摩天大樓的窗戶和車頭燈的暖色調共舞。

在晨昏時分要用光圈先決模式拍攝：首先，將相機的ISO值設到最低，再依照天空而非城市景觀來調整曝光值，以充分發揮明亮的天色。使用包圍曝光，然後啟動連拍。一天當中的這些時刻，前景和背景的光暗比是隨時都在變換的。

188 假造動態

動態變焦（意思是在曝光時把鏡頭推近或拉遠）創造出一條條明亮、鮮豔的線條往內朝消失點奔去。此法的效果要不是很酷炫就是很庸俗，所以學幾招可靠的策略來提高勝算吧。

挑選色彩鮮明、明暗對比強烈的主體（節日的彩燈通常是穩贏的賭注）。將DSLR的飽和度調到最高，以加深景物自然的色彩。另外也試驗一下快、慢不同的快門速度。快門速度設在1秒或更長可讓你利用到整個變焦範圍，並創造出沒有清晰可辨主體的精采抽象作品。快門速度設在1秒以下可保留主體，但是主體四周會圍著一圈由彩色射線組成的夢幻光暈。光圈是另一個假造動態的技巧──小光圈產生的線條狹窄，大光圈則會創造出寬廣的模糊線條。建築物也能營造出動感：如果想要直條紋和外觀宏偉的建築物，就帶個三腳架；如果希望得到富有創意的混亂視覺效果，那就手持相機，在變焦時把相機上、下、左、右移動。想要將拍攝的影像塑造成漩渦的話，就一邊拍一邊旋轉相機。

189 模糊影像的要素

「這張照片清晰嗎？」「鏡頭有多銳利？」攝影師時時刻刻都在問這一類的問題。但是請記住清晰度迷人的另一面：柔和，這對很多主體和氣氛來說才是最完美的處理方式。要把模糊運用在影像局部，或者輕輕刷過整個畫面，可採用以下任何一種方法：

☐ **移動相機。** 以慢速快門移動相機，在色調對比強烈的景物中製造出模糊的效果。

☐ **移動主體。** 用 1/25 秒或更慢的快門速度拍攝移動中的主體，創造出模糊的動態效果。這個技巧會讓影像充滿了動感。

☐ **同時移動相機和主體。** 把相機往主體行進的反方向移動，製造出純粹的抽象作品。如果配合主體的動作同步搖攝，可捕捉到清晰的主體和柔和、模糊的背景。

☐ **更改焦距設定。** 於曝光期間變焦可產生萬花筒般的迷人效果，尤其是用在色彩繽紛、明暗對比強烈的景物上。

☐ **利用柔焦鏡。** 無論是實質的玻璃柔焦鏡，還是數位柔焦效果，都可以讓你決定柔和效果在你的影像中要占多大的區域和程度。

190 用過期底片拍照

你在清理閣樓時發現了幾捲沒拍過的底片，上頭標示的有效期限早已過了。千萬別丟掉，好好利用這些古董拍出令人驚豔的懷舊相片。

　　攝影師查克‧米勒（Chuck Miller）利用一捲柯達 Super-XX 120型高速感光全色片（早在1959年5月就已過期）和一台德國的祿來雙眼相機（Rolleiflex）拍

出上面的影像。這捲底片的遮光效果太弱，無法將數十年來底片周遭的環境光和輻射滲透完全隔絕，所以在拍照之前，漏光就已在底片上形成極度迷濛、暈染的效果。這些效果模擬了舊照片自然老化的過程，不過在這裡老化的是底片，而非相紙。利用舊底片拍出的照片類似Lomo玩具相機（請參閱#154）的效果，而且有令人滿意的隨拍感，是數位相機用復古應用程式所無法達到的。

191 用底片相機拍照

如果你一直都是用DSLR拍照,想要試試(或是重新回去)體驗底片相機,你的選擇非常多。近來的底片單眼相機擁有DSLR具備的所有功能,包括自動對焦、自動曝光、自動捲片和回捲、自動設定ISO值等,只缺少當場立即看到相片的滿足感。

在底片相機系列的另一端是古董和現代經典的底片相機,對焦和曝光都完全需要手動。買一台全新的或找一台二手的來嘗試看看所有設定全由自己動手的感覺,而非全部交給電腦。

一開始先從彩色負片著手,彩色負片給予攝影者最多的自由揮灑空間,並且對於曝光選擇錯誤十分寬容。另外彩色底片可掃描成數位檔案,讓人分享、編輯和列印。黑白底片也有相當大的選擇餘地,彩色幻燈片(或稱反轉片)的寬容度則最小,不過拍出來的影像清晰銳利,色彩飽和度極佳。在取景時要仔細考慮並留意景深,按下快門後是沒有液晶螢幕可立即查看成果的。

192 手動對焦

幾乎所有的數位相機和很多底片相機都有自動對焦的功能。然而在拍某些主體時,例如昏暗光線下的深色物品,手動對焦就是你的好朋友了。

很多底片單眼相機和少數的DSLR具備裂像對焦功能,觀景窗的影像一分為二,對焦時必須調整焦距直到兩半完美對齊為止。今日大多數的DSLR都有磨砂對焦屏;使用這種對焦屏時,改變焦距直到影像看起來最清晰即可。不過對焦的時候不要慢慢來,而是要快速轉動鏡頭的對焦環,直到影像大致清晰,然後再放慢速度調整到影像銳利為止。這跟調整屈光度一樣,多練習就能上手。屈光度調整是為了配合個人視力,讓戴眼鏡的人不需要眼鏡也可以拍照。透過觀景窗觀看再調整屈光度(轉動緊鄰在觀景窗目鏡邊、有刻痕的小旋鈕),直到光圈值的設定和觀景窗內其他文字達到最清晰為止。

小祕訣

193 在 DSLR 上使用老鏡頭

你有舊的底片相機的鏡頭,機身卻是新的數位單眼嗎?假如鏡頭和相機是同一廠牌,那麼舊鏡頭或許就適用在數位相機上,但可能會缺少一些功能,例如自動對焦,這要視鏡頭的年齡而定。如果鏡頭與相機的廠牌不同呢?可以找個轉接環來試試,要是你的DSLR無法與鏡頭「溝通」,就用全手動模式來拍攝。

「194」增添濾鏡及其他配備

選好鏡頭之後，記得還有能加強其效果的濾鏡和其他配備。濾鏡可以改變色彩、曝光和其他畫面元素；而濾鏡裝在鏡頭前方的方式有兩種，用轉的，或用夾的。其他還有一些裝在機身和鏡頭之間的專門配件，可增添效果，例如放大。

偏光鏡
可削弱眩光與反射，並加深綠色和藍色，最適合拿來拍森林、海洋和藍天。

偏光鏡有助於捕捉反光樹葉和大太陽底下景物的真實色調。

增距鏡
它本身不是一顆獨立的鏡頭，須加裝在機身與鏡頭之間，可加長焦距。

UV
這種保護鏡可阻隔太陽光的紫外線，並保護鏡頭前端以免刮傷，而且不會對影像造成影響。

紅外線濾鏡
會阻隔可見光，僅讓紅外線通過，創造出如夢似幻的影像。

濾鏡套座
把可交換式特殊效果濾鏡安裝於單獨一個可調整的套座裡，這樣它們就可以用在各式各樣的鏡頭上。

倒接環
這個配件讓你可以把鏡頭倒過來接在機身上，不必使用微距鏡頭即可提高放大倍率。

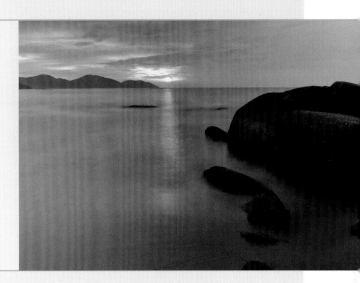

減光鏡（ND）

這種濾鏡可減少通過鏡頭的光線，以便使用慢速快門或大光圈。

減光鏡是風景攝影的基本配備，而且有各種不同密度可供選擇。

微距蛇腹

這種器材可讓相機擁有極高且精準的放大倍率，不一定要搭配專門的微距鏡頭。

遮光罩

安裝在鏡頭前方，避免鏡頭受到光線照射的影響，防止眩光和鏡頭耀光。

漸層減光鏡

這種使用方便的濾鏡可針對一半的畫面提供 ND 濾鏡的效果，以平衡場景中的亮部和暗部。

當畫面中的前景和背景需要的曝光度不同時，漸層減光鏡是理想的工具。

接寫環

把這個環安裝在鏡頭與相機機身之間，會增強微距攝影的放大效果。

195 捕捉飄落的雪花

風景攝影師喜愛暴風雪所帶來的禮物。大雪會減少視覺上的雜亂，隱藏岩石和泥土。雪會孤立前景的主體，例如光禿禿的樹木。下雪時的溼度會強化自然的色彩，而平均的光線可讓DSLR捕捉到完整的色調範圍。此外，幾乎所有人都躲在室內，因此剛下的雪就是你的私人畫布。

仲冬時節的雪量最多，因此可拍出最抽象、簡潔的相片。不過「平季」也會出現很棒的景色。秋天的雪和正在變色的葉子，或春天的降雪與剛冒出的新芽和花朵，都能形成美麗的對比。無論何時到戶外探險，最好使用防水防塵的相機和鏡頭、遮光罩，以及紫外線濾鏡或天光鏡，並帶上一把傘保護你的裝備。帶一顆廣角鏡頭，拿來拍攝少數明顯可見的雪花，或用長鏡頭捕捉紛紛雪花落在景物上、形成一層薄紗的畫面。

當雪花飄落時，可利用慢速快門將雪花轉變成奇特的條紋，或使用高速快門（1/250到1/500秒）把雪花凝結在半空中。曝光不足的雪時常是棘手的難題：請參閱#196的祕訣來避免這個問題。拍完相片後，可利用影像處理軟體Photoshop的「曲線」、「亮度/對比」或「色階」等工具（請參閱#290、#291及#293）來調整相片中任何變灰的色調範圍。

196 保持雪的潔白

你找到一處純白無暇的雪景，拍了照片，事後卻發現白得發亮的雪變成了灰色的沙。罪魁禍首就是你的測光表。測光表的測光基準是中灰色調，因此常常使得雪的曝光不足（在拍攝淺色沙灘時也會出現同樣的問題）。以下有五個技巧可解決這個問題。

☐ **對雪測光。** 再手動將曝光增加 1.5 至 2 級。

☐ **選擇曝光補償的級數。** 將曝光補償功能的級數設定在 +1.5 到 +2，然後鎖定在這個值。

☐ **找尋色調中性的物體。** 對準中階色調的岩石或灰卡測光，然後鎖定此曝光值。

☐ **參考 DSLR 的色階分布圖。** 如果影像色調和純白之間沒有間隔，你的雪景就會曝光過度，變成白茫茫一片。

☐ **記住經典的「陽光 16 法則」。** 在晴朗的日子裡，光圈設在 f/16，快門速度則設為 1/ISO。雲比較多的時候呢？將此曝光值增加一級。雲層很厚的時候呢？增加兩級。在陰暗處則往上調三級。

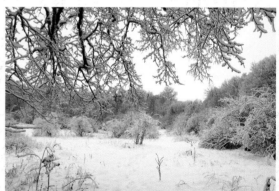

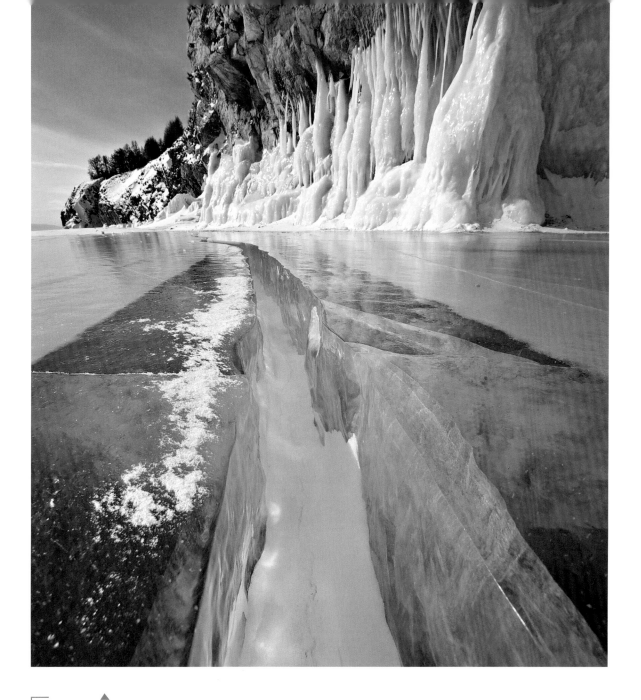

197 找尋優質的冰

冬天到處都是冰,拍照的訣竅就是要找到值得拍攝的景,這也代表你或許要冒險到少有人跡的地方。由於岩石裡的礦物時常帶有鮮豔的色彩,因此瀑布、溪流和結凍的從峭壁滲出的泉水都是理想的主體。也可找尋由樹枝和岩石的冰晶所組成的雕塑。在開闊的冰上攝影時,找出自然形成的強勁線條,把紋路加入構圖中,例如這張照片裡深刻的裂紋。如果可以的話,試著在清晨或黃昏鮮明的逆光中拍攝冰。不過別忘了該有的常識:查看當地的天氣預報,與朋友同行,別冒險踏上不到12.5公分厚的冰層。

198 充分運用霧氣

有些風景攝影師非常重視清晰度和飽和的色彩，因此當大霧來時便收拾器材回家，這會讓他們錯過了很多東西。

當空氣中懸浮著薄霧之類的小水滴（或是像塵埃之類的乾微粒）時，能變出神祕、細緻入微的相片。霧也能加強層次感，因為當霧退向遠方時看起來更濃，因此加深了景物的空間感。

低對比、霧氣籠罩的風景也比那些在強烈陽光下的景物容易拍，因為霧會以令人欣喜的方式漫射光線。此外，稍稍調整陰影和中階色調就可輕鬆找到霧景最適合的樣貌。最後一點，薄霧讓穿過樹木和雲朵的光束有了實質的形體。那些斜射的光線在強光下是看不見的，但是在霧中拍攝時卻具有形狀，看起來彷彿擁有了生命。

小祕訣

199 用黑白色調 來拍攝薄霧

以黑白色調呈現霧的相片，往往能展露最吸引人的戲劇效果。只不過要記得：為了得到最佳的效果，最好用彩色RAW檔拍攝，之後再用軟體轉換黑白。（請參閱#287）。

200 尋找霧氣

你急著想拍些霧濛濛的夢幻照片，但是需要霧的時候上哪裡去找一大堆霧呢？冷水沿海地區是最佳選擇。這是個科學小知識：碎浪的鹽粒子所形成的凝結核會吸引極微小的水滴，當小水滴逐漸累積，海上的濃霧就會覆蓋連綿不絕的的大片沿海地帶；尤其當炎熱的內陸天氣與冷洋流同時發生的時候，情況更明顯。夜晚的內陸山谷，以及任何下了一夜雨後早上很冷的地方，都是追霧的首選。

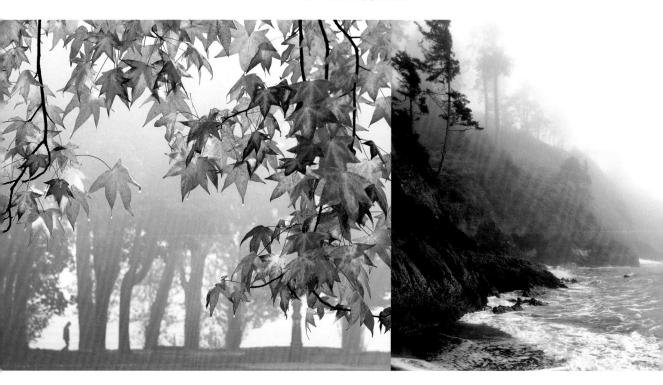

201 在溼氣中保持乾爽

深入霧中拍照時，需要防溼氣的相機和鏡頭。在非常濃的大霧中，露水和細雨都會威脅相片品質和器材的安全，因此，帶個塑膠袋保護相機；帶把雨傘（還要有人幫忙撐傘），讓溼氣不會侵害你的器材；以及一條乾布，在拍攝期間和拍完之後將所有東西擦拭乾淨。

往好的方面想，有些器材你就一定不用帶出門。幾乎每種風景攝影都必不可缺的設備是各式濾鏡（包括偏光鏡），不過拍濃霧時就留在家裡吧。

202 霧中拍攝技巧

拍攝霧濛濛的風景並非易事，要想捕捉霧氣籠罩的壯觀景色，可採取以下步驟。

步驟一：選擇給人強烈印象的主體。霧會沖淡顏色，遮蔽形狀。因此唯有輪廓分明的主體能禁得起霧的柔化作用，例如一棵孤立的、輪廓明顯的樹。

步驟二：靠近一點。由於霧會讓一切變得模糊不清，因此主體距離相機愈遠，對視覺的衝擊力就愈小。

步驟三：避免曝光不足。霧會反射光線，讓你的測光表以為光線比實際可用的要來得充足，這代表可能會曝光不足，讓拍出的相片看起來像骯髒的灰煙。為了彌補這一點，必須將曝光量調得比相機建議的要高。如果相機有曝光補償功能，就再多加一級曝光。

步驟四：使用長鏡頭。長焦距會增強霧的效果，壓縮霧和主體。

203 在雨中攝影

下雨時拍照，可開啟你在乾燥時期被緊緊鎖住的創意之門。所以，儘管冒險進入雨中，捕捉林子裡的大雷雨和城市水坑中的倒影吧。由於霧和小水滴會散射光，因此雨景可以構成令人喜愛的粉彩和柔焦畫面。或者，如果想要創造真正令人歡欣的明快色彩，就用偏光鏡拍攝溼漉漉的表面。

出色的光影表現是暴風雨的另一個禮物，尤其是當太陽接近地平線，以斑斕的色彩妝點雲朵的底側。如果運氣非常好，甚至有可能遇上彩虹——這是犒賞每個渾身溼透的攝影師的最大獎賞。

204 追逐雨滴

雨水飛濺到水坑裡時，就是你捕捉動態水花的好時機，所以盡量活用快門速度拍出各種不同的面貌。要把水滴拍成線條，就以深色景物為背景，將快門速度設定在大約1/30秒，視鏡頭的焦距而定（快門速度拉得愈長，拍出的線條也愈長）。若要把焦點集中在雨滴本身，就用1/500秒的快門速度拍幾張微距的特寫。雨滴附著在表面上則可為任何主體增添耀眼的光芒。

205 創造自己的天氣

好萊塢的電影攝影師稱之為「潑溼」：將街道弄溼，讓外景拍攝閃耀著光澤和富有生命力的色調。柏油在乾燥的時候是暗淡的灰色，不過一旦弄溼，就能得到閃亮的黑色，上頭並點綴著彩虹色的油污。多虧了街燈和車頭燈視覺上的戲劇效果，夜晚是潑溼的經典時段，不過日出和日落的斜射光線也能為溼淋淋的畫面增添漫射、但引人注目的照明。

專業攝影師會利用灑水車將場景潑溼，不過平常花園澆水用的軟管也能製造出雨天的效果。灑水弄溼一段住家附近的街道（不過要先告知左鄰右舍！）創造倒影。也可以假造下雨或起霧，只要找個助手用軟管以扇形方式大面積噴水，再把軟管對準場景上方的高空噴灑即可。

206 自製防雨罩

昂貴的防雨器材，例如防水透氣的Gore-Tex袖套、抗溼的硬質攝影器材箱，甚至潛水殼，可以保持相機乾燥。不過萬一沒帶防雨器材時碰上了下雨，有些便宜又有意思的方法也能防止雨滴。

拿一個透明塑膠袋，在底部剪一個剛好能緊密地套在相機鏡頭上的洞，再用橡皮筋或棉質膠帶確保密封得夠緊，可遮擋不定向的雨滴。然後在塑膠袋的兩側再剪兩個洞，讓相機背帶可以穿過。拍照的時候，兩手從塑膠袋打開的那一頭伸進去操作相機。

透明又有彈性的浴帽也是相當好的器材防雨罩；度假拍照時，可以拿飯店房間免費的浴帽來用。

207 安全地抓住浪花

無論在哪裡找到非常棒的海灘，都可以從岸上拍到遠處浪花的好照片。但是要想拍到精采的滔天巨浪的精采相片，就必須深入其中。最頂尖的海浪攝影師總是認真研究他們最喜愛的碎浪，有時甚至研究好幾年。他們會詳察天氣和浪況報告，了解浪會出現的地點和浪的大小。想拍到滾筒浪中的畫面又不用冒著生命危險，就要認真地採取安全措施。如果你是衝浪新手，就先從基礎開始學習——投資幾堂課，站在衝浪板上，不帶相機，練習在浪破碎的時候保持身體與空心管浪平行，如此就會像顆球似的向下滾轉。如果你是與空心管浪垂直，海浪就會打得你整個人翻過來。永遠別讓海浪在你的頂上破碎，並且記住熟能生巧：要在空心管浪中拍攝衝浪，你的衝浪技術必須能和你所拍攝的主體相抗衡才行。

208 複習海洋攝影的基本原則

在衝浪時，要連續拍攝，而且要拍得又廣又快。魚眼鏡頭可加強衝浪者和滾筒浪的戲劇效果。盡可能將ISO調到最低，採用最快的快門速度，曝光選擇快門優先模式，然後以連拍模式攝影。

　　要凝結海浪，快門至少要設到1/250秒。要得到柔和效果，快門要設到超過1秒。相機放低到靠近水面的高度，可使波浪顯得更巨大。要在大浪中拍照，必須預先在岸上調好設定，這樣就不必在水牆中手忙腳亂。

209 柔化浪花

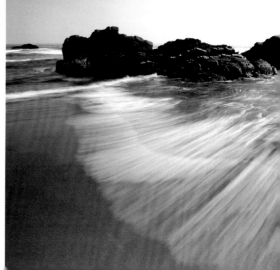

在拍攝浪花時一直開著快門簾，可以為海濱的照片增添如畫般的柔和特質。利用三腳架，將快門速度設在1或2秒，縮小光圈。運用相機的自拍功能把相機振動減到最小。邊拍邊檢查成果，試驗不同的設定，直到能捕捉到巧妙的模糊效果，呈現出流動海水的力與美。

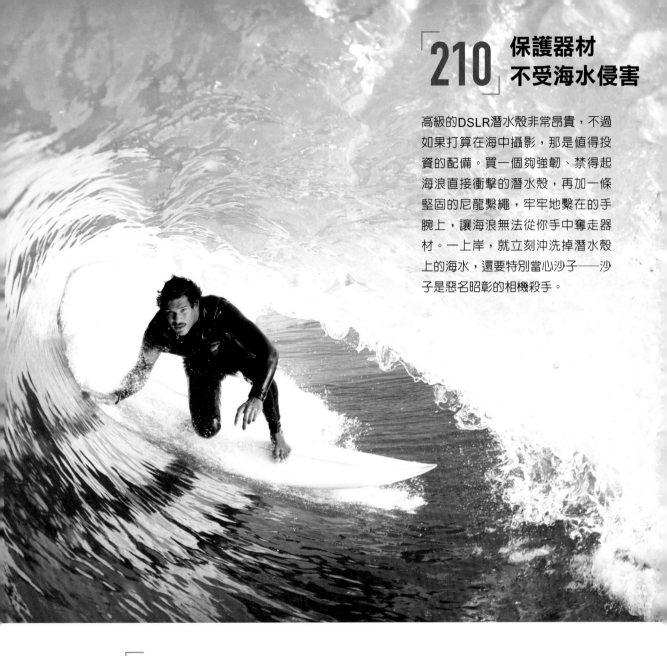

「210」保護器材
不受海水侵害

高級的DSLR潛水殼非常昂貴，不過如果打算在海中攝影，那是值得投資的配備。買一個夠強韌、禁得起海浪直接衝擊的潛水殼，再加一條堅固的尼龍繫繩，牢牢地繫在的手腕上，讓海浪無法從你手中奪走器材。一上岸，就立刻沖洗掉潛水殼上的海水，還要特別當心沙子——沙子是惡名昭彰的相機殺手。

「211」與小波浪玩耍

9公尺高的龐然巨浪本身就是給人深刻印象的景觀，即使是技術欠佳的攝影者拍這種巨獸也能拍出令人敬畏的影像。但是只要有正確的技巧，就不必為了拍攝壯觀的海浪而與超高浪頭糾纏，15公分的浪花也能達到效果。找出有小浪花拍擊的沙洲或其他自然高起處。盡可能靠近海浪，伸長手臂，在浪花到達頂峰捲動時，將相機伸入波浪的迷你滾筒中。魚眼鏡頭和低角度的陽光會放大極小浪花的效果，而高速連拍是拍攝任何一種浪時的最佳選擇。這樣的結果是：即使在最風平浪靜的夏日海灘，也能拍出驚濤駭浪的氣勢。

抓住星芒

將星芒濾鏡裝到鏡頭上,把光源轉變成散發無數光芒的寶石。或者可用省錢的方式辦到:以最小的光圈拍攝,使用鍍膜鏡片的鏡頭避免光斑。採用包圍曝光,盡可能多拍幾張。

把DSLR架在三腳架上避免影像模糊,並限制直接射入鏡頭內的光量。另外,要有耐性,如果是拍攝日出或日落,機會就只有幾分鐘──等待太陽剛冒出地平線的那一刻,把握時間抓住絢麗的星芒。

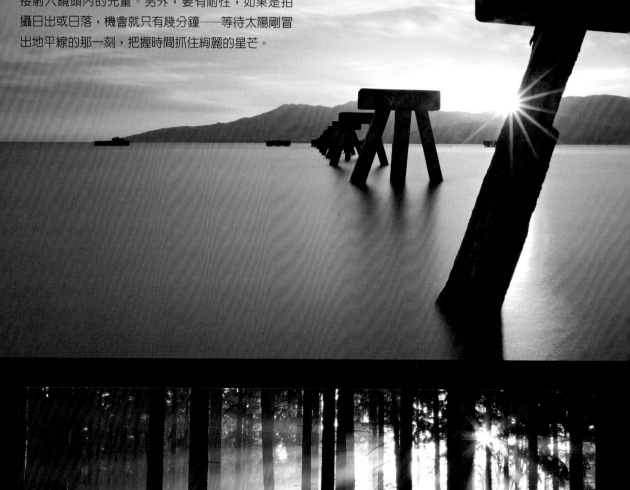

「213」 對著太陽拍

利用相機的自動曝光直接拍攝刺眼的太陽，會導致嚴重的曝光不足。因此，首先要切換到手動模式，再把光圈設定在f/16，快門速度設為底片ISO速度的兩倍。之後採用包圍曝光功能，選擇不同的級數多拍幾張。記住，每一張相片都沒有單一正確的曝光值，所以要多嘗試幾個曝光值找出最吸引你的那一個。另外還要記住，你可以在編輯階段利用影像軟體將多張不同曝光的影像合成一張高動態範圍（HDR）的相片。（請參閱#312）。

「214」 攫取「神光」

這些如箭一般穿透雲朵或樹梢的脫俗光束又稱為「暮曙光」。無論你偏好哪一種稱呼，總之時機決定一切：在清晨或傍晚拍攝，最好是在暴風雨正在醞釀或逐漸平息的時候。霧也能夠產生浪漫的光束。對著光束適當地調整曝光，檢查色階分布圖確保最亮部分的細節沒有被裁剪掉。（被裁剪的區域是一塊塊過度曝光、亮度最大的斑塊）。萬一被裁剪掉了，就調低曝光補償。

「215」 躲開鬼影

在眩目的太陽光下攝影時，要當心鬼影。鬼影是單一或多個幻影，通常由鏡頭光圈本身造成。

現代鏡頭的多層膜有助於控制鬼影和眩光，尤其如果慎選鏡頭的話，更能有效避免這個問題。定焦鏡頭最好，不過有幾種現代的變焦鏡頭也不會產生鬼影。如果不想買新的鏡頭，可以將部分的日輪隱藏在前景的大圓石、樹木中，或是在冬季寒冷耀眼的光線下，藏在由冰結成的奇形怪狀的物體後面。

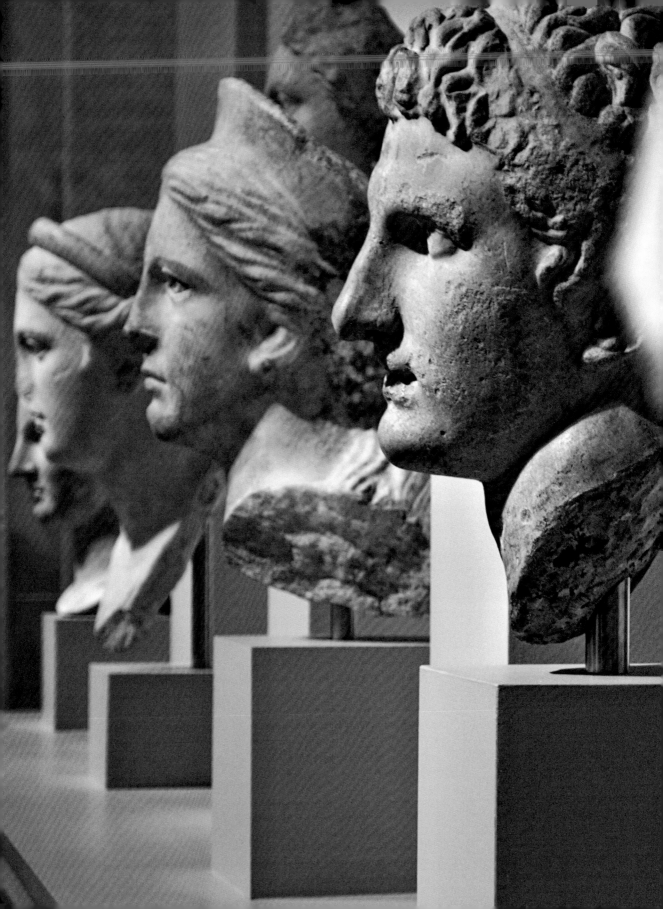

攝影師彼得・科隆尼亞（Peter Kolonia）在紐約大都會藝術博物館發現很多東西吸引住他和相機的目光。由於這間博物館跟其他許多博物館一樣，不准用閃光燈或三腳架，因此他啟動相機的防手震功能。此功能讓他能手持相機清晰地捕捉到這些古羅馬人的半身像，他的曝光設在 1/13 秒、f/5.6、ISO 400，使用的是 14-42mm、f/3.5-5.6 的套裝鏡頭，變焦至 42mm（相當於全片幅的 84mm）。

216

用藝術品
拍出藝術照

雖然博物館提供了無數引人入勝的收藏品可當拍攝的主體，但是在博物館拍照有許多安排上的問題。儘管很多博物館允許攝影（必須先在服務台查詢相關的規定）但閃光燈（會損害畫作）和三腳架通常是禁止的。

要對付昏暗的光線，可使用慢速快門或高ISO設定。影像穩定功能非常方便，靠在牆壁上也有同樣效果。為了避免被玻璃包圍的藝術品有反光，如果情況許可的話，可將鏡頭貼在展示櫃上。

讓藝術品激發你的創造力。聚焦在細節處，找尋新鮮的角度來拍畫作或雕塑。或是拍攝博物館本身，讓高聳的建築和戲劇性的布景成為攝影者的遊樂場。

217 捕捉城市的熙熙攘攘

捕捉大都會的精神──閃爍的燈光，還有川流不息的人潮和車輛──是非常令人鼓舞的挑戰。凝結瞬間的銳利清晰照片可達到希望的效果，不過也可以玩弄速度、光線和空間這幾個城市精髓，畫出印象派的傑作。

多去幾次要拍攝的地點，熟悉那裡的光線。日出和日落時分是取得環境光和人造光交融的最可靠選擇，暴風雨也會為城市街景增添戲劇效果。在人群匆匆進出建築物（火車站是不錯的選擇）的地點尋找律動。手持相機保持低調，緩慢悄聲地拍攝，捕捉人群的活動。包圍曝光設定在約1/30秒到1/8秒，以便在作品風格和對焦清晰之間找到適當的平衡點。低ISO值需要更多的光線來曝光，而且可以使用更慢的快門速度。針對每個通過相機中央自動對焦點的有趣人物對焦，繼續不斷地快拍。

218 拍攝陌生人

想要提升人像攝影技巧，就邀請陌生人來當模特兒。有些人會拒絕，不過也有不少人會答應，尤其是如果你態度客氣的話。拿出相機前，先與被攝對象交談，並說明你拍照的用途。

先用自動模式拍攝，等雙方關係變得融洽自在後，再巧妙地處理曝光。人在習慣了快門喀嚓的聲音後會放鬆下來，這時捕捉到的才是對方的個性，而不是警覺心。實驗各種配件，例如無線照明器材、無線閃光燈觸發器，另外或許也帶個爽朗健談的助手，幫忙拿閃光棚燈或額外的器材。

手機拍照祕訣

219 偷偷用智慧型手機快拍

個性太害羞不好意思要求陌生人讓你拍照？選個對象，將智慧型手機的相機打開，接著假裝你正在專注地講電話，同時瞄準、取景，按下快門。當對方坐著時（例如餐廳、酒吧，和地下鐵），這一招尤其簡單。

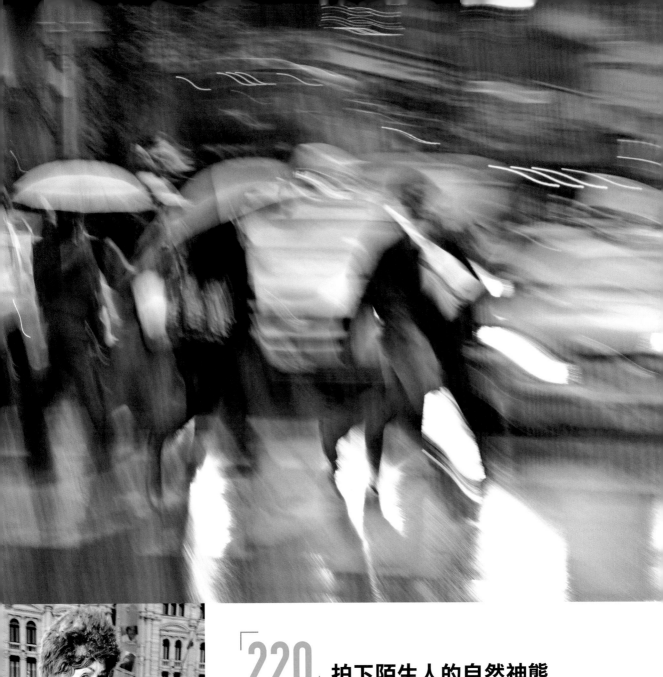

「220」 拍下陌生人的自然神態

無論你是有雄心的狗仔攝影師，或者只是想抓住路人沒有防備的瞬間，想要出其不意地拍人，必須避免使用觀景窗，將28mm到35mm的鏡頭預先對焦在2.4公尺的位置，然後開始盲拍。到後製階段再裁切。專業攝影師經常用f/8到f/11的光圈拍攝，任何鏡頭都能拍出銳利的影像。使用高ISO來配合中度光圈和高速快門。找尋自然照明的淺色天花板或牆壁，以避免直接閃光引起受到驚嚇的表情。最後，實驗一下用黑白色調拍出隨興的氣氛，像舊時新聞記者的抓拍照片般。

「221」 使用潮溼天氣適用的反光板

在雪中或雨中（或任何形式的水中）攝影時，使用
非用電的反光板是最適合、最安全的，有時候甚至
是你希望手邊現有的唯一照明工具。在溼氣中，電
池組可能會短路，而且即使有個任勞任怨的助手，
燈架和人工光源在惡劣的天氣中仍是極大的麻煩。

　　利用泡棉或硬紙板自製反光板（範例請參

閱#048）。或者發揮你的創意，就地找尋可充當現
成反光板的物體，例如淺色的牆面，或是池塘裡平
滑、強烈反光的冰，都能將光反射到你的主體上，
效果幾乎和昂貴的器材一樣好。

「222」
利用雪中光線拍攝

就像其他許多藝術作品一樣，優異的打光技巧是不會引人注意的，但卻扮演著極關鍵的角色，從這張看似是不費吹灰之力所取得的美麗冬季人像即可證明。拍下這張相片的方法，是簡單地組合了反光板和環境光源。如果想變出類似的魔法，只要遵循美國紐約州水牛城的攝影師莉雅·安娜（Rhea Anna）所採取的四階段準備工作。

這張人像是安排在農場的草地上拍攝，她不想在及膝的雪中拖著額外的器材，例如燈架或人工照明設備，於是她利用陰沉的天空本身（A）當主要的光源。天空提供了類似柔光箱的光線，大而明亮，而且漫射程度很高。而剛降下的雪（B）則充當另一塊寬廣的光板。雪從底下散發柔和的輔助光，照亮模特兒下半邊的臉，抵銷掉會從她的眉骨、鼻子、下顎和帽子投下的陰影。

接著安娜利用兩片便宜、方便攜帶的反光板讓主體真正發光。為了給天空和雪分散的自然光增加力量和定向性，一名助理在模特兒的右邊舉起一片1×1.8公尺的白色反光板（C）。另外為了平衡雪光固有的藍色、冷色調，第二名助手在模特兒的左邊舉起一塊82公分非金屬的金色軟反光板，使模特兒略帶紅色的金髮更加顯眼，形成很好的顏色對比。安娜把曝光設在1/60秒、f/2.8、ISO 100，接著就手持相機（E）拍攝。模特兒的臉和頭髮與寒冷的背景形成明顯的對比：沉靜地呈現出冬天的完美。

這套流程最棒的地方在哪裡呢？不用電的反光板使用起來很方便。「我們那天要拍的鏡頭非常多，」安娜說，「我交給助理和造型師一人一塊反光板，不到15分鐘，我們就完成，繼續去拍下一個鏡頭了。」

簡單 ■■■■■■■■■■■■■■■ 複雜

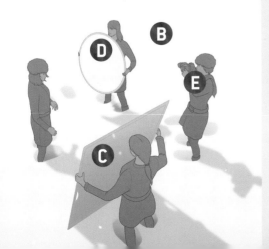

「223」 拍出光滑肌膚

問題肌膚不一定得靠辛苦後製才能美化。事實上，在拍攝的時候就能解決大多數的問題。

　　打光是關鍵。補光可消除不討人喜歡的陰影，但補光與主光的比例不要超過1:2。要泯除青春痘、疤痕和皺紋，請將主光和補光放得略高於相機，一個在左側，另一個在右側。避免側面補光，否則容易拍出如月球表面般凹凸不平的臉龐。若拍攝的對象年紀較大，則將光源放在眼睛平視的高度可減少魚尾紋、笑紋和其他歲月的痕跡。友善但沒有笑容的自然表情通常效果最佳，輕度的柔焦鏡適用於任何模特兒，不分老少。過度曝光很好用，所以別害怕將色階分布圖往右邊多調一點（請參閱#151）。

「224」 為模特兒瘦身

不管模特兒壯碩或苗條，完美姿勢搭配明顯的側身，都能將所有主體拍成好體態。拍全身像的時候，請模特兒稍微轉向你的相機，將身體大半的重量放在一條腿上。這個技巧稱為「對應法」，能使模特兒的姿態較為活潑，並且由於扭動了腰和臀部讓她看起來比較瘦。接著再微調她的姿勢，請她把雙肩往後縮，挺起頭和胸以拉長身軀。手臂和軀幹之間要保留一些空間，讓她的身形曲線分明。

　　如果從錯誤的角度拍攝，任何臉龐都會冒出多重下巴。為了避免這一點，從略微高於臉部的位置拍攝，請模特兒仰起下巴，往上看鏡頭。光源盡可能放高，在下巴底下造成陰影，強化下顎線條。

225 雕塑臉部

只拍頭肩的肖像照時，聰明的照明角度絕對會讓臉部輪廓更有型。下面有幾種可行的策略：將相機舉到和模特兒眼睛齊高的位置，光線僅打亮他的臉部，讓他的頸部和身體變成影子。或者把主光源放在與模特兒臉部成45度角的位置，讓他微微轉向光源。他最突出的五官、顴骨、眉骨和鼻樑會被強光照亮，而比較豐滿的部位，例如臉頰下半部，則會因光線減弱而變暗。倘若要淡化某個臉上的器官，例如大鼻子，就引導模特兒的視線直接對著鏡頭，並打亮臉部，讓他的鼻子不會投下陰影。

226 善用顏色把人像拍得更出色

拍照時要選用能夠襯托模特兒的眼睛、頭髮和膚色的背景。要讓主體顯瘦，並創造出乾淨俐落的照片，請她從頭到腳穿同一種顏色的深色服裝，再在同樣色調的背景前為她拍照。

227 藏起眼袋

我們大多數人都有眼袋，即使在我們睡眠充足的時候也不例外。拍臉部特寫時想要隱藏眼袋，就只從前面打光，光源擺在和眼睛齊高的位置。稍微舉高相機，鼓勵模特兒把眼睛朝上看向鏡頭，但是下顎仍然要往下壓。另外在眼睛下面輕輕塗抹一點遮瑕的粉底，這對男人、女人，甚至孩童都有好處。

228 捕捉家人的自然神情

喜歡上面有自己心愛的人的照片很容易；但要設法拍出其他人也喜歡的照片就非常有挑戰性了。最棒的成果往往都是在對方毫無防備時，利用最簡便的器材迅速拍下的——這是拍出家人個性、心情和互動最好的辦法。

　　當然，用這個方法拍照比拍攝擺好姿勢的人像照要費更多工夫，你必須連續多拍幾張才能取得一張值得保留的相片。不過話說回來，拍得愈多，被拍的人就會感覺愈放鬆。融入家庭活動的背景中，耐心地等候，等待被攝對象沒注意你的瞬間。

229 用大光圈鏡頭拍攝家人

大光圈鏡頭是捕捉家人不刻意擺姿勢這種自然狀態的不二選擇。自然光下選用定焦鏡頭最理想，而且定焦鏡頭比高速變焦鏡頭的體積小，也就代表比較沒那麼嚇人，尤其是對小朋友而言，可以幫助你融入環境。

　　至於焦距，最好選擇廣角的鏡頭，用35mm或更廣的鏡頭近拍，確保心愛的家人會獨占整個畫面，表現出令人滿意的親密氣氛。廣角鏡頭也能夠分出背景、中景，和前景等迷人的層次。此外，廣角鏡頭最適合拿來隨心所欲地快速按下快門，這種拍法往往能產生最甜蜜的家庭照。

230 為家人安排好攝影舞台

不想叫人擺姿勢的時候，做點事先安排會很有幫助。找出家裡最佳的光線，引導家人走進光線中（先把那些地點整理整齊）；也可以向他們提出穿著打扮的建議。如果每個人都穿著類似或統一色調的服裝，畫面就會看起來更協調。如果你的取景捕捉到很多背景，要確保裡面有可傳達家人個性和個人故事的物品。偶爾可用液晶螢幕展示拍得特別出色的照片以建立信任，並且設法讓他們交談和碰觸來增加互動。你會得到生動自然的交流，而不是緊張的笑容。

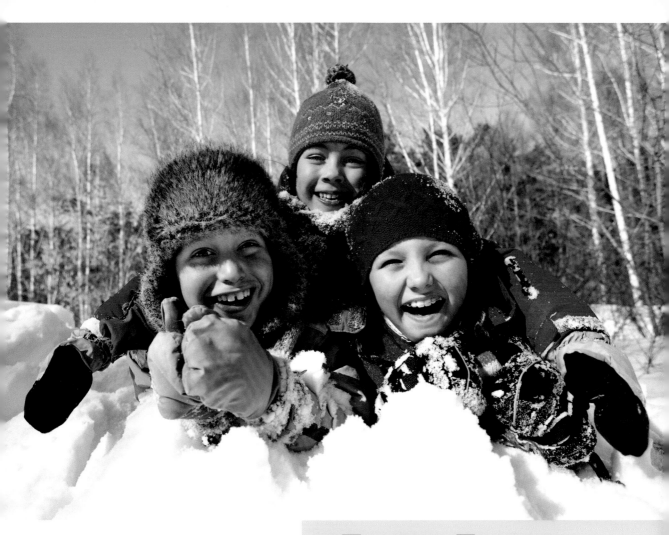

231 為家人正確打光

照明要保持柔和。直接閃光多半行不通，因為會驚嚇到嬰兒，也提醒每個人有人在拍他們，干擾了溫馨、自然和輕鬆的氣氛，而這些才是構成出色家庭照的特點。因此，找出由窗戶照進來的漫射光線，或是夕陽斜射、色調溫暖的光線。如果有用到任何照明器材，須選擇不顯眼的白色大反光板，不僅可以消除皺紋，也替每個人的膚色添了幾分紅潤，美化年紀較長的被攝對象。

232 試試幾個入門姿勢

模特兒和攝影者同樣會遇到擺姿勢的障礙：你的模特兒想得到指示，但是你的腦子卻一片空白。解決之道是找十幾張姿勢美觀的照片，轉成JPEG檔，放入你存影像的記憶卡中。透過相機的格狀顯示影像播放來參考這份小抄。拿其中的姿勢和你的模特兒分享，以你們雙方都喜歡的姿勢為目標。

233 捕捉舞台下的樂團

拍攝搖滾表演團體是攝影師的夢想——表演者靜止不動,讓你毋須在演唱會的混亂狀態下工作。若要拍出主體氣勢非凡的風采,請他們用雙腳和肩膀擺姿勢,彼此之間留些空間,這樣就可以既保留個人特色,但仍一望便知他們是同屬一個樂團。為了讓他們看來比實際上高大,蹲下去從他們腰部的高度拍,讓影像平面和你拍攝的對象平行。由背後打光可將人物與深色的背景分開,創造出前景的陰影,甚至能把滾石樂團主唱米克·傑格(Mick Jagger)變成居高臨下的巨人。裸露的燈泡或舞台燈架的效果非常好,尤其是如果把燈吊高,向下對準樂手,他們甚至會看起來比在舞台上更高更酷。

235 善用連拍模式

連拍能捕捉到太過迅速而難以定格的動作。在動作前後盡可能快速地啟動和結束連拍,以確保萬一在相機的記憶體緩衝區清空前需要再拍的時候,緩衝區有足夠的空間。攝影時選擇使用JPEG檔而不用RAW檔,每次連拍就能多拍幾張,甚至降低JPEG的品質(增加壓縮比)或者拍攝的畫素數,還能拍更多張。許多DSLR還可以選擇連拍的速度。在拍攝重複的動作時,例如跳繩,將連拍速度設定得比相機的極限低一點,避免拍到幾乎完全相同的照片。

234 拍攝彩排

想要捕捉你的孩子在獨唱會或表演中充滿活力地唱歌跳舞的畫面嗎?詢問看看你是否能拍攝彩排,而不是表演,這樣一來你就可以在劇院或後台各處走動,而不會打擾到觀眾。彩排也讓你有時間思考構圖,拍出最棒的照片。

237 拍攝現場表演

不管是搖滾音樂會或是孩子的足球比賽,只要掌握幾個基本原則,就能拍出精采的現場表演相片。首先,關掉閃光燈,因為場館內通常禁止使用,而且閃光燈會照亮你前面觀眾的頭,使注意力無法集中在真正的主體,也就是舞台上或場上的活動。劇院和運動場的光線經常是混雜或昏暗的,因此最好用大光圈鏡頭配上高ISO表現優異的相機,並且開大光圈。避免使用自動白平衡(WB),因為不斷變化的燈光會急遽地改變相機對環境的判斷,產生不一致的色彩,所以請將白平衡設定在鎢絲燈。想要凝結動作的話,就把快門速度設快一點,至少要在1/125秒(ISO 800或600可容許如此的速度)。如果昏暗的光線迫使快門速度必須慢一些,這時按快門的時機要選在拍攝對象動作與動作之間自然出現的停頓時刻。

236 用基本器材
拍攝體育競賽

想讓拍攝快節奏運動的工作變簡單,除了相機以外,不要帶太多器材走動。一台小數位相機是最佳選擇,因為除非是新聞記者,否則不能帶著專業級的DSLR裝上遠攝大砲鏡頭通過賽場的出入口。許多小型的輕便相機有超高速的連拍模式、防手震功能、出色的高ISO表現、很棒的變焦選項;有的甚至還防水(和防啤酒)。

關掉閃光燈,將相機設定在光圈先決,使用大光圈,把ISO調高,剩下的就交給數位相機。假如影像看起來太黑,就把曝光值設定往上調到＋2/3左右。太亮的話,就往回調到−2/3。好好欣賞達陣,不要一心想著要抓住那一瞬間:安靜的時刻最能彰顯比賽的精神,而且也容易構圖多了。

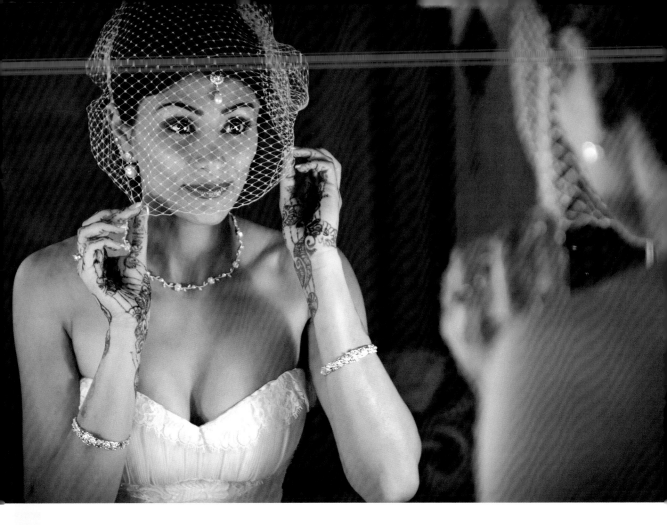

背景故事

我拍這張相片時是第一次當婚禮攝影師，新娘正要離開更衣室，準備踏上紅毯。這張照片完全沒有預先擺好姿勢；當時我正在拍伴娘，瞧見新娘轉向鏡子，我把焦點對在她身上，恰好捕捉到她的嘴角閃過一抹鼓勵自己的小小微笑，就在宣誓前的最後一刻。
——傑佛瑞·林（Jeffrey Ling）

238 聚光在真實的情感上

雖然構圖和姿勢漂亮的人像照是所有婚禮相簿的關鍵要素，不過會吸引觀賞者仔細欣賞的，通常都是極為自然、展現出值得紀念的交流和含蓄表達新人之間愛情的相片，譬如臨時起意的親吻、調皮搗蛋的戒童和安靜的擁抱，這些畫面之所以成為婚禮攝影的傑作不是沒有原因的。

要如何捕捉這些畫面？把自己想成既是朋友，也是攝影記者。早點到場，和新人閒聊，建立起信任和輕鬆自在的氣氛。在結婚典禮前，拍攝正式相片過程中，偶爾將新人拉到一旁讓他們放鬆心情，捕捉溫柔或傻氣的互動。稍後，在宣誓和宴客時，保持低調、不引人注目：用手持相機迅速拍攝，盡可能避免使用破壞氣氛的閃光燈，仰賴大光圈鏡頭以便利用自然光。觀察周遭的行動，把重心放在一個又一個出人意料的瞬間，這些片段串起來，就構成了新人在此特別日子裡的親密故事。

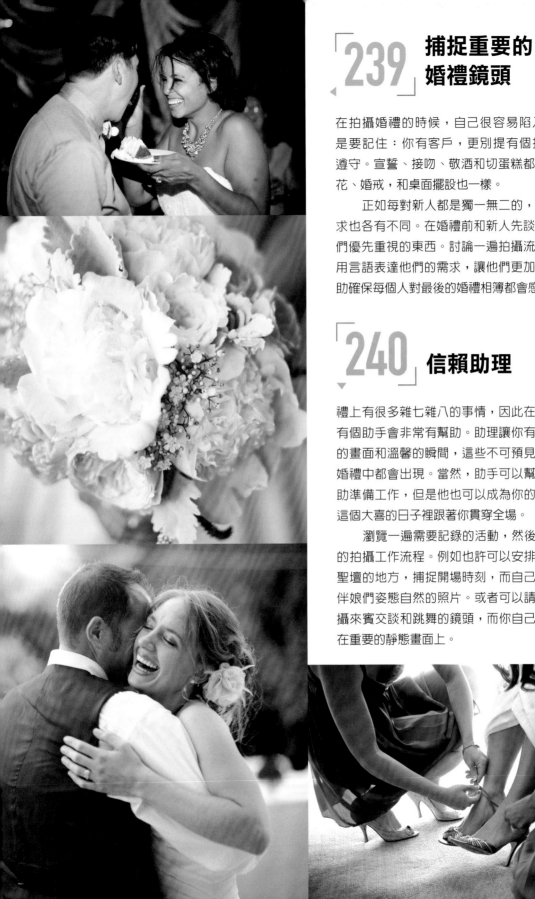

239 捕捉重要的 婚禮鏡頭

在拍攝婚禮的時候，自己很容易陷入情緒中，但是要記住：你有客戶，更別提有個拍攝流程表要遵守。宣誓、接吻、敬酒和切蛋糕都是基本的，鮮花、婚戒，和桌面擺設也一樣。

正如每對新人都是獨一無二的，他們的拍照要求也各有不同。在婚禮前和新人先談一談，找出他們優先重視的東西。討論一遍拍攝流程，引導他們用言語表達他們的需求，讓他們更加自在，並且協助確保每個人對最後的婚禮相簿都會感到滿意。

240 信賴助理

禮上有很多雜七雜八的事情，因此在拍攝婚禮時，有個助手會非常有幫助。助理讓你有空專注於重要的畫面和溫馨的瞬間，這些不可預見的鏡頭在每場婚禮中都會出現。當然，助手可以幫忙扛器材，協助準備工作，但是他也可以成為你的拍攝夥伴，在這個大喜的日子裡跟著你貫穿全場。

瀏覽一遍需要記錄的活動，然後分配、控制你的拍攝工作流程。例如也許可以安排助理站在靠近聖壇的地方，捕捉開場時刻，而自己到更衣室去拍伴娘們姿態自然的照片。或者可以請他在喜宴上拍攝來賓交談和跳舞的鏡頭，而你自己則集中注意力在重要的靜態畫面上。

「241」遵循五秒規則

曝光5秒可創造出獨特的效果：水變成神祕的霧，草地變成打旋的抽象事物。這個曝光區間會將模糊的事物「畫」到銳利的相片畫布上，保留足夠的移動主體輪廓，而製造出夢幻效果。攝影者葛瑞格‧塔克（Greg Tucker）在拍攝秋天落葉間的山茶花時，只用了5秒鐘、一支三腳架，以及一個加裝偏光鏡的28-105mm、f/3.5-4.5鏡頭就捕捉到這幅線條與漩渦的圖案。

　　5秒規則對任何一款相機都適用，你可以自己試試看。緩慢而穩定能讓你拍出最棒的相片，因此，固定相機或是使用三腳架，用遙控開啟快門，這樣顫抖的手指就不會破壞相片。為了減少長時間曝光的雜訊，使用低ISO，設定相機長曝光的雜訊抑制功能，並以RAW格式拍攝，如此一來可以在拍攝後消除問題。曝光數秒的相片要拍好並不容易：試試看用減光鏡或偏光鏡來減少光線、加強模糊的效果。

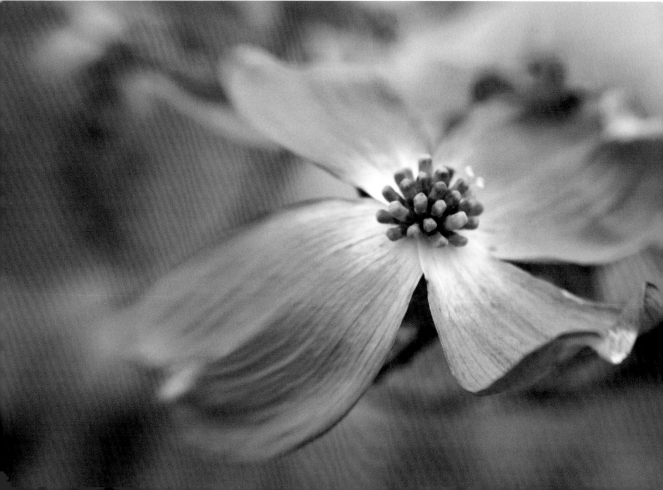

242 用 Lensbaby 鏡頭限制焦點

如果覺得自己拍的大自然相片千篇一律，那就用可選擇焦點的 Lensbaby鏡頭喚回你的攝影魔力吧。這種鏡筒可彎曲的鏡頭能創造出與眾不同的效果，因而廣受喜愛。Lensbaby Composer鏡頭是以鏡筒中央的球窩接頭為中心轉動（可以手動設定焦距和光圈），藉此控制哪一塊區域清晰或模糊。Lensbaby可鎖定在某個位置上，讓你可以嘗試不同的景深，並有微調焦距的神奇功能。此鏡頭可輕易地改變最佳焦點，對準花芯，同時讓花瓣模糊。另外可用廣角和長焦鏡頭的轉接環、微距鏡頭和富有創意的光圈設定，增添運用上的變化。

243 拍出搖曳花朵

垂直的花莖如果與相片邊緣平行的話，看起來可能會很乏味。此時可以把相機斜向一邊同時朝下，讓花朵頂端看上去比莖來得大，即可賦予花兒不落俗套的生命力。

244 拍攝盛開的美麗花朵

當春暖花開人心開始浮動之時，帶著相機去遠足，捕捉剛開的野花吧。同時請留意以下這些小技巧來擷獲最美麗的花。事先調查一下，確認自己附近鄉間花卉盛開的季節。其次，要避開萬里無雲的大晴天，這聽起來有違常理，不過多雲天氣的漫射陽光最能展現花朵嬌豔的一面。

藉由豆袋的支撐來穩定低矮的器材，尤其在使用長時間曝光拍攝微風造成的漂亮朦朧畫面時。另外也可考慮使用移軸鏡頭（請參閱#113），拍出最清晰、景深最長的照片。使用微距鏡頭來捕捉花的細節，從花的高度來拍，將花朵的形狀放到最大，讓展開的花瓣填滿整個畫面。

245 用全新方式拍攝花朵

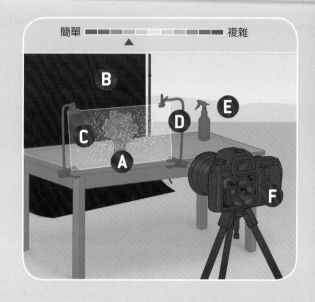

簡單 ▬▬▬▬▬▬▬▬▬▬ 複雜

花卉是最普遍,因此也是最具挑戰性的攝影主題。為了給了無新意的花卉主題賦予獨特的創新,詹姆斯・海格(James Hague)透過花店窗戶上凝結的水珠拍攝,「模糊了」玫瑰的顏色與形狀。其結果是:一幅暗示而非實際表現出花朵的印象派抽象作品。

想拍出類似的相片嗎?首先要找適合攝影的花:最佳的選擇是顏色顯眼、花形好看又大朵的種類。在多雲的天氣到戶外拍攝,把花(A)插在花瓶裡,擺在黑色的背景(B)前面。接下來,用一塊比花朵和花瓶稍大一點的玻璃板(C),拿兩個攝影棚軟管夾具(D)把玻璃板固定在和花平行的位置。接著要假造出凝結的水珠,先把噴霧瓶(E)裝滿水,並以236毫升水加一滴甘油(在藥房可以買到)的比例加入甘油。把加過料的水噴在玻璃板上,直到水滴成形。

使用具有大光圈和微距功能的長鏡頭(F),將相機設在最大光圈,檢查花是否看起來柔和,玻璃板是否夠清晰。(如果沒有的話,調整一下玻璃板與花的距離)。假如對最大的光圈來說,環境光過亮,就把ISO調低一點,或者利用減光或偏光鏡。靠近一點讓花占滿畫面,接著就按下快門,並準備在後製階段微調對比與色彩(請參閱#291和#300)。

246 用海帶拍出藝術氣息

策劃精采絕倫的影像很像是烹調一道美味的菜餚：將一流的食材、優秀的技術，和一點點先見之明攪拌在一起，就不會出差錯。專業攝影師富婕清司（Kiyoshi Togashi）調配出左圖這幅紅綠相配的攝影棚影像，就是利用他在家中廚房發現的食材：海帶和水。他選擇了翠綠色和紫紅色這兩種互補的顏色，並且精心規劃了光線，兩相結合之後產生出這一組美味可口的抽象作品。

如果有興趣嘗試類似的作品，請挑選一些乾海帶，在亞洲和某些一般市場可以買到。將海藻放入裝滿水的透明飲水杯中浸溼，直到海帶完全溼透擴展開來。把玻璃杯置放在無痕的白色背景前，用普通燈光或閃光棚燈照亮景物，拿閃光燈測光表讀取曝光值。

把相機緊靠向前，並使用可近距離對焦的微距鏡頭。小心翼翼地瞄準主體以捕捉細節，例如附著在海帶上的微小氣泡，以及邊緣纖細的流蘇。如果想提升海帶如寶石般的色調，可考慮使用色彩鮮豔的濾鏡，例如紫紅色。

247 拍攝飛鳥的
基本原則

飛行中的鳥無法控制，不過可以調整自己的位置和設定，以拍到最
棒的畫面。首先，在透過觀景窗看之前，先用肉眼觀察鳥飛行的軌
道；這個技巧讓你能從發現鳥兒順利過渡到追蹤鳥兒。站的時候兩
腳打開與肩同寬，等到真的開始透過觀景窗追蹤時就能活動自如。
要拍攝體型小、動作迅速的鳥，大概得手持相機；盡量穩固但輕
鬆地抓住相機。搖攝的時候保持動作平穩，一個動作到底，直到快
門簾關閉後才停。如果鳥飛得非常快，則在按下快門之前，瞄準鳥
飛行路徑稍微前面一點的位置。要拍飛行中的鳥以手動曝光效果最
佳，所以可用局部或評價測光來讀取亮度。快門速度對凝結動作而
言極為重要：將快門速度設在1/1250或更快，ISO則調為320至400
。即使在視線範圍內沒看見鳥，也要一直開著相機，並放在胸前就
「準備」位置。小鳥低空飛越的景象隨時都可能發生。

248 欺騙
小鳥

想從偽裝簾幕背後拍鳥時，要
帶個朋友同行。鳥的視力絕
佳，如果這些機警的動物發現
你進入簾幕，牠們會一直等到
你離開才出現。

想要欺騙牠們就請你的同
伴先離開。鳥可能會認為你也
離開了，牠們就會飛出來（但
這招對鷹、雕和隼無用，因為
牠們會算數）。

249 試試用中焦鏡頭拍攝野生禽鳥

野生動物攝影師在選擇工具時，經常仰賴500或600mm的鏡頭。然而特長的望遠攝鏡頭既笨重又昂貴。有時候，較短或較廣的鏡頭效果最好，尤其是在拍可接近的禽鳥時。中焦段鏡頭可配合隨時出現的禽鳥畫面迅速取景，而且無論鳥在空中或水上，手持焦段70或80至200mm的鏡頭要追蹤、搖攝鳥兒都很容易。

250 營造眼神光

拍攝鳥的照片時如果主體的臉上光線充足，至少一隻眼睛露出眼神光，或者有微微的反射光，將眼睛與周圍的羽毛和陰影區分開來，使鳥看起來生氣勃勃，這樣的效果通常最棒。問題是很多鳥的眼睛既小又是深色，在影像中顯得漆黑無神。

　　所以要自行營造出眼神光，可利用接在熱靴上的外接閃光燈，以及讓閃光燈能和長焦鏡頭搭配的閃光燈增距。閃光燈增距器一般是與焦距達300mm或更長的鏡頭搭配使用。藉由集中光線，閃光燈增距器可增加閃光燈的有效距離，大約可增加兩級的光圈。自然光也能製造眼神光，但必須要有耐心。拍照的位置要在鳥和低垂、斜射的陽光之間，然後對焦在鳥的眼睛上，當鳥把頭偏向光線時，立刻按下快門。

251 用背景襯托鳥

對焦清晰的背景會「搶」了精巧細緻的鳥兒（譬如上圖這隻綠繡眼）的鏡頭，破壞了畫面。為了在自然環境的背景中凸顯出鳥兒，可試看看讓背景模糊。

　　用手動模式拍攝，以鳥兒本身為曝光標準，讓背景稍微曝光過度。明亮的背景是相當好的選擇，例如這幅照片中的櫻花。在拍攝的時候，要特別留意同時在清晰對焦的前景以及柔和的背後散景中所出現的圖案（請參閱#155）。

　　就算背景沒有拍好，也不會失去一切。後製的重新裁剪和模糊化可以挽回不協調或過度清晰的背景。

252 安全拍攝野生動物

野生動物相片會讓人屏息讚嘆，不過拍攝過程可能很危險。拍攝之前要先做點功課，了解自己即將要面對的是什麼。如果你樂意冒險一試，那麼保障自己安全（或至少安全一點）的最好方法，是和凶猛的主體保持一段距離（可以利用長焦鏡頭或事後裁切讓照片看起來更貼近主體）。另外，手邊隨時帶著一瓶胡椒噴霧劑也是明智之舉。追蹤某些動物時要製造大量的噪音，例如熊。要是驚嚇到牠們，可能會使牠們處於防禦狀態；你絕對不會希望熊處於防禦狀態的情形發生。

也可以考慮在狩獵場拍攝。正統派聽到這個主意會嗤之以鼻，不過在受控制的環境下接近山獅、熊和老虎等大型肉食動物，是一個比較安全的方式。

253 迎合動物的本能

馴獸師和動物訓練員可以教你如何利用動物天生的傾向，拍出最有張力的猛獸照片。因此，去請教那些行家接近野生動物以及和牠們互動的最佳方法吧。

另外，在攝影當中，動物訓練員也可以吸引主體的注意力。比方說，這張捕捉到雪豹回頭一瞥的精采照片，就是兩名馴獸師努力誘導之下的成果。他們來回拋擲雪球，引起並抓住雪豹的注意力，攝影師就趁此時機在一旁按快門。

254 帶著輕便相機跳入泳池

防水型輕便相機非常適合拿來在泳池中隨拍，因為這種相機可以完全浸在水中同時拍照和錄影。要確保輕便相機能拍出讓人讚嘆的水中照片，必須盡可能游近主體，因為光在水面下比在空氣中衰減得更快。一個具備近距離對焦功能的廣角鏡頭是最棒的泳池夥伴，不過請關掉閃光燈；如果你和主體之間的水中有漂浮微粒，閃光燈會造成背向散射。此外，有些輕便相機有好幾種白平衡模式，必須選擇正確的白平衡，因為在泳池中可用的白平衡到了海裡卻會失靈。在水中構圖雖有挑戰性但很有趣，可以對準潛水者四周氣泡炸開的情景，或是從水面下拍攝局部浸在水中而產生有趣變形的主體。請務必用背帶把相機掛在脖子上，否則相機可能會掉到比防水極限更深的地方；大多數機種的防水極限是3到10公尺。最後，記得要在擦乾身子後用清水把相機沖洗乾淨。

255 輕鬆拍攝浮潛相片

假設你正計畫到加勒比海度假，打包相機準備拍幾張繽紛美妙的海底世界影像當紀念，請把以下這些拍攝開闊水面的重要訣竅一起帶著走。

第一樣祕密武器：Google Earth。它可以告訴你太陽何時會從你的所在位置升起，或是使暗礁籠罩在陰影中。再來就是選擇適當的拍照時間。水會反射和折射光線，而且在一天的不同時段會呈現不同色調。選在清晨或傍晚拍照是不敗祕訣，不過，在日落前後的「藍色時刻」，從水面下可看到令人驚嘆的一片蔚藍和火紅天空。找個無風的日子，在日正當中時跳進水淺的地方：太陽的光線直射進去，照亮巴哈馬的海洋和滿布白沙的海底（想減少水面的眩光，記得在鏡頭前裝上環型偏光鏡）。另外要注意的幾點是：務必要結伴同行；在碼頭邊先檢查浮潛的裝備；絕對不要碰觸或站在珊瑚上。

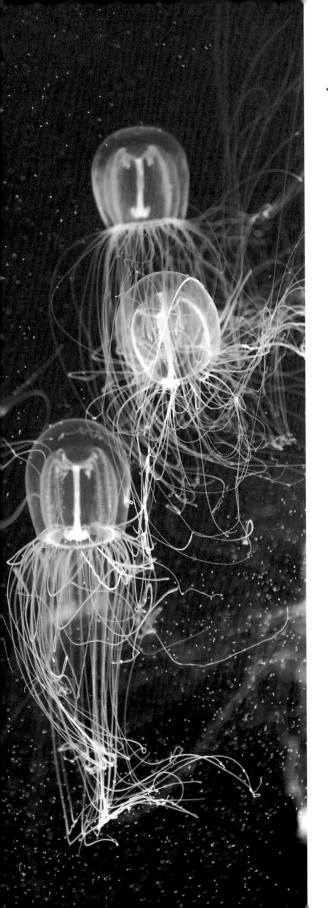

256 光線與海中攝影

從潛入水中的那一刻起,就進入了地球上最難拍攝的環境之一。不過,波浪下的世界也提供了不可思議的素材,所以潛進去就對了。但在拍攝水中生物時,務必要正確地打光。

照亮海洋。在深海裡紅色看起來像綠色,藍色則會錯認為黑色,利用水下的輔助照明即可修正深海的自然色差。一對外接式頻閃燈應該很夠力,足以補償光線穿過海水後每30公分會損失一級輸出量的空缺,再搭配一個無線閃光燈觸發器,將有助於克服照明難題。還有一定要記得多帶幾顆電池。

找出混合光線。在水中攝影有點像是在攝影棚工作:最棒的照片往往結合了環境光和閃光棚燈的光線。剛開始先從淺水處著手,在那裡要混合光線比較容易;在還沒辦法平穩行走在顛簸的甲板上之前,暫時不要到深水處拍照。另外也要留意過多的光,例如成群游動的魚所反射的光線。

正確曝光。以RAW檔格式拍攝,方便事後透過軟體添加缺少的顏色。倘若相機不支援RAW檔格式但可以設定白平衡,那就使用暖色系的設定增加紅色和黃色。可以購買防水的灰卡在不同的深度檢查白平衡。

引魚上鉤。別追逐海洋生物,這樣只會把牠嚇跑。你反而是要找個攝食或聚集的地點,等待魚靠近。在拍鯊魚、魟魚、海豚等迅捷的動物時,大概只有一次機會。想把握住機會拍出最棒的作品,必須預先調整好頻閃燈和相機設定,然後在牠的游動軌道前方「追蹤」牠。一開始最好把快門設定在1/250秒。如果用的是輕便相機,那就半壓著快門,跟著魚移動,這樣一來相機就不需要找尋焦點。

257

拍攝動物園的動物

想拍野生動物，不需要飛去國外的荒野，只要帶著相機到當地的動物園就可以。遵循以下基本原則，近距離捕捉野生動物的美。

先作調查。查閱動物園網站，了解餵食時間、交配季節（這時通常會有鮮豔的羽毛和碩大的鹿角），以及剛生下可愛新生兒的動物。

選擇恰當的時間。安排在初秋或晚春、開園後或閉園前不久的時段去，那時人潮較少，而且怕熱的動物會比較有活力。

要有選擇性。每天只挑選幾個地點拍攝。找尋有直接自然光、透明玻璃的動物房舍（而非以欄杆或水泥構成的房舍），以及天然岩石和植物。

考慮前景和背景。選擇有深邃前景的場地，這讓你有機會使用拍起來有美化效果的長焦距鏡頭。而有深邃背景的地點也非常好，因為可以模糊背景，讓照片看起來不像是在動物園拍的。

預作準備。拍攝前先設定相機，以便在完美的畫面突然躍入視野時立即拍照。準備動作包括連拍模式、夠高的ISO、可凝結動作的1/500秒或更快的快門速度、自動白平衡，以及中央重點測光。

請勿打擾。可以的話盡量避免用閃光燈。閃光燈會嚇跑你想要靠近的動物，而且許多動物園都不歡迎或明確禁止使用閃光燈。

258

與動物四目相對

有時候拍攝野生動物的最佳位置是平視被攝動物的眼睛。拍攝動作緩慢的小動物時，蹲下身體一直等到動物看向你，然後拍照。記得帶個泡棉墊，這可以在你長時間蹲低期間保護你的膝蓋。

　　不過，要怎樣與乖戾的大型動物四目相對呢？例如右圖這隻770公斤重的河馬。找一個以玻璃打造的動物房舍，讓你有辦法靠近動物自然的眼睛高度。把變焦鏡頭貼在玻璃上，等待視線交會。要有耐心——為了抓住這隻河馬深情的一瞥，傑拉多・索里亞（Gerardo Soria）在窗前等了半個小時。

「259」 引誘動物靠近鏡頭

動物園攝影師總會遇到的挫折是動物不肯靠近；不過這個難題已被馬克‧羅伯（Mark Rober）解決了。他想出一個絕妙方法拍到了猴子的特寫鏡頭，工具是一面鏡子和iPhone手機。首先，用鎢鋼鑽頭在小鏡子上鑽個洞，把密封條纏繞在鏡子邊緣，這樣鏡子比較容易抓牢。鏡子翻到背面，將照相手機對齊上面的洞，再用奇異筆描繪手機的輪廓，並於輪廓四周貼上更多的密封條。到動物園後，將鏡子會反光的一面貼著動物房舍，把相機對齊鏡子背面的手機輪廓。接著只要等待動物靠近查看牠自己的鏡中映像就行了。

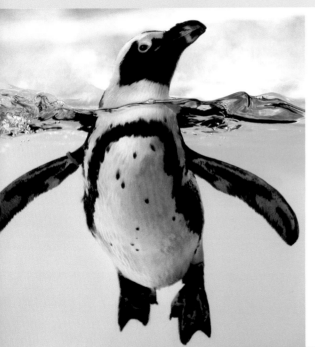

「260」 深入細節

如果厭倦了有如雕像一般的動物照片，可以瞄準有趣或極為古怪的微小細節，例如眼球、腳爪、有紋理的皮毛、鬍鬚，或羽毛，全都非常適合，並以近拍填滿整個畫面。拍攝大型動物時，將鏡頭推近選中的部位；想要讓分散注意力的背景模糊，就開大光圈。小生物的細節用廣角鏡近拍效果最好。

　　記住：愈靠近主體，景深愈淺。小光圈（f/16或更小）能讓景物清晰。如果打算上前捕捉極小的細節，很可能會拍到自己的影子，所以最好使用反光板讓自然光或閃光棚燈的光線轉向。同樣地，最好利用三腳架或對焦軌防止輕微的動作搖晃到照片。

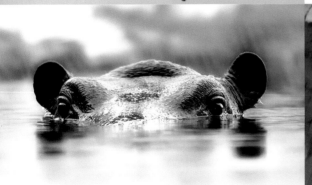

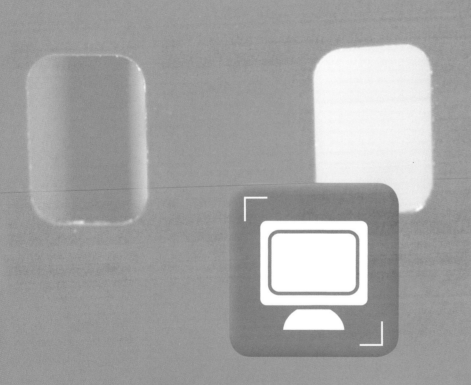

後製與其他

熟悉影像處理工具

拍到精采絕倫的相片之後,要使用影像編輯軟體做最後處理。不論是大幅修改或是微幅調整,這類程式工具都能夠試驗及控制色彩、構圖、對比、曝光、解析度、銳利度,及影像大小等,所有決定最終作品的因素都包含在內。以下是最普遍的影像處理程式Adobe Photoshop 6中的一些重要影像工具。

抑制雜訊

新型 DSLR 的 ISO 選擇範圍比以往更廣。Photoshop 的這個功能讓低光源情況的拍照更加容易,但是也可能使相片看起來有顆粒狀或雜訊。使用 Adobe Camera Raw 中的「亮度」滑桿可以消除或柔化雜訊。

色彩

色彩管理工具可以移除、降低或增加色偏;調整飽和度;增添暖色調;以及調整色調。輕輕調整一下,就有很好的效果。也可以用來創造單色、褐色及色調分離的影像。

銳利化

對大部分數位影像而言,光線銳利化有很多好處,此功能可使線條和邊緣清晰。但是過度銳利化反而會形成雜訊。

影像大小

拍照時,以適當大小拍攝以保留影像品質,但有時可能需要縮小影像尺寸,方便電子郵件寄送。針對電腦螢幕,解析度必須為 72ppi(每英吋像素數);300ppi 最適合列印。

選取

Photoshop 的選取工具可以選擇特定範圍進行調整,而不會影響到影像的其他部分。有一個特別有用的工具是「快速選取」,此功能可以用筆刷「畫」出相片中要選取的部分。「矩形選取」工具可選取正方形或矩形範圍。「套索」選取工具則可以套住影像選取範圍,以便個別修圖,或隨需要刪除或複製。因為是在選取區域上畫一個圓圈,因此不需要大費周章使用錨點,就像在紙上畫圓圈一樣簡單。

對比

調整對比會大大改變影像效果。適當使用的話,還能改變影像的氛圍,譬如陰鬱變成開朗。

可感應內容的修補、填充及移動功能

這些工具可以完美無瑕地移除不要的影像內容，並將想要的內容填入，達到精確修圖的目的。也可以使用「移動」將整個物體在各影像間自由移動。

魔術棒

只要點一下「魔術棒」工具，就可以自動選取影像中顏色相近的範圍，不需要手動描輪廓。然後可以在該範圍內填入色彩或圖樣，或變成黑色或白色。

滴管工具

使用「滴管」可以在影像中選取單一顏色，甚至可以選取單一像素，然後用選到的顏色來畫影像的其他部分。

裁切

要想獲得相片的最佳構圖和長寬比例，「裁切」是最重要的工具。此工具可以將水平影像變成垂直或正方形，或者將歪斜情況拉直。請記住，使用裁切工具會損失解析度

污點修復筆刷

這個修片工具可以快速清除瑕疵和污點。它會取用影像中的像素來繪圖，並使取樣像素的紋理、光線、透明度及陰影與要「修復」的像素配合。如需更精確的控制，請選則主要的「修復筆刷」工具。

仿製印章工具

使用此工具可將影像某一部份繪製到同一個影像的其他部分，或將某一圖層的一部份繪製到另一個圖層。非常適合用來複製物體或移除影像瑕疵。

漸層工具

這個巧妙工具可以將顏色平滑地混合到影像中。使用時，務必先選取目標範圍，否則「漸層」工具會填滿整個使用中的圖層。漸層填色工具有預設設定，也可以自己建立。

油漆桶工具

「油漆桶」是一個填色工具，只要按一下目標顏色的一個像素，「油漆桶」會將所選顏色填入色調相近的鄰近像素中。可以選擇寬容度，設定 Photoshop 要填色的像素範圍。

修片

還有各種影像處理工具，包括清除鏡頭污點、消除紅眼、修正鏡頭變形，及改變景深等。

自訂 Photoshop 獲得最佳工作流程

每個人都夢想有一個效率很高的軟體工作流程，而且我們都有自己喜歡的工作環境和快速鍵。所幸，現在有許多新方法可以控制及自訂自己的介面。為什麼要自訂？因為可以讓程式跑得更快，使用起來更有效率。

步驟一：如果螢幕比較大，或者是高解析度螢幕，Photoshop的預設字型會顯得太小。若要放大字型，請前往「偏好設定」>「介面」，在「使用者介面文字選項」底下選擇「使用者介面字型大小：大」，然後重新啟動Photoshop讓改變生效。

步驟二：調整「偏好設定」時，如果有助於更清晰查看影像，也可以改變影像背後的背景顏色。設定好後，按一下「確定」儲存變更。

步驟三：也可以將縮圖放大。在「圖層」面板的空白灰色部分按一下滑鼠右鍵，會出現一個功能表，選擇「大縮圖」即可。

步驟四：只顯示常用的面板。例如，如果經常使用「調整」、「圖層」和「歷史記錄」，只要顯示這四個面板就好。螢幕右上角的下拉式功能表也可以選擇預設集，剛開始先使用「基本功能」即可。

步驟五：並不是所有Photoshop提供的功能表項目都非顯示不可。若要選擇需要的項目，請前往「編輯」>「功能表」，然後按一下眼睛圖示以顯示或隱藏指定項目。

步驟六：建立或自訂自己的快速鍵，按一下「鍵盤快速鍵」標籤可加以編輯。選擇要更快速存取的功能表項目，然後輸入欲用來啟動它的鍵盤指令。

步驟七：依照自己需求設定好介面之後，記得儲存。請前往「視窗」>「工作區」>「新增工作區」，為工作區命名，同時也要核取儲存「鍵盤快速鍵」和「功能表」的方塊。

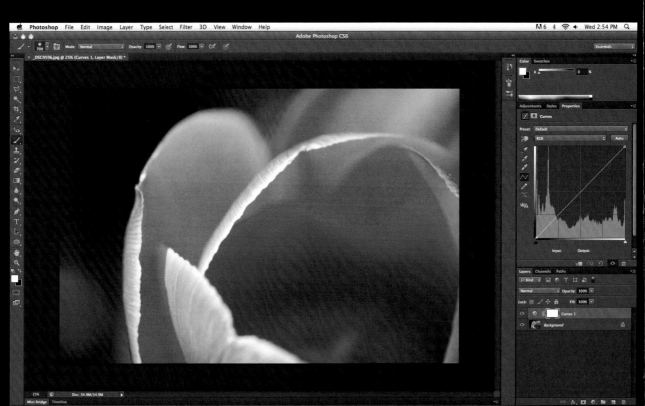

263 為電腦進行最佳化，使編輯效能達到最高

從磁碟機到顯示器，將電腦設定成高效能，是成功修片最重要的一環。如果正在比價選購，請注意下列事項：

合適的電腦可以讓相片編輯軟體如虎添翼。尋找處理能力高的電腦，也就是速度快（單位為GHz）、多處理器或多核心的系統。隨機存取記憶體（RAM）也很重要，因為那是Photoshop用來執行計算的主要部分。下回在處理大型影像時，查看一下左下角的「效率」，如果看到95%或更高的比率，表示軟體是在RAM中執行，這樣一切良好；如果掉到80%或以下，就要幫系統增加記憶體了。

顯示器或螢幕對於檢視影像也相當重要。螢幕的製造原理主要有兩種液晶螢幕技術，大部分的主流顯示器是扭轉向列型（TN）技術；較高階的顯示器則使用橫向電場效應（IPS）技術。使用TN技術的顯示器只能從正面觀看，任何斜向角度都會看到色彩破壞。IPS顯示器的觀看角度很廣，而且整個面板的色彩都比較一致且正確。為了提升色彩正確度，LED背光技術是一大關鍵。調整螢幕以獲得更正確的色彩和正確的最亮、最暗點平衡也很重要（使用螢幕調校套件和裝在螢幕上的校準裝置）。有些高階顯示器的色域消費級螢幕更廣，顏色校準好之後，維持的時間也較長。

264 保護相片資料

如果曾經經歷過電腦損毀，就應該知道資料有多麼脆弱。因此，與其只用一張大容量記憶卡，倒不如多張中容量記憶卡較保險。如此一來，即使其中一張損毀，也不會失去所有相片。有些相機具備兩個記憶卡插槽，這很方便，因為可以將相機設定為RAW檔影像存在其中一張記憶卡，JPEG影像存在另一張。

265 體驗數值滑桿的便利

除了自訂之外，Photoshop介面還有其他祕密，其中，數值滑桿是最酷的一個。當滑鼠移到數字方塊前面的文字，例如「圖層」面板的文字「不透明度」上面時，會看到指標變成一個指向手指，兩旁還有左右箭頭。按住滑鼠並向左或向右拖曳，就可以增加或減少不透明度，完全毋須用到下拉式功能表。特定工具的「選項列」中，幾乎所有數字選項都可以使用數值滑桿。

266 使用圖層進行高級編修

Photoshop的圖層是執行各種編輯修圖工作最重要的一環，同時還能讓原始影像保持原封不動。認識圖層，繼而就能了解所有影像處理程式的源頭。

圖層，基本上就是影像一層一層疊在一起，因此可以在編輯時不影響到原始影像。具有圖層功能的軟體都能在執行工作時保留原始影像的所有資料，因此，在進行一個接一個的編修時，相片不會喪失品質，這就稱為非破壞性工作流程。圖層可以想成透明幻燈片：你可以將任何數量的幻燈片堆疊在一起，每一層都可以增添資訊，創造出最終的影像組合。

如果使用許多圖層，可以將它們整理至資料夾中，使工作流程效率更高。也可以用顏色標示，以便快速找到每個圖層。比方說，這在處理臉部影像時特別有用，可以依據眼睛、嘴、頭髮等部位建立資料夾。如果編輯之後改變心意，只要簡單刪除有問題的圖層即可，不必從頭做起。

267 深入了解圖層

在Photoshop中開啟影像時，該影像會自動變成名為「背景圖層」的鎖定圖層。接著可以在它上面增加各種圖層，包括「文字圖層」、「向量形狀圖層」和「調整圖層」。當複製另一張影像並貼入（或拖放）檔案時，該影像會自動顯示在新圖層中。也可以新增空圖層，用來建立形狀、修圖，及增加背景填色以製作相片邊框。進行任何大幅修改時，請在複製圖層中執行，如此可藉由減少或增加不透明度，來降低或增強其效果。

「調整圖層」的用途完全不同，這種圖層中沒有影像，位置擺在一般圖層最上方，其效果會影響所有圖層，因此可以微調曝光、對比和色彩。若要建立「調整圖層」，請至「圖層」>「新增調整圖層」，然後選擇需要的類型。如果希望「調整圖層」只影響底下的那一個圖層，按住

268 熟練選取技巧

Photoshop的選取工具，例如「選框」、「套索」、「快速選取」和「筆形」，可用來對影像進行局部調整。此外還有「筆刷」，可在使用「快速遮色片」模式時，用來描繪選取範圍。選取區域的外框會顯示為移動的虛線。使用「筆形」工具時，必須將路徑轉換為選取區域才行，方法是按住Ctrl（Mac電腦為Command）並點一下路徑的縮圖。

選取和遮色片（請參閱＃269）這兩個功能是互相牽動的，通常是先選取某區域，然後將它轉變成遮色片。例如，要改變牆壁顏色，就先選取牆壁，然後在遮色片上使用該選取區域，如此「色相／飽和度調整圖層」就只會影響牆壁。細修選取區域可以製作更精確的遮色片。不僅不會留下舊的顏色，而且新的顏色也很自然。

Alt鍵（Mac電腦為Option鍵）並按一下兩個圖層之間的橫線（指標會顯示為兩個重疊圓圈的圖示），就可以將兩個圖層連結在一起。當兩個圖層連結在一起時，上面圖層會顯示一個直角向下箭頭，指向它所連結的圖層。

269 製作遮色片更方便控制編修

編輯相片還有更強的工具，就是使用遮色片。遮色片用來定義特定圖層中哪些看得到，哪些隱藏，而且可以套用到各種類型的圖層。這樣便可以編輯影像的指定部分，而且不會影響其他部分。

　　遮色片有兩種：圖層和向量圖。圖層遮色片會儲存為Alpha色版（可供載入及儲存選取區域），而向量圖遮色片則是筆形工具路徑。只要新增「調整圖層」時，預設會新增圖層遮色片。如果試圖在同一個圖層中新增另一個遮色片，新的遮色片會自動變成向量圖遮色片。遮色片是黑白的。如果怕混淆，記住以下口訣：白的顯露，黑的隱藏。

　　一般而言，圖層遮色片用來指定影像中要套用調整的範圍。假設你正在編輯上圖的天際線影像；拍攝時，天空的曝光很理想，但是地面有點暗。如果使用「曝光調整圖層」加亮地面，天空和尖塔就會曝光過度。因此應該在「曝光圖層」中加一個由黑轉白的水平漸層遮色片，在加亮地面和建築物細節時，讓天空保持原封不動。

270 圖層加倍

如果在Photoshop中建立「調整圖層」以改變影像的亮度或對比度，卻發現其效果不夠，可以使用鍵盤快捷鍵將圖層加倍。先選取圖層，然後按住Ctrl（Mac電腦為Command）+ J。原始影像（左圖）曝光過度，而且「調整圖層」加深效果不夠，因此攝影師複製圖層，達成改善影像的目標（右圖）。如果圖層加倍之後，效果太過頭，可以將新圖層的不透明度降低，直到效果理想為止。

修圖前　　　　　　　　　　修圖後

小祕訣

271 解除鎖定背景圖層

如果需要解除鎖定「背景圖層」，在「背景圖層」文字上按兩下滑鼠並改變它的名稱。然後就可以調整它的不透明度和上下移動，就跟其他圖層一樣。

272 模擬減光鏡效果

風景攝影師需要仰賴分割減光鏡協助解決天空明亮而地面黑暗的狀況。他們將減光鏡的黑暗部分對準天空部分，就可以針對地面曝光，從而拍出曝光理想相片。如果拍照時沒有減光鏡，可以事後用軟體模擬。作法如下：在Adobe Camera Raw中處理相片兩次，一次處理天空，一次處理地面，然後在Photoshop中組合。

先在Bridge中瀏覽至你的相片，並在ACR中開啟。調整色彩、對比和鏡頭校正。然後針對天空曝光，即使這個動作會使地面太暗也照做。接著按一下左下角的「儲存影像」，在對話塊中，將檔案重新命名為「天空」並儲存為TIFF格式。然後，再此調整曝光，讓地面變亮，按一下「儲存影像」並命名為「地面」。最後按一下「完成」返回Bridge。

選取上述兩個TIFF檔，並前往「工具」>「Photoshop」>「將檔案載入Photoshop圖層」，這樣會自動將影像放在同一個檔案內。請確定天空圖層在上方，然後新增圖層遮色片。以水平方式新增漸層到圖層遮色片，顏色為白色至黑色，如此會隱藏地面，只顯示天空。新增漸層時，如果第一次沒做好，沒關係，因為漸層功能每次都會自行重設，因此只要重做漸層就好，直到位置對了為止。

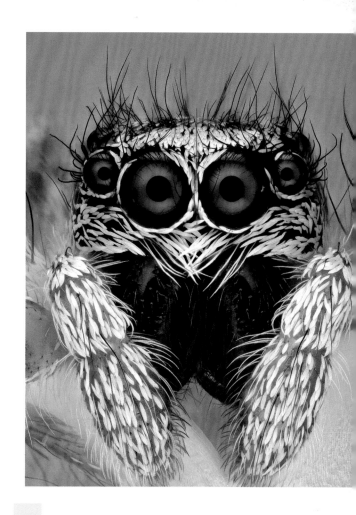

273

堆疊圖層以
加強微距相片

即使是最精良的微距鏡頭（請參閱#118）仍有先天限制，放大倍率愈高，最終影像的景深（DOF）愈淺。就算使用f/22或f/32的小光圈，有時仍無法將微小主體整個含括到景深中，因此勢必會喪失一些細節。不過近幾年來，軟體已經能夠兼負起救援任務，使用的是一種稱為「微距堆疊」的驚人先進技術。這個簡單的技術是對同一個主體拍多張相片，同時每一張的焦點會些微移動，接著將這些對焦點堆疊起來，製作出從前到後都清晰的單一影像。有些系統（例如StackShot）會自動完成依序拍攝合焦相片的程序，不過許多微距攝影師還是比較喜歡自己動手拍。在拍好相片之後，可以使用Zerene Stacker或Photoshop加以組合。在Bridge中選取要堆疊的影像，然後前往「工具」>「Photoshop」>「將檔案載入Photoshop圖層」，進入Photoshop之後，前往「編輯」>「自動混合圖層」。

274

試試 Touch
在手機上編輯相片

手機拍照祕訣

Photoshop Touch可讓你在iPhone和Android手機上使用圖層、色階和曲線。儘管影像大小有限制，不過它可以為之後要拍的相片「擬草圖」，也有幾種效果可在拍照時套用，這些功能都非常實用。它的介面和Photoshop不一樣，工具會出現又消失；圖示取代了功能表項目。若要試用這個應用程式，可以試試調整「曲線」（請參閱#290）。在首頁畫面中，先點選「新增影像」圖示，再點選「新增」開始編輯。按一下「圖層」面板的加號，並從「選項」功能表選擇「複製圖層」。接著點選「調整」功能表，選擇「曲線」並調整曲線——點擊以增加節點，並且把這些節點向上或向下拖曳。最後按一下「套用」，便可編修相片。

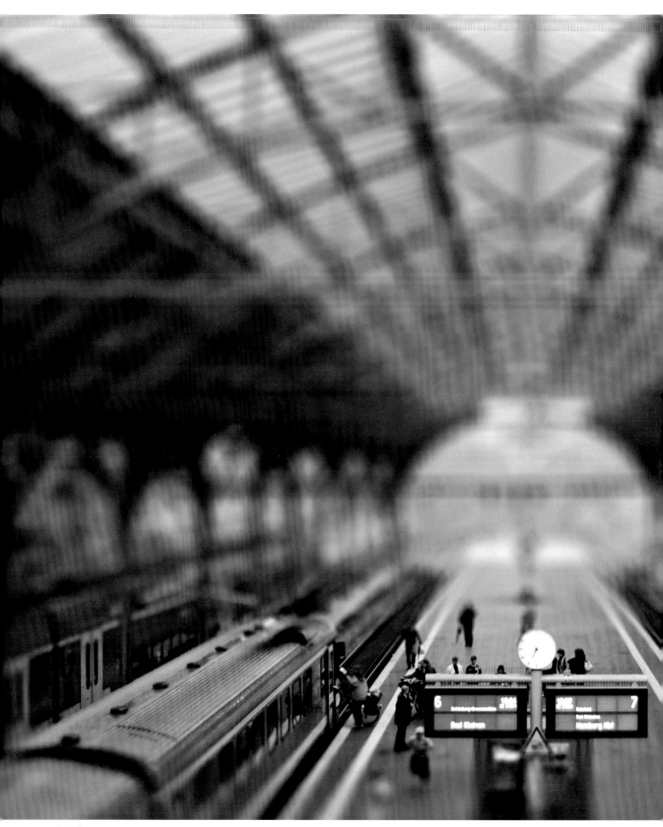

修圖後

「275」模擬移軸鏡頭效果

有時候我們會與拍攝移軸影像的大好機會擦身而過，因為移軸鏡頭沒帶在身上。沒關係，先拍一張普通的相片，事後再用Adobe Photoshop 6把它轉成移軸效果極可。

　　首先至「濾鏡」面板，依序選取「模糊」>「傾斜位移」。接著會有四條橫線出現在影像上：兩條實線代表模糊影像與清晰影像之間的界線，兩條虛線則代表最模糊和最清晰之間的模糊過渡地帶。這些直線都可以拖曳，以控制模糊區域的大小，如果喜歡垂直方向的變形，也可以旋轉直線。

　　而轉動實線中央的小白點即可調整模糊的角度。此外，可以按住並拖曳調整環，增加或減少影像的模糊量，直到達到所需效果為止。轉眼間，後製移軸效果輕鬆完成。

修圖前

背景故事

我在芝加哥自家附近的公園裡散步，看到陰鬱的灰色天空倒映在水中，周圍有翠綠的矮樹，兩者的強烈對比深深吸引了我。等我在電腦上查看相片時，我注意到水中的樹木倒影。為了創造出隱約不明的水平線，我決定把相片上下顛倒。

——亞歷山大・佩特科夫（Alexander Petkov）

276 旋轉相片

在Photoshop、手機應用程式和其他程式中都有旋轉功能，可以輕而易舉地將相片轉成水平或垂直，還可以把影像以順時鐘或逆時鐘方向旋轉到喜歡的傾斜角度。

旋轉功能不僅可以修正不好看的歪斜相片，也是一個極有創意的好工具。使用它，平淡無奇的相片也會變成令人驚豔、有趣或怪異的藝術作品。例如上圖只是簡單地上下顛倒影像而已。你甚至可以倒轉地心引力，把落入湖中的雨滴翻轉成向上飛奔的超現實畫面。

278 清除背景

即使是最美的相片，也可能毀於令人分心的背景。拍照時，可以用大光圈使遠處的雜亂背景失焦而模糊不清，或用閃光燈照亮前景主體並設定會使混亂背景變暗的曝光值。不過，如果沒有預見到這些狀況，可以使用Photoshop修飾相片。

圖中這張地下鐵金屬長椅反射出豐富飽和的光線，充滿活力又具反差效果。拍攝這張相片的攝影師在構圖時，希望強調明亮奪目的光線反射。但事後他發現，相片右半邊拍到了一排不好看的店面，因此他將右半邊影像裁切掉，用左半邊的鏡射影像取代。這麼一來，會分散視線的商店就不見了，而且這張最終成品的左右對稱構圖中有一個色彩鮮亮的漩渦，充分襯托了向後延伸的長椅橫木線條和光線。

277 超級復原功能

要復原Photoshop錯誤，按下Ctrl＋Z。若要復原到更早的步驟，前往「步驟記錄」並按下最後一個正確步驟。「步驟記錄」預設會儲存20個步驟，如果要儲存更多步驟，前往「偏好設定」>「效能」，最多可設定儲存1000個步驟。

279 運用裁切改善相片

裁切是一個簡單但效果強大的技術。將相片中不理想的部分去除，可以強調或淡化特定元素、加強或重新安排構圖，或集中突顯從遠處拍攝的主體。但請記住，如果裁切幅度很大，可能要加以銳利化或減少雜訊，影像才會清晰。

在Photoshop中，按下C或選取「裁切」圖示即可使用「裁切」工具。此工具的功能很多，而且符合直覺；最好在RAW檔中使用，因為此格式的影像資料最豐富，不易失真。「裁切」功能表有預設的長寬比例（例如基本的正方形），也有「未強制」的比例，可以自由裁切。選擇裁切並按下Enter之後，刪除的部分會變成灰色；如果變灰還是會干擾判斷，可以到「齒輪」圖示功能表調暗它。

若要在裁切畫面中重新調整影像位置，只要按住影像就可以移動。按住裁切框四角和四邊的「控點」可以重新調整裁切框大小。也可以使用「拉直」按鈕拉直沒對齊的相片，只要在影像上畫一條水平線或垂直線並按下Enter，Photoshop就會根據該直線重新調整相片的角度。在Photoshop最新版本中，有一項很重要的改進是「刪除裁切的像素」核取方塊，只要選取就可以永久刪除被裁掉的部分；如果要保留，取消選取即可（再按一次「裁切」工具就可以復原整張原始相片）。

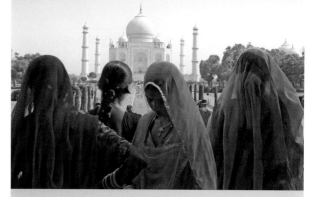

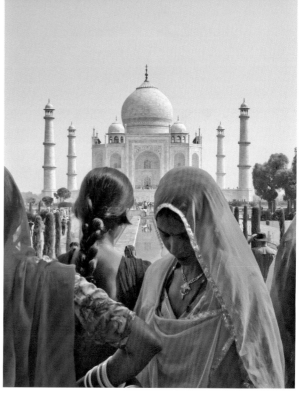

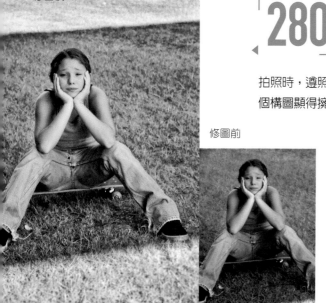

修圖後

修圖前

280 挽救裁切過頭的相片

拍照時，遵照原則將畫面中會分散注意力的部分裁掉，事後卻發現整個構圖顯得擁擠、窒息。如果相片中有一點留白，可以讓觀看者有一些呼吸空間、平衡構圖和強調主體的效果。

使用Photoshop，打開原始、未裁切的檔案。加大版面尺寸，然後使用「內容感知填色」在主體四周增加額外空間。接著稍微調整一下主體，使用「曲線」或「色相」>「飽和度調整圖層」改變色彩和增加立體感。

281

在相片中增加旋轉效果

拍一張平凡無奇的相片，然後用Photoshop把它扭成漩渦；Photoshop具有以中心點為基準旋轉影像的功能。選擇一張有動態透視的影像，獲得的效果會很搶眼，例如隧道、鮮豔花朵、風景或建築物，都是旋轉變成迷幻作品的理想主體。

　　首先，選擇一張有強烈圖畫線條和對比色的影像，這些特性會賦予影像結構，因此除了套用扭曲變形之外，要保持影像清晰銳利。接著，前往「濾鏡」>「扭曲」>「扭轉效果」。別把相片扭轉得面目全非，只要轉到需要的視覺效果就好，切勿將畫面或主體變成毫無特色的模糊（請注意：「扭轉效果」工具只能在8位元模式執行，如果選擇轉換成16位元的RAW檔，要先降為8位元，才能使用這個工具）。

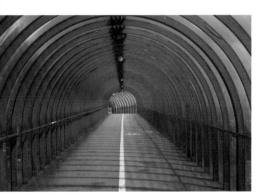

282

拍立得刮畫藝術

更進一步改造又重新流行起來的拍立得相片。用鈍頭的東西輕輕刮擦，像是畫筆沒有筆毛的那一頭。在拍立得相片上施加壓力時，會將化學感光乳膠刮掉，改變影像外觀。把影像中的物體輪廓加粗會創造卡通效果，如右邊的拍立得相片所示；另外還可以增添形狀、畫些圖案或是把某些內容刮掉。

■ 拍立得相片顯影完成幾分鐘後，再開始繪製或刮擦。

■ 盡情試驗！隨心所欲地在影像上揮灑創意，可嘗試抽象圖形。

■ 也可以剝開拍立得相片的紙層（黑色背面和白色表面），直接刮掉感光乳膠。

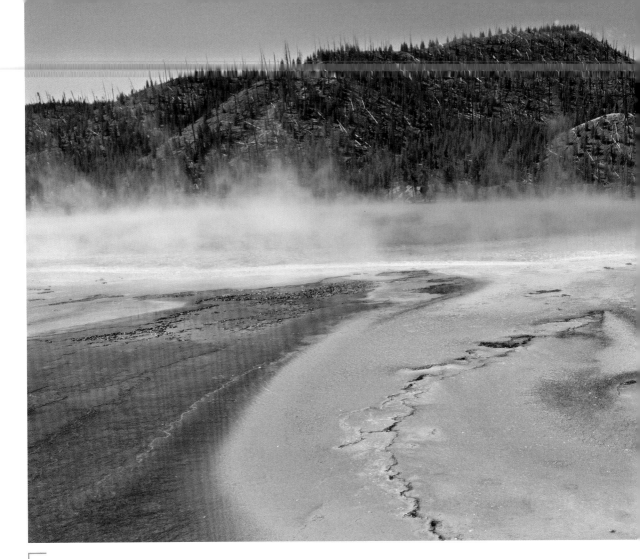

283 用 RAW 檔修圖

RAW檔是末加工的原始素材,用途強大。但JPEG檔不一樣,這種格式的檔案已加工過了(亦即感光資料在相機內已被大幅度處理過)。而RAW檔中含有大量原始純粹的資料,可供編輯影像的操作之用。RAW檔對攝影工作很有價值,因為可以完全控制影像處理的全部參數。以下是處理RAW檔時的基本原則。

步驟一:Adobe Lightroom 4和Adobe Camera Raw裡的全新RAW檔轉換工具稱為Process Version 2012。如果你用較早的版本轉換影像,「開發」模式中就會顯現驚嘆號圖示,按一下驚嘆號圖示可更新為目前版本,但請記住,此動作可能會改變影像外觀。因此在更新之前,最好先建立原始檔的「虛擬副本」。

步驟二:開始轉換或調整之前,先在「基本」面板中向下捲動至「鏡頭校正」,勾選「啓動描述檔校正」核取方塊。如果你的鏡頭擁有Adobe所製作的設定檔,或者你已新增自己的設定檔,請使用該設定檔。如果沒有,則使用「手動」校正(最好在進行任何基本調整之前,先執行這個動作,因為「鏡頭校正」會改變影像外觀,尤其是暗角去除功能)。

步驟三:回到「基本」面板,調整「曝光度」滑桿(此滑桿的單位是光圈數,與其他滑桿單位不同)。在先前版本中,「曝光度」會造成白點,但現在只會作用在中間色調,而且不會減少亮部。在調整任何滑桿時,色階分布圖中顯示為亮部的部分就是受影響的色調。調整完成後,接著使用「對比」滑

桿調整到適當的對比。

步驟四：向右調整「陰影」滑桿，恢復太暗部分的細節，向左調整「亮部」滑桿，還原過亮部分的細節。調整「白色」和「黑色」可控制亮部和陰影剪裁。

步驟五：在「外觀」區段，移動「清晰度」滑桿可增加對比和中間色調的清晰度（往右一路拉到100會形成HDR的效果，不過這樣反而不清晰了）。使用「清晰度」可增加影像力道，「鮮豔度」則可加強色彩。

步驟六：如果所做的改變造成雜訊，請前往「細節」標籤，視需要增加雜色減少的量。使用「調整筆刷」進行局部的雜訊移除。最後，在「鏡頭校正」標籤中，勾選移除色差的核取方塊。

284 使用 RAW 檔的時機

當你的記憶卡快滿了，或是不打算印出相片時，JPEG就是最佳選擇。不過JPEG有其限制。這種格式的照片會在按下快門的那一刻就被壓縮，因此有些設定是無法修改的。像是假使白平衡設定錯誤，之後想要修正色調將會困難重重。以下是其他使用RAW檔的最佳時機：

☐ **希望呈現陰影中的細節。**RAW 檔會比 JPEG 檔多捕捉兩格動態範圍，因此在 JPEG 檔中可能呈現全黑的陰影細節，會在 RAW 檔中保留下來。

☐ **希望拍完後再修正白平衡。**用 RAW 檔拍照就不需要設定相機的白平衡，可以在轉換 RAW 檔時再視喜好調整。按一下預設集（例如「日光」或「鎢絲燈」），並視需要自訂色調。

☐ **需要多次開啟檔案。**RAW 檔轉存程式會建立影像，而且不會影響原始的 RAW 檔，因此可以重複開啟RAW 檔嘗試新作法。它就像底片一樣，一個原始檔可以創造出無限多種可能性。

☐ **不想大費周章使用 Photoshop。**RAW 檔轉存程式可控制曝光度、對比、色彩平衡和飽和度。有些還可以銳利化和減少雜訊。也許你就只需要這些功能而已。

285 挑選 RAW 檔專用程式

大多數相機都提供同時拍攝RAW＋PEG檔的功能，如果希望在拍照之後立刻分享到線上，這是個很棒的作法，不過，記憶卡和磁碟空間也會迅速耗盡。大部分獨鍾RAW檔的人會使用僅供RAW檔專用的程式，例如Apple Aperture或Adobe Lightroom，以便快速將RAW檔處理成JPEG。

在猶他州拍攝阿納薩齊懸崖遺址時，我相信我拍一張相片無法塞進所有色調。我決定犧牲陰影細節，保留亮部，因為亮部呈現出最有趣的石造建築細節。因此在色階分布圖上，我加強右側亮部，但避免造成亮部剪裁。整個影像顯得非常亮，但也呈現出最多的細節。接著我在 Photoshop 上調整亮部和陰影。

——蓋・托爾（Guy Tal）

286

以數位方式
加亮及加深

若要透過數位處理方式調整陰影和亮部，可以使用與Photoshop一樣高功能的可靠暗房產品。「加亮」工具可加亮陰影部分，「加深」工具則可使較亮的點變暗。針對這張相片，攝影師蓋・托爾選擇「加亮」工具在影像上半部增加一些亮度，然後使用「加深」工具加深下半部的顏色。Photoshop的「加亮」和「加深」如果用在背景影像圖層，會永久改變像素，因此托爾是在背景拷貝圖層中進行修圖，並且使用「柔光」混合模式達到微妙精細的效果。

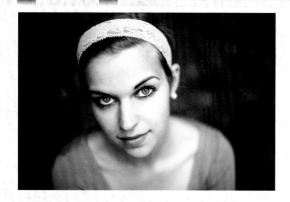

287 將影像轉成黑白

創造優異黑白相片的祕訣是：先拍攝出色的彩色相片，相片中豐富的色調資訊用來協助選擇哪些色彩應該明亮，哪些應該陰暗。然後遵循以下祕訣：

☐ **調整色調範圍。** 在去除彩色影像的顏色之前，先確認其中含有真正的黑色和白色。確認方法是在 Photoshop 中建立一個「色階調整圖層」，然後將白色三角形向內拖曳直到碰到色階分布圖的開端，再針對黑色三角形重複一樣的動作。若有必要，向左或向右拖曳中間三角形，以加亮或加深中間色調。

☐ **使用黑白工具。** 在 Photoshop 中，按一下「調整」面板中的「黑白」按鈕，接著按一下「自動」按鈕。抓住手形工具，把它置入影像中，向右拖曳可將指到的色調加亮，向左則加深。

☐ **嘗試濾鏡和預設集。** 在 Photoshop 中使用「黑白」工具的下拉式選單，試驗各種樣貌。如果使用「高對比藍色濾鏡」，會形成粗糙、髒污的效果。紅色濾鏡可用來柔化肌膚色調，如果效果太過頭，可將「紅色」滑桿向左移。

☐ **增加顆粒感。** 比起 Photoshop，Adobe Camera Raw（ACR）增加模擬底片粒狀效果的方法更精密。先將檔案儲存為未壓縮的 TIFF 檔，並關閉檔案。連按兩下畫面下方的「Mini Bridge」面板，瀏覽到剛才儲存的 TIFF 檔，以滑鼠右鍵按一下縮圖，然後選取「開啟方式」>「Camera Raw」，接著選擇「效果」標籤，並放大至 50%。當移動「總量」滑桿向右以增加粒狀效果時，「大小」和「粗糙度」會自動跟著改變。這些預設值可增添精細的紋理，不過也可以自行移動這三個滑桿，讓相片的顆粒感更明顯。

☐ **分割色調。** ACR 的「分割色調」工具會在亮部和陰影增加一點色彩加以區分。典型的分割色調會顯示暖色調的亮部和冷色調的陰影。若要建立這樣的影像，按一下「分割色調」標籤，針對「亮部」選擇暖色的黃橘色相，「陰影」選擇冷色的藍色相，然後再分別慢慢增加飽和度。

288 使用 EFEX 製作黑白相片

數位暗房提供許多將彩色相片轉成黑白的方法。雖然沒有哪一個方法是所有影像皆適用，不過 Photoshop其中一個增效模組，Nik的Silver Efex 軟體大多時候都能完美達到目的。此軟體有20種預設集樣式，包括「高度結構化」、「高對比紅色濾鏡」和「深褐色」，這些都很適合用在風景照。也可以使用亮度、對比和結構滑桿控制項來自定這些預設集，或者使用色彩濾鏡改變影像色調（就像拍攝黑白底片時使用鏡頭濾鏡一樣）。使用綠色濾鏡可以加亮葉子顏色，紅色濾鏡可以加深藍色天空。Efex也可以套用模擬黑白底片外觀的效果。

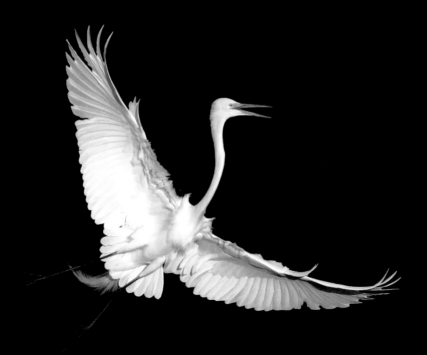

289 將背景褪成黑色

將背景顏色變深可突顯主體，成為構圖的閃亮焦點。在Adobe　Photoshop中，可以透過「亮度/對比」輕易做到這個效果；正如攝影師對這幅漂亮的白鷺相片所做的一樣。如果在拍攝時，能夠讓主體保持明亮並使背景後退，之後使用軟體執行後製處理時的效果最棒。

步驟一：按一下鍵盤上的W鍵，使用「快速選取工具」選取主體。然後開始在主體上慢慢點選，直到差不多都選到為止。這第一步工作也許只能做到粗略選取。

步驟二：放大主體的輪廓邊緣，繼續仔細選取。在「快速選取工具」中，按住Alt（Mac電腦為Option）鍵可以從選取中減去。現在點選要從選取範圍中去除的部分。若要使筆刷小一點，按一下鍵盤上的左方括弧（[）；若要加大筆刷，則按一下右方括弧（]）。盡可能將主體所有的像素都選到。就本頁這張相片而言，最難選取的部分是白鷺的腳和纖細的羽毛。

步驟三：完成選取之後，前往「選取」＞「反轉」，使選取範圍從主體變成背景。然後按一下「調整」面板上的「亮度/對比」，建立一個「亮度/對比調整圖層」。這個動作會根據選取範圍建立一個遮色片，使接下來的所有調整都只套用到背景。接著，調低「亮度」變暗，加高「對比」，直到背景變成黑色為止。

步驟四：到此，可以立即看出選取範圍中哪部分選得很好，哪部分選得不理想。在黑色背景襯托下，原始背景的任何色彩會顯得很假。要修正這個情況，以滑鼠右鍵按一下「背景圖層」繃選擇「複製圖層」，然後按一下O啟動「海綿工具」。在「選項」列中，選擇以下模式：「去色」，「流量：100%」。放大影像，使用大型筆刷，刷掉任何不好看的顏色。

步驟五：雖然消除雜色很有用，但卻無法去除柔和細節（例如羽毛）旁邊的生硬邊緣。請再按一次遮色片，按一下B啟動「筆刷工具」。在「選項」工具列中，將「不透明」設為50%。將前景設為黑色（依序按下鍵盤上的D和X即可），接著點選微小區域，使它們恢復顏色。如果點選範圍太大，只要按一下X切換成以黑色點選，再次點選剛才選錯的範圍即可修正錯誤。

「曲線」工具是Photoshop最強大、功能最多的工具。此工具可以在需要的地方增加對比、亮度或加深影像，還可以修正顏色。「曲線」只是影像色調的圖表，就像色調分布圖一樣，最暗的色調位於左側，最亮的在右側。當檢視RGB影像時，會看到曲線起點在左下角，直直延伸到對角的右上角。在線上增加節點並上下移動，就會改變影像色彩。

幸好，「曲線」工具只是解釋起來很困難，使用起來卻相當容易。因此，讓解釋簡單一點，以下是一些最常使用的曲線及其效果的詳細說明。盡情在自己的相片上試試看這個創意十足的工具吧。

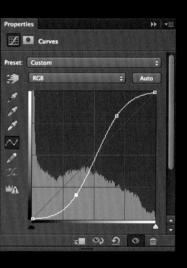

增加對比。在曲線後方的是色調分布圖，如果色調分布圖沒有碰到圖表邊緣，將黑色和白色小三角形往內移到色調分布圖邊緣，就可以增加對比。這個動作也會使曲線變陡。請注意，只有當色調分布圖沒有碰到圖表邊緣時，才使用這個方法。如果在色調分布圖很理想的影像上使用，將會導致亮部和陰影剪裁。

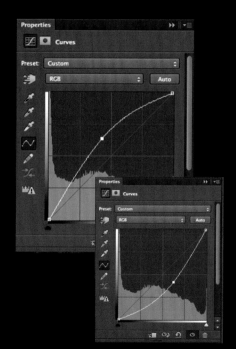

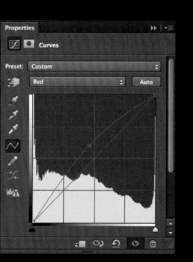

固定顏色。曲線可用來改變影像色彩。從下拉式功能表中選擇紅色、綠色或藍色，可以增加或減少想更動的顏色，接著還可以處理色彩曲線。如果想讓影像色調變暖，就將藍色曲線向下拉，可讓影像的黃色增加。要加強影像的洋紅色，將綠色向下拉即可。若要增加青色，就把紅色向下拉。

加亮色彩。如果影像太暗，可以使用「曲線」加亮。此處是比較誇大的範例：按住曲線中點向上提，整個影像會變亮。用「曲線」工具加亮的好處是，最暗點和最亮點不會改變，因此不會造成亮部或陰影剪裁。

加深色彩。要加深影像色彩，只要執行與加亮相反的動作即可，也就是按住曲線中點向下拉。

292 調整剪影的對比

剪影和陰影是很棒的圖形元素，不過這類深色元素太黑了，有時候為了呈現相片的細部，必須稍微修正一下。以下面這張街景為例，要在幾乎黑白的相片中，照亮粗糙的紋理和輪廓鮮明的人形，請至Adobe Camera Raw的「HSL/灰階」標籤，按一下方塊轉換為「灰階」；下方的滑桿選項會自動改變。選擇適當的滑桿向右拉以加亮影像，然後調整「陰影」滑桿以顯露更多細節，並使用「清晰度」功能調整中間色調的對比。

291 獲得完美對比

使用「曲線」工具時，第一步是要設定正確的對比；也就是先調整圖形左側以控制陰暗色調，調整右側控制亮部色調。將左側的曲線向下拉，會加深陰暗色調；將右側曲線向上提，則明亮色調會更亮。使用「曲線」工具時，最後的形狀往往看起來會像S形。

步驟一：按一下「調整」面板的「曲線」按鈕，新增「曲線調整圖層」。現在，根據色階分布圖來增加對比。把黑色箭頭向右拉，直到它對齊色階分布圖左半邊隆起處的起點，這樣可確保相片最深的色調就是真正的黑色。再將白色箭頭向左拉，直到對齊色階分布圖右半邊隆起處的起點，這樣最亮的色調就會接近真正的白色。

步驟二：由於上圖的花粉是對焦點，因此要用它來當作對比調整效果的判斷依據。放大，按一下「曲線」對話方塊左上角的指標手指，再按一下影像中的亮點，然後向上拖曳。影像會根據所選的色調加亮，而且曲線上會標出調整色調所在位置的點。

步驟三：在陰影區域按一下並向下拖曳，直到暗色調符合你的期待。

步驟四：縮小影像，按一下在曲線上新增的點，向上或向下拖曳以調整影像。如果亮部和暗部都很理想，但中間色調太亮，就要針對曲線中央進行修圖。直接在曲線上按一下，新增一個點，向上拖曳，直到中間色調的亮度符合需求。

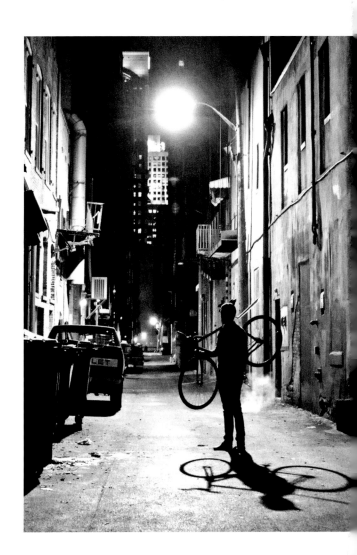

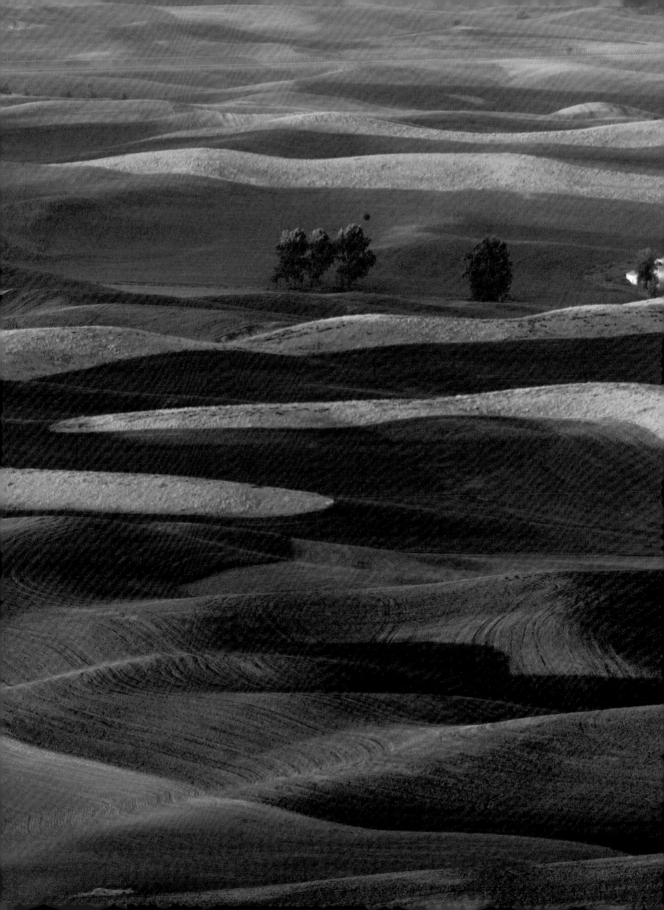

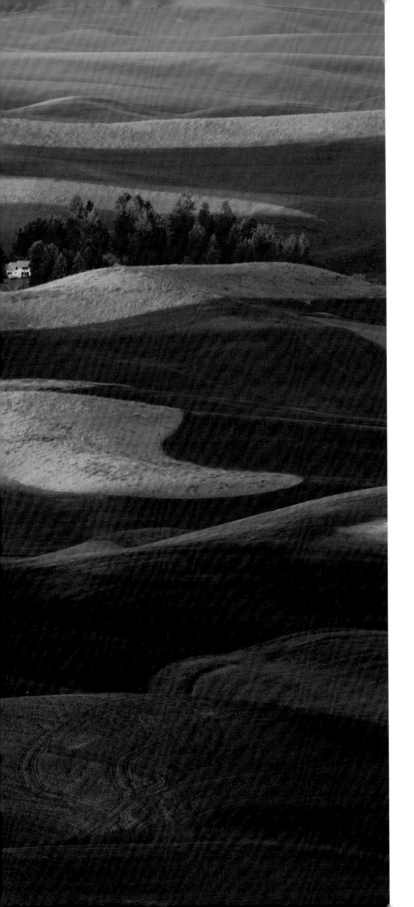

293 使用色階修圖

Photoshop的「色階」是以色階分布圖為基礎的修正工具，可大幅修正醜陋的顏色，並增添自然對比，是一個功能很強的工具。以下是使用方法：

步驟一：首先，按一下「調整」面板的「臨界值」按鈕，用「臨界值調整圖層」找到影像的最暗點和最亮點。

步驟二：此時影像會變成黑白，在右側的色階分布圖上，將灰色小箭頭向右拉，直到整張圖只剩下一點點白色為止，那就是最亮點。按住工具列上的「滴管」工具並從彈 式功能表中選擇「顏色取樣器」工具。放大最亮點，用「顏色取樣器」按一下最亮點，上面會出現一個標示1的取樣器目標。若要找到最暗點，就把「臨界值調整圖層」中的白色箭頭向左拖曳，直到剩下一點點黑色為止。放大並用「顏色取樣器」按一下黑色，會出現取樣器目標2。

步驟三：刪除「臨界值調整圖層」，新增「色階調整圖層」。選擇白色滴管，按一下Caps Lock鍵，將游標改成十字游標，並對準取樣器目標1，按一下，最亮點（和整張相片）會變亮。按一下黑色滴管，然後按一下取樣器目標2。為達到更理想的對比，「色階」會重設色調，並清除黑色以中和色彩。

294 使用曲線修圖

若要使用「曲線」修正對比或色相，請使用「臨界值調整圖層」標示出最暗點和最亮點，接著只要用「曲線」對話方塊中的黑色和白色滴管即可編輯。

295 用模糊效果柔化相片

Photoshop全新的「模糊收藏館」提供三種先進的影像模糊工具，可將相片修成印象派作品。「景色模糊」可使整張相片模糊，「傾斜位移」可針對目標產生移軸鏡的模糊效果（請參閱 #113），而「光圈模糊」則可模擬Lensbaby鏡頭的效果，保留選取區域的銳利，同時模糊其他部分。此功能可調整銳利範圍的大小、形狀和邊緣，以及銳利程度。試試在典型花朵相片（例如這幾張櫻花相片）上使用「光圈模糊」。

簡單 ■■■■■■■■■■■■ 複雜

步驟一：複製背景圖層（保留一張未經編修的原始相片在它的圖層上，永遠是明智之舉）。然後前往「濾鏡」>「模糊」，並從子選單選擇「光圈模糊」。

步驟二：接著，影像上會出現一個表示銳利度的圓圈，按住圓心可將它拖曳到影像中要保持銳利的地方。若要調整模糊程度，移動工具列中的滑桿，或是轉動「浮動模糊」工具中心的圓形滑桿。進行調整時，畫面上會顯示模糊程度。

步驟三：要調整銳利區域的大小和形狀，就按住並拖曳外圈任何一處以放大或縮小圓圈。圓圈上有兩種控點，一種可以用來控制銳利區域大小，或旋轉方向；圓圈上的另一種方形小點可將圓形銳利區域調成方形。在圓圈內部還有四個控點，用來標誌銳利區與模糊區之間的過渡地帶，向內拉可使過渡地帶的變化趨於平緩，向外拉則會形成較銳利的邊緣。

步驟四：增加其他銳利區域。按一下要保持清晰的地方，調整大小和形狀，視需要在影像上增加多個對焦點，繼續執行相同動作。若要移除對焦點，只要按一下該點並按Delete鍵即可。如果影像上的多個圓圈和控點會影響視線，按住Ctrl（Mac電腦為Command）＋H可使它們消失，以便清楚檢視相片。

步驟五：如果影像上多個銳利區域的銳利程度都相同，看起來可能會怪怪的。點一下以選取某個對焦區域，然後使用「選項」列的「焦點」滑桿調低銳利度。對其他區域也執行同樣的動作，直到影像看起來平滑且均衡，然後按一下「確定」。如果要儲存遮色片以便進一步修改，按一下畫面上方的「儲存遮色片到色版」方塊。

296 用單一顏色
取代怪異顏色

快速拍到的畫面很難面面俱到。例如，在滂陀大雨中用傻瓜相機透過汽車擋風玻璃拍到的一張相片。雖然相片的氛圍多了一種陰鬱的感覺，但是顏色看起來怪怪的。這個瑕疵可以用Photoshop「調整圖層」的「黑白」工具輕易修正。接著，把「填色調整圖層」設為「柔光」混合模式，以硒色調為相片復原一些顏色。把圖層的不透明度調回到25%，避免顏色變成一片紫色迷霧。

298 使用灰階
修正顏色

如果彩色影像中的顏色看起來渾濁，就把它轉成單色。首先，用RAW檔直接轉成單色，確保影像細節保留下來。然後，使用Photoshop增效模組Nik Silver Efex Pro2中的Full Dynamic Harsh預設集，把影像轉為黑白。接著修改預設集的效果，針對天空和地面區域使用不同的控點，這樣可加深後者的顏色並降低對比。最後，試著增添非常輕微的硒色調，賦予整張相片些許顏色。

299 恢復部分
原始色彩

除了把彩色相片整個轉成黑白之外，也可以考慮降低所有色彩的飽和度，直到呈現微微的淡彩色調。首先，使用全彩相片，建立一個「黑白調整圖層」，並移動滑桿直到色彩轉換讓你滿意為止。接著降低「黑白調整圖層」的不透明度以恢復一抹原始影像的色彩。

297 使用遮色片
修圖

本書所說明的所有色彩調整方法，如果與遮色片的使用結合，將可獲得細緻的效果。按一下某圖層或「調整圖層」加以選取，然後按一下「圖層」面板底部的遮色片圖示，新增圖層遮色片。在選取遮色片的狀態下，使用柔邊黑色筆刷在影像上描繪，可選擇性地隱藏先前已套用的色調效果，而白色筆刷則可恢復該效果。也可以視需要改變筆刷的不透明度。

「301」 使用「色相/飽和度」選擇性增加灰階

黑白相片很美，但有時添加一點色彩會更迷人。在過去，底片攝影師會藉由選擇相紙（例如銀明膠相片）來增添色彩，或透過沖印程序，例如用白金沖印法或青版沖印法來取得暖色調或冷色調相片，也有人選擇手動增加顏色。如今，在黑白數位影像上增加顏色的方法多不勝數。在Photoshop中，增添顏色相當簡單：製作一個「色相/飽和度調整圖層」，將混合模式設為「顏色」。勾選「上色」方塊，使用「色相」滑桿選擇要增添的顏色。若要調整濃度，請移動「飽和度」滑桿（不要管「明亮」滑桿）。這個方法會讓整張相片的色彩很均勻，算是Photoshop最強的修色方法。

「300」 手動增添色彩

手動修圖可以選用任何一種色調去加強影像的任何一塊區域。先製作一個全新的空白圖層，將混合模式設為「顏色」。選擇柔邊筆刷，點兩下工具列中的前景顏色，選取想要的色調。接著在相片上想要上色的地方描繪。如果顏色太濃，可以降低筆刷（不是圖層）的不透明度，以控制色相的效果。如果發現塗了太多顏色，就用「橡皮擦」工具（任意不透明度）加以減少或消除。

「302」 用曲線分離色調

想套用兩種不同色調（一種針對亮部，一種針對陰影）時，應該使用這個技術。製作一個「曲線調整圖層」並將混合模式設為「顏色」。接著用下拉式功能表選擇「藍色」，而非「RGB」。調整曲線，陰影向上拉，亮部向下拉，成為稍微S的曲線。這樣一來藍色便會套入相片的陰影部分，並將黃色這個藍色的對比色套入亮部。

303

用 Lightroom 控制色調

Adobe Photoshop Lightroom 4（目前最新版本為5.4）具備容易瀏覽的介面，可透過「調整筆刷」執行選擇性修圖，例如可以用筆刷在影像上套用白平衡，輕輕鬆鬆就修正了混亂的光線；或是在不同範圍套用不同的白平衡，形成特殊效果。左邊這張充滿勒內·馬格利特（René Magritte）風格的相片是安德魯·伍德（Andrew Wood）拍的，充分展現了選擇性調整功能和Lightroom Camera Raw處理引擎的強大效能。拍一張類似的相片，自己試試看在影像的不同範圍修圖，創造出真正引人注目的RAW檔作品。最棒的地方是：完全不用圖層。

簡單 ▬▬▬▬▬ ▲ ▬▬▬▬▬ 複雜

步驟一： 在對局部進行調整之前，先透過基本轉換來調整整張影像。調整白平衡和曝光度，並選擇是否使用內建的鏡頭校正。伍德拍了三張這個走廊的相片，，其中亮部細節最清楚的一張，不幸也是最暗的一張。如果碰到類似的難題，先盡可能復原所有的暗部，接著使用「顏色」和「明度」的雜訊減少工具，讓影像還可以派上用場。

步驟二：按一下「調整筆刷」圖示，在「效果」下拉式選單中選擇要套用的調整。以本相片為例，窗外景色的細節需要更清楚，選擇「曝光度」，然後設定筆刷（勾選「自動遮色片」，Lightroom會協助在邊緣內修圖）。將滑鼠移到相片上，使用左右括弧的按鍵放大或縮小筆刷，以符合要修圖的範圍。

步驟三：現在，開始把效果畫到相片上。想在修圖前先調整滑桿比較難，因此可以先用預設值，等到修圖完成後，看看哪些地方需要呈現細節，就調整「曝光度」滑桿，增加那些地方的曝光度。

步驟四：也許還有更多細節需要調整。就此相片而言，布簾和畫作都曝光過度，而且天花板的色彩偏移也需要選擇性的白平衡調整。若要新增調整點，按一下「新增」按鈕。如前步驟，從下拉式功能表選擇效果，在相片上描繪，調整滑桿。如果要再次編輯某個區域，按一下該區域的灰點即可。提醒：按一下調整點可預覽所影響的範圍。

步驟五：完成所有部分調整之後，最後作品也許還需要整體調整。如果影像顯得平板，調整「清晰度」和「鮮豔度」滑桿可以讓影像更出色。

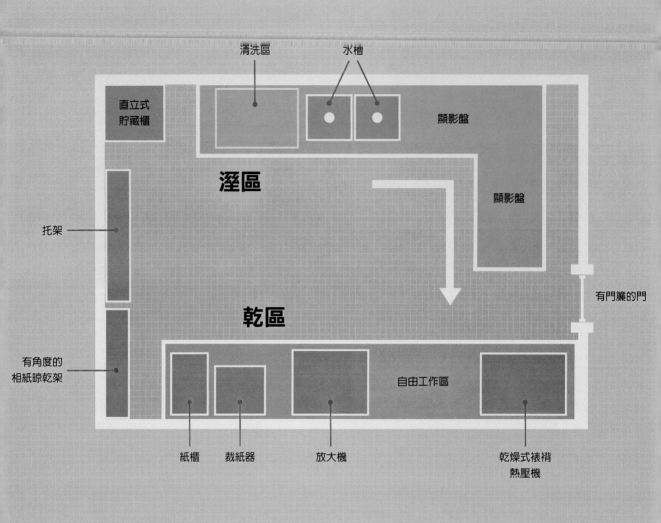

清洗區　　　水槽

直立式
貯藏櫃

顯影盤

濕區

顯影盤

托架

有門簾的門

乾區

有角度的
相紙晾乾架

自由工作區

紙櫃　　裁紙器　　　放大機　　　　　　　　乾燥式裱褙
　　　　　　　　　　　　　　　　　　　　　熱壓機

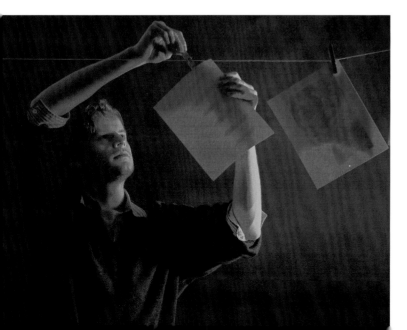

「304」

確保暗房
不透光

第一次印相片之前，務必確保暗房真正
不透光。關上門，拉上遮光簾，然後坐
在裡面10分鐘，屆時，如果有任何漏光
的地方，眼睛會發現。

305 設置家庭暗房

如果你是熱愛拍攝底片的攝影者，一定很快就會想自己沖洗相片。既然這樣，就別把所有神奇魔法都假手數位攝影師，或把底片交給沖洗店沖洗，只要家裡有個小房間可以放得下所有沖洗器材，那就自己來吧（千萬別用廚房或寢室，因為暗房的化學藥劑很難聞又雜亂）。

由於彩色沖印需要昂貴的設備，因此就交給專業去做。至於黑白相片，需要的是一個空的小房間，甚至空儲物間就可以：只要有電源插座和水龍頭水槽（最好是長形淺水槽），任何空間都行。在窗戶和門框上貼上遮光布簾，或用魔鬼氈固定，確保不透光。

所有的暗房都分成溼區和乾區。溼區裡有水槽，旁邊有四個顯影盤。要印的相片在這些顯影盤中由左至右移動，分別為顯影劑、停影劑、定影劑和海波去除劑（請參閱 #308）。

在乾區，放大機應該放在穩固的臺子上（建議採購鏡頭品質佳且具備計時器的放大機）。這個臺子是處理底片和印出成品的地方。最好買個穩固的定位板，用來在曝光時放在放大機下使相紙平整固定，還要有個不銹鋼箱和捲軸組，用來捲底片。暗房裡最好還要有個專門用來放相紙的櫃子，和存放化學瓶罐及其他存貨的托架。其他基本配備如下：

- ☐ 相片晾乾架或有晒衣夾的晒衣繩。
- ☐ 琥珀色或紅色安全燈。
- ☐ 數位暗房溫度計，用來量化學藥劑的溫度。
- ☐ 乳膠手套和圍裙（保護衣物）。
- ☐ 一支小的軟毛筆刷，用來掃除底片上的灰塵。
- ☐ 加亮和加深工具（鐵絲、硬紙板、剪刀和膠帶）。

要備妥所有這些設備就夠你忙一陣子了。不過要小心，等你愛上自己沖印相片之後，一定會想要再添購其他的暗房玩意。

306 購買正確的放大機鏡頭

放大機其實是一部投影機，用來從底片印出相片。放大機鏡頭的焦距取決於底片格式。以下是標準焦距的鏡頭指南：

- ☐ 50mm 焦距：35mm 底片
- ☐ 75-90mm 焦距：中片幅（120）底片
- ☐ 150mm 焦距：大片幅底片

307 清潔底片

除非有污漬，否則底片不必清潔，不過如果必須清除油污或髒污，應使用專門的底片清潔劑。最好的清潔劑應該要能迅速揮發，避免留下殘渣。此外，清潔用的布料要選擇專用的抗靜電微纖維布料，這種布可以在攝影器材店買到。

308 暗房洗相初體驗

設置好基本的家庭暗房（請參閱 #305）之後，現在有一卷剛沖好的黑白底片等著印出來，該怎麼做？走近工作臺，打開安全燈，開始動手。

步驟一：排好化學藥劑，依照製造商指示混合好。將顯影劑、停影劑、定影劑和海波去除劑由左至右分別倒進四個盤子，擺在水槽旁的臺子上。顯影劑用來活化相紙的化學感光乳劑，在曝光的部分顯現陰影。停影劑會中斷顯影劑的作用，定影劑則會清除未曝光的感光乳劑，讓相片在自然光線下不會變暗。海波去除劑則會洗除定影劑和其他化學藥劑。

步驟二：選一張底片，放到放大機的底片架上（底片架尺寸視底片大小而異），感光乳劑面朝下。打開放大機燈光並將底片投射到放大機底部時，影像應該方向正確。將影像對好焦，然後關掉燈光。

步驟三：先試做一張，以決定相片要曝光多久。剪一條2.5公分寬的相紙，將放大機鏡頭的光圈設為中等大小（例如f/8），計時器設定30秒。現在，用一張硬紙板遮住光線，每次增加一點時間：一次5秒，一次10秒，一次15秒，一次30秒。將相紙條顯影，並決定哪一個時間可洗出最佳影像。

步驟四：將整張相紙放在放大機底部，感光乳劑面朝上。根據所選擇的時間長度打開燈光。

步驟五：將曝光後的相紙放進顯影劑，稍微前後搖動盤子（相紙放在各個藥劑盤的時間請遵循藥劑製造商指示）。

步驟六：用橡膠尖頭的鉗子夾住相紙，移到水槽中。輕輕沖洗相紙，然後放到停影劑中，再次搖動盤子。

步驟七：再次沖洗相紙，再放到定影劑中，搖動盤子。最後以海波去除劑沖洗。

步驟八：將相片掛在晾乾架上。恭喜，你洗出了生平第一張黑白相片！

309 安全保存底片

還沒拍過的底片就像沒煮過的雞蛋一樣,要維持低溫以保新鮮。室溫保存最終還是可能會使感光乳膠降解,一般而言,彩色底片的保存期限比黑白底片要短。如果幾個月內會用到,就把底片放在夾鏈袋中,再放進冰箱存放。如果要保存更長的時間,將它們放進冷凍庫(警告:切勿將Fuji或拍立得底片放進冷凍庫)。準備拍攝時,只要拿出底片,恢復到室溫,並等候凝結的水氣乾燥即可。如果超過保存期限,可以考慮繼續保存;也許哪一天你會想試試看過期底片的效果(請參閱#190)。低溫冷藏也很適合貯存製造商可能很快停產的愛用底片,或者是在購物網站上忍不住買下來的一大箱停產底片。

310 加亮和加深

如果洗好的相片中有部分太亮,就必須將該部分加深,或是曝光久一點使其變深。反之,如果有部分太暗,則要加亮,或曝光時間短一點使其變亮。這個基本規則很容易掌握,不過加亮和加深視需要大量嘗試錯誤才能學會的技巧。所需的工具是一張不透光的硬紙板(如果喜歡也可以用自己的手掌),用來在已曝光的相紙上移動。進行加深時,讓深色部分在放大機燈光下照久一點時間,同時擋住影像其他部分的光線。進行加亮時,擋住已經過暗部的光線,或只曝光很短時間。曝光過程中,緩緩移動硬紙板或手掌,這樣光線漸層才會顯得自然,而不會在相片上做出剪影(有關數位加亮和加深的詳細資訊,請參閱#286)。

311 保護未使用的相紙

在家庭暗房中,存放未使用的相紙的最佳地方就是購買時所裝的黑色袋子。如果非得把相紙拿出暗房,務必放在黑袋子中。請記住,即使是在安全燈下,時間一久,還是會使相紙曝光,因此千萬不要把沒保護的相紙隨意放在暗房中。如果想將相紙存放久一點,請將未開封的整包相紙放進冰箱。要使用時,跟底片一樣,恢復室溫之後就可以正常使用。

簡單 ▰▰▰▰▰▰▰▰▰▰▰ 複雜

「312」 輕鬆製作 HDR 影像

高動態範圍（HDR）影像如今大受歡迎；這種影像是將多張影像合成一張色調豐富的相片，比數位相機一般可拍到的色調更多。當景色中有極亮和極暗的部分時，HDR影像可保留亮部和暗部中的細節。優秀的HDR影像需要優秀的原始相片作基礎，而且在許多景色中，至少需要拍三張才能捕捉到全部色調。製作優異HDR影像的祕訣是：在Photoshop執行影像轉換的過程中，不用做太多調整，然後將基礎影像轉到Adobe Camera Raw（ACR），並使用這個更精巧也更簡單的工具，製作出精采動人的相片。製作步驟如下：

步驟一：首先，在畫面下方的Mini Bridge面板上按兩下開啓它。移到需要合成的影像，選取它們，在縮圖上按一下滑鼠右鍵（Mac電腦為Ctrl＋按一下），選擇「Photoshop」>「合併至HDR Pro」。接著，Photoshop會自動對齊影像，並在新的HDR對話方塊中開啓。

步驟二：「模式」選擇「16位元」，並維持「局部適應」。第一張預覽看起來並不太好。沒關係，現在開始調整，獲得最廣的動態範圍，使它更理想。移至「曲線」標籤，加亮中間色調和暗部；同時確認亮部不會太亮。若要顯現更多的暗部細節，將「陰影」滑桿向右移；如需更多亮部細節，將「亮部」滑桿向左移。

步驟三：接著是處理邊緣和細節。將「細部」滑桿向右移，使邊緣突顯出來。這與「邊緣光暈」的效果會互相影響，如果「細部」調得太低，「半徑」和「強度」滑桿能調的空間就有限。若要獲得柔和、明亮的邊緣，請增加「半徑」。若要增加邊緣對比，請增加「強度」。如果希望看起來真實，兩者都不要調太多。

步驟四：按一下「確定」，在Photoshop中開啟檔案，接著將檔案儲存為TIFF並關閉。再次開啟Mini Bridge，瀏覽到剛剛儲存的TIFF檔。現在可以運用ACR的本領為影像增添一些出色效果。在TIFF檔上按一下滑鼠右鍵，然後選擇「開啟方式」>「Camera Raw」。

步驟五：依照調整RAW檔的方式，用滑桿調整相片。修正白平衡、使用「曝光度」滑桿增加對比（又不犧牲暗部與亮部細節），善用「清晰度」滑桿增加更多中間色調的對比。移至「鏡頭校正」標籤，移除所有色差或鏡頭變形。然後按一下「開啟影像」回到Photoshop。

步驟六：這個影像的中間色調還可以調整更多對比，因此先建立一個「曲線調整圖層」，增加對比。最後，複製背景圖層。若有需要，使用「智慧型銳利化」讓影像更清晰。

313 交給專業印出頂尖相片

在家裡印相片又快又方便，不過如果印表機不適用特定尺寸，或者在自己軟體怎樣也無法讓影像呈現理想的樣貌，這時候最好交給專業沖印店處理。相片沖印店也有各種等級，包括使用簡便的線上服務，和可直接與專業沖印員討論的高階沖印店。為確保洗出理想的相片，請遵循以下指示：

找到對的沖印店。如果不想煩惱相片的印樣和色彩設定，可以選擇全程制式化的服務（有些還提供製作相片馬克杯的額外樂趣）。需要嚴肅處理的相片，則找一家可以在正確的光線下，與經驗豐富的專家一起在色彩準確的螢幕上討論相片處理的沖印店。

校準並設定自己的顯示器。使用校準裝置依據標準校正螢幕色彩和對比，可以更正確無誤地將自己後製的相片送交專業相館（頂級沖印店還提供他們多功能沖印機的設定檔下載服務）。如果沒有校準裝置，或者自覺對顏色判斷不夠準，就交由沖印店進行色彩校正，他們對自己的印表機和相紙最了解。

了解沖印店可以處理哪些項目。問問題：沖印店沖印相片有尺寸限制嗎？是否只接受JPEG檔？是否接受Adobe或ProPhoto RGB影像，或者必須轉成色空間較窄的sRGB（sRGB意指「標準紅、綠、藍」，是列印和線上分享的標準色空間）？

挑選列印媒體。大多數沖印店提供數位C-print輸出，用雷射列印到指定的相紙（包括霧面、金屬等材質）。高階沖印店還提供可長時間保存的噴墨相片，而且可自行挑選各式各樣相紙材質和尺寸。

列印黑白相片。有些沖印店可幫客戶將彩色檔案轉成黑白，有些則要求提供灰階檔案。使用C-print的沖印店提供在絕佳的樹脂相紙列印黑白相片；噴墨沖印店也提供紙基相紙，印出傳統暗房式的相片。上傳檔案之前，記得先問清楚。

思考長寬比例。如果所拍的相片不符合沖印店印表機的尺寸規格，技術人員會幫忙裁切，也可以自己先在家裁切好，再送交檔案。

訂購試印品。列印相片之前，先選一些代表性影像，送交沖印店印出試印品。要求技術人員將試印影像印在不同紙張上，再挑選最賞心悅目的相紙。

314 仿製老照片

手工的天然纖維紙張（以樹皮、麻、棉或其他植物製成的特製材料）可以讓剛拍的相片看起來彷彿有一世紀之久。一般相紙是為了印出清晰生動的相片而製作的，但是柔軟的纖維紙質則會創造出飽受風霜的影像。

去文具店買一些不同紙張做實驗。在纖維紙背面貼一張印表機用紙，這樣才不會卡紙。挑一張影像，在印表機中放進自製的「複合紙」；務必確認纖維紙可以吸收墨水。按下「列印」，然後輕輕撕下纖維紙，看看結果如何。如果太柔和，就回去調整檔案，提高對比或色彩飽和度，再印一次。如果有些部分沒印出來，試試更平滑的纖維紙。印好之後，找個老式相框裱起來，就是一張真正的數位老照片。

315 製作縮圖目錄

很懷念用放大鏡細看影像縮圖嗎？想要拿著蠟筆畫出裁切線，而不是用軟體嗎？Adobe　Bridge可以印出縮圖目錄，而且製作PDF時不用關閉程式。

首先，選好影像或資料夾，然後前往Bridge功能表的「工具」>「Photoshop」>「縮圖目錄II」，在「文件」區填入需要的縮圖目錄尺寸和色彩規格；在「縮圖」區指定喜歡的版面和排列方式，勾選「使用檔案名稱當作註解」，以影像來源檔案名稱作為縮圖標籤。按下「確定」，為PDF檔命名，然後就有一張隨時可以印出來的縮圖目錄。

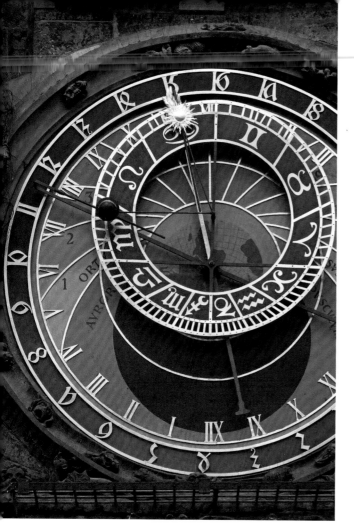

5184x3456像素（54x36公分）

4084x2723像素（43x28公分）

2984x1990像素（31x21公分）

720x480像素（7x5公分）

317 判斷最大尺寸

像素數雖然不是解析度的嚴格指標，但可以當作影像是否能夠放大的方便法則。影像中的像素之所以要很多，重點在於它們結合在一起才能呈現色調連續的影像。要做到「相片品質」的放大，最低需求是每英吋240個像素（ppi）。因此，如果使用的相機是3000x2000像素，只要將它們除以240，就可以得到最大的可放大尺寸，約為32x22公分。

316 認識解析度

最近，解析度和像素數之間開始出現混淆。由於數位影像是由色點所構成，而色點是以像素記錄的，因此人們就認為像素愈多，解析度就愈高，影像愈銳利。但是除了像素數之外，還有其他因素影響解析度（這個詞是影像所含總資料量的總稱）。相機處理器的規格會有差，而且事實上，有時像素愈大，解析度愈好。由此可見，像素數只是解析度的可能指標，而解析度的意義遠大於像素數——解析度指的是相機所捕捉到的細節程度。解析度好的相機，可提供更多裁切和放大的選擇。

318 以 TIFF 格式儲存檔案

有一個問題在軟體愛好者中一直爭論不休，那就是，在Photoshop中，有圖層的檔案儲存為PSD（Photoshop資料檔）比較好，還是存成TIFF（標記影像檔格式）比較好？一般而言，答案是PSD，因為你可能會想在Photoshop中再次開啟檔案，存成PSD可以顯示並充分運用圖層功能。

在PSD檔上按兩下會以Photoshop開啟檔案，而在TIFF上按兩下則會叫出一個不使用圖層的程式。此外PSD檔的中繼資料比TIFF更多。

▲ 修圖前：顆粒雜訊使鸚鵡羽毛和背景的細節及色彩生動程度失色不少。

▲ 修太多：雜訊沒了，但細節也沒了。建議在複製圖層中減少雜訊並在鳥身上新增遮色片。

▲ 剛剛好：僅針對背景減少雜訊，主體細節得以保留，而且栩栩如生。

319 修復雜訊又不損失細節

顆粒太多會讓影像很難看。但是去除太多雜訊又會讓主體顯得造作不真。好消息是：減少雜訊可以改善影像。壞消息是：整個影像只用單一減少雜訊設定很難做到理想效果。

首先，在影像編輯軟體中找到減少雜訊的工具。使用銳利化工具調整相片的銳利度，但不要做太過頭，以免看起來不自然。如果需要減少雜訊的是散焦的部分，就將銳利化細節的工具調到最低。

在複製圖層上執行減少雜訊的功能，然後新增遮色片（請參閱#269），然後描繪不需要減少雜訊的部分，保留必要細節。

320 選擇適合的印表機

每一種印表機機型都有最大列印寬度。如果要印的大多是小相片，有一種最大寬度只有10公分（4英吋）的印表機，適合列印4×6相片。有些印表機最大可列印到112公分寬，這種大部分屬於商用印表機。能夠列印大尺寸或許很誘人，但是如果不常用到，那麼購買小型印表機，大圖交給沖印店是比較合理的作法。

321 挑選印表機墨水

有些印表機使用染料型墨水，有些使用顏料型墨水，還有兩者混用的墨水。一般來說，染料比較不耐久，在某些類型的紙張上會較快褪色（尤其是霧面相紙）或形成污點，或者可能產生色偏。不過，最近有些染料型墨水在耐久度和防水性方面已經提升，因此如果喜歡染料型墨水的效果，可以多方詢問或實驗各種不同產品。

322 | 展示得意作品

努力拍照之餘，別忘了把最愛的相片製作成精美集錦犒賞自己。展現作品的方法無限，就看自己有沒有想像力。

裱框。選一個堅固漂亮的相框來放相片，除了看起來像畫作，還能保護相片避免損壞。品質好的相框可以保存一輩子。相片可以單獨懸掛，也可以成對懸掛，也可以將某一件事的系列相片掛在走廊上，一邊走一邊欣賞。

用繩子吊起來。把曬衣繩或鐵絲綁在兩個鐵釘之間，用長尾夾或曬衣夾夾住相片。把幾條相片繩掛在牆上，會為房間塑造出休閒的藝術氛圍。

無形相框。在現代感的空間裡，可以用無框的方式掛相片，將相片以散射狀方式貼在珍珠板上，再用魔鬼氈或小掛勾固定在牆上。

製作相簿。市面上有各種設計和製作相簿的服務，可以挑選尺寸、紙張和封面風格，然後在服務供應商的軟體上設計相簿（範本從可愛到硬漢風格都有）。每一種軟體的選取功能、價格和使用簡便程度各不相同，訂購之前多研究幾種。

323 | 了解著作權

影像著作權屬創作者所有。但是如果是幫個人或公司拍照，簽名前先仔細閱讀紙本合約，了解著作權歸屬問題——著作權很可能無法保留。另一個必須關心的是網際網路，因為相片上傳後，很難控制它最後會流落何方。可以只上傳小圖到影像分享網站，以免遭到盜印。也可以透過編輯軟體加上浮水印，在每一張影像都加上作者姓名和著作權標記。

324 | 以中繼資料加以保護

最好在中繼資料中加上作者姓名和版權資訊。開啟Bridge，選擇「檔案」>「從相機取得相片」，按一下「進階對話框」，在「套用中繼資料」下方輸入版權文字。如果要在日後所有匯入的影像中輸入詳細中繼資料，可以在Bridge中建立範本，請前往「工具」>「建立中繼資料範本」。如果已經匯入相片，之後才要新增中繼資料，可以透過Bridge的「中繼資料」標籤來執行。先選取所有相片，然後輸入姓名及版權資訊，這些資料會一次套用至所有相片。

325 | 選擇正確的色彩描述檔

編輯和列印相片時的色彩描述檔，往往跟分享相片時的色彩描述檔不一樣。拍攝JPEG時的描述檔是Adobe RGB（依據影像色彩中紅、綠、藍三色相對數量而定義的色彩模型），而開啟RAW檔時的描述檔是ProPhoto RGB，這很合理。但是將相片上傳到網站上，或到沖印店輸出相片時，要先轉換成sRGB（標準紅、綠、藍）。在Photoshop中，前往「編輯」>「轉換為描述檔」，其中「來源空間」列出的是目前的描述檔。在「目的地空間」下方的下拉式功能表中，選擇轉換相片所要用的描述檔。

326 將影像儲存到雲端

「雲端」聽起來彷彿是一群光子在天空盤旋，其實不過就是由伺服器組成的資料庫而已。愈來愈多人選擇把照片安全地儲存在這裡。最好的入門方式就是去註冊一個線上儲存系統。

Apple的iCloud會透過Photo Stream功能備份相片：使用iPhone拍照時，相片會無線傳輸到Apple的線上儲存系統，並與使用者已啟用的所有裝置同步。相片會在雲端存放30天，之後Apple就會刪除。

至於其他服務，例如Adobe的Revel，可將相片從自己的裝置拖曳到雲端儲存庫，而且可隨時隨地存取。Carbonite的服務可自動儲存所有檔案，包括影像、視訊、音訊和文字。Amazon的Cloud Drive也會儲存所有檔案，不過必須手動上傳。

初次使用雲端的人可以先試試免費服務，像是Windows Live SkyDrive。不論選擇哪一家的服務，都要將上傳雲端納入工作流程中。

327 當一個挑剔的圖片編輯

要經營一個高水準的影像圖庫，必須具備挑選能力。以下五個提示有助於你以全新的角度觀察自己的作品，讓你可以有效率地編輯自己的相片集，使優異作品獲得應有的注目，並減少丟進垃圾桶（或資源回收筒）的數量。

色階反轉。反轉黑白相片的色階可以打破先入為主的構圖想法。在Photoshop中，前往「影像」>「調整」>「負片效果」。

負片效果。這個方法的效果同上。如果彩色相片轉成負片後色彩不順眼，可以先轉成黑白，再使用負片效果。

顛倒觀看相片。將影像上下顛倒，這個方法可以打破對主體模樣的固有想像，解放雙眼，以全新的角度思考構圖。

以他人的角度觀看自己作品。把自己的作品看成雜誌封面，也可以用影像編輯軟體在相片上加上字體或標誌，這樣可以克服自己對作品的情感依附，讓自己把它看成別人拍的作品般評斷。

狠下心腸。刪除自己拍的相片或許很心痛，但切勿手軟。丟掉的愈多，就愈能專注於自己數位作品集中的出色相片。

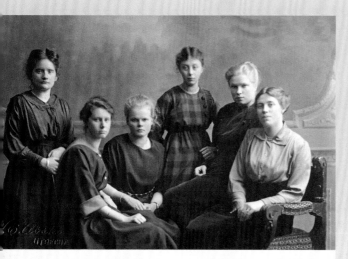

簡單 ■■■■■■■■■■■■■■ 複雜

「328」 為舊照片賦予新生命

修復老照片或歷史照片是一份要有熱情才做得來的工作，因為需要時間和耐心修復褪色、破損的影像。同時也需要軟體：Photoshop的「內容感知填色」、「內容感知修補」工具和「內容感知污點修復筆刷」是很棒的修復工具。「內容感知」是一項先進的替代技術，可分析影像並以新的質地和色調取代不需要的影像資訊。這些工具甚至可以解決最困難的影像問題，包括破損、裂痕、灰塵、黴菌及其他時間造成的傷害。

步驟一：掃描或翻拍原始相片之前，先輕輕吹掉或刷掉不很牢固的塵土。除非相片可以輕易從相框取出，否則別冒然拿出來。如果相片已用膠帶黏貼，不要撕掉膠帶，因為那可能造成進一步的損傷。如果相片碎裂成好幾片，將所有碎片掃描到同一個檔案，然後把每一片放到個別圖層中：輸入W可啟動「快速選取」工具，然後選取其中一個影像碎片，輸入Ctrl（Mac電腦為Command）＋J將選取的碎片製作成新圖層。針對其他所有碎片執行相同動作，過程中要為每個圖層命名。然後關閉背景圖層。

步驟二：把每塊碎片移轉到定位，就像拼圖一樣。選取其中一個碎片圖層，按一下V鍵啟動「移動」工具，按方向鍵將碎片移到定位。若是要將碎片旋轉到更精準的角度，選擇「編輯」>「任意變形」，把中心點（預設位置在正中央）移到角落當支點，然後按住對角位置的「變形」控點，旋轉碎片到正確位置。按方向鍵移動碎片時，按住Shift鍵可加快移動速度。

步驟三：這個步驟最好在專用圖層中完成。按一下最上面的圖層，按住Alt（Mac電腦為Option），然後選擇「圖層」>「合併可見圖層」。選取「污點修復筆刷」（J），此時「內容感知」會啓動。將筆刷放大，比要修復的裂痕稍微大一點。現在，從邊緣以外的地方開始，先塗抹最細的裂痕。若是修復筆直的裂縫，在裂痕起點按一下，放開滑鼠，按住Shift鍵，再按一下裂痕終點。若要修復露出白色底色的大破洞，先使用「仿製印章工具」（S），然後再用「污點修復筆刷」來修飾仿製的地方。

步驟四：使用「修補」工具，設為「內容感知」，修復遺失的部分。首先將最上面的圖層複製成新檔案：前往「圖層」>「複製圖層」，將「目的地」的「文件」改成「新增」。使用「裁切」工具裁切，並拉直它。按一下「修補」工具，選取右上角，按住並向左拖曳選取區域，直到填滿空白的角落再放開滑鼠。最後使用「污點修復筆刷工具」修掉所有破綻。

步驟五：仿製和修復工具可能會造成模糊。若要修正這個情況，選取「濾鏡」>「轉換成智慧型濾鏡」，然後增加少許雜訊。前往「濾鏡」>「雜訊」>「增加雜訊」，選取「一致」，勾選「單色的」核取方塊，然後使用4%至6%之間的總量。

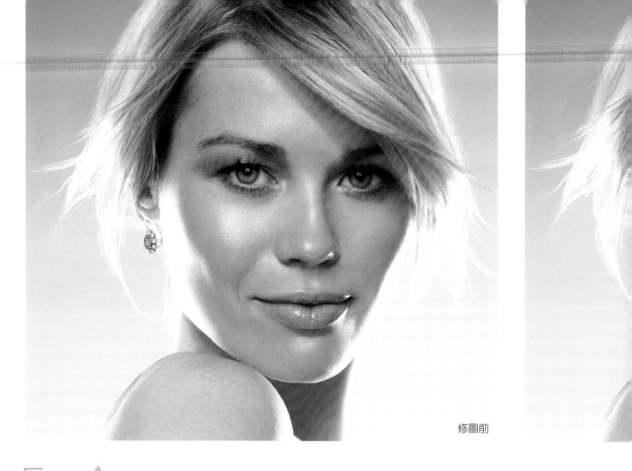

修圖前

329 編修雙眼

加強主體的雙眼，可為肖像照增添生動活力。首先做一點簡單的潤飾，用仿製工具消除一些濃密的眉毛和其他會分心的東西，去除眼睛的紅色微血管，柔化粗糙的肌膚紋理，並將陰影加亮。肖像照經過簡單修飾之後，現在可以開始施展Photoshop魔法了（使用觸控筆和繪圖板可以做得更好）。

步驟一：使用「套索工具」，羽化像素稍微設多一點，然後約略選取眼睛四周的顏色和陰影。在選取區域作用中的狀態下，建立「色相/飽和度調整圖層」，然後移動滑桿直到色彩順眼為止。

步驟二：可以只針對瞳孔和虹膜增添對比，也可以選擇下睫毛到眉毛的整個眼睛範圍。使用「套索工具」選取，羽化像素一樣設多一點。然後建立「曲線調整圖層」，調整出S形曲線，也可以不動曲線，僅將混合模式設為「柔光」，減少圖層不透明度直

到覺得理想為止。就本圖而言，「柔光」加上38%不透明度最理想。

步驟三：若要加亮眼睛的虹膜和眼白，使用羽化的「套索工具」（羽化像素約10至15）選取兩者，然後使用「曲線調整圖層」，深色部分保留原貌，稍微加亮中間色調，但不要太過頭，自然就好。

步驟四：回到執行最初修圖的圖層，使用「套索工具」選取眼睛及其周圍（包括眉毛）。按下Ctrl（Mac電腦為Command）＋J 將選取區域複製到新圖層。前往「濾鏡」>「其他」>「顏色快調」，若是高解析度檔案，「強度」約設為8。

步驟五：將圖層的「混合模式」改成「柔光」。在圖層中新增遮色片，填滿黑色，然後用白色柔邊筆刷描繪眼睛和眉毛。

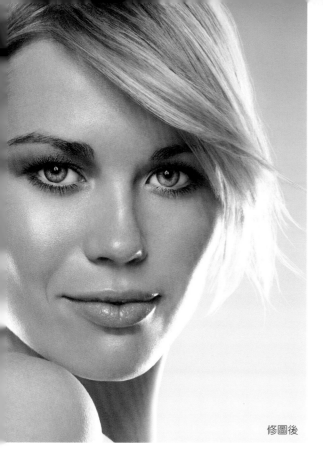

修圖後

331 修復瞇瞇眼

使用Photoshop或Elements的「液化」濾鏡，打開半閉的眼睛。選取「液化」，並將其中一個眼睛放大。在「工具選項」面板選擇適當的筆刷大小；筆刷大小不要比眼睛虹膜的寬度大（如果最小的筆刷大小依舊太大，就將影像再放大一些）。選取「向前彎曲工具」，將筆刷放在虹膜中（瞳孔上方），輕輕往上推，創造出圓弧狀眼瞼，再對下眼瞼重複同樣動作。

332 消除紅眼

在Photosop中消除相機內建閃光燈造成的紅眼是輕而易舉的。首先，放大到主體的眼睛，從「污點修復筆刷工具」的彈出式功能表選取「紅眼工具」。在「選項」列中，可以選擇瞳孔的變暗量（通常40-50%就很理想）。然後將滑鼠移到紅色瞳孔上按一下。「紅眼工具」會在此區域中取樣像素，把所有紅色取代為自然的瞳孔顏色。

330 數位睫毛膏

肖像照中的睫毛有時會消失，尤其是金色睫毛。不過使用軟體睫毛膏就可以把它找回來。啟動Photoshop，然後調整「筆刷」控制設定，建立一個類似睫毛的筆刷。選取剛建立的筆刷，按一下「選項」列中的「噴槍」圖示以啟動「流量」。按一下按鈕以開啟「筆刷」面板，按一下「轉換」，將「不透明度快速轉換」的「控制」設為「筆的壓力」。接著按一下「筆刷動態」，將「大小快速變換」設為80%，「控制」設為80（如果「大小快速變換」設為80%太粗糙，只要縮小尺寸，使筆刷符合圖上的睫毛即可）。新增一個空白圖層，從主體現有的睫毛上取樣顏色，就可以開始描繪修飾睫毛。

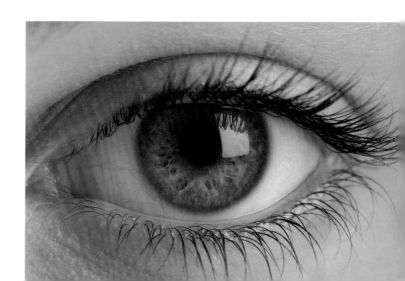

333 巧妙修出完美人像

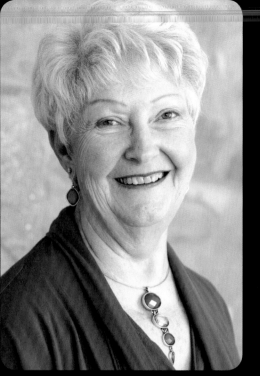

修圖前

左圖是可愛女士的動人肖像，根本不需要修圖。不過如果希望達到某種理想或呈現自己心目中的樣貌，可以試試以下步驟。這些步驟包括巧妙加亮雙眼、美白肌膚，並減少皺紋和肌膚瑕疵。

記住：能力愈強，責任愈大，切勿修得太過頭！修人像最難拿捏的目標，是讓修飾結果只比原本的樣貌稍微好看一點點。

步驟一：眼睛往往是肖像照最重要的部分，因此要讓雙眼鮮活起來。複製背景圖層，將新圖層命名為「眼白」。按一下「加亮」工具，設為中間調，「曝光度」維持50%。放大眼睛部分，加亮眼白，讓雙眼看起來稍微明亮一點。

步驟二：複製「眼白」圖層，將新圖層命名為「牙齒」。在工具列上的「色票」按兩下，啟動「檢色器」，用滴管選取牙齒部分較白的色調，設為前景色。建立一個空白新圖層，將「混合模式」設為「濾色」。

步驟三：切換到「筆刷」工具，用白色筆刷描繪牙齒，直到亮白。如果太亮，降低此圖層的不透明度，直到自然為止。修到滿意之後，前往「圖層」＞「向下合併圖層」將美白牙齒的圖層與「步驟二」建立的「牙齒」圖層混合。

步驟四：新建一個空白圖層，命名為「瑕疵」。選擇「污點修復筆刷工具」，勾選「取樣全部圖層」核取方塊，再選擇「內容感知」。接著放大到100%，修復主體肌膚上的所有瑕疵。

步驟五：再新建一個空白圖層，命名為「皺紋」。切換到一般的「修復筆刷工具」，「樣本」設為「目前及底下的圖層」。在主體臉部的光滑皮膚上取樣，然後在皺紋上描繪，加以消除。這項修圖需要靈巧的手，因此如果修得太平滑，請前往「編輯」＞「淡化修復筆刷」，調低效果，直到看起來順眼自然為止。小提醒：因為皺紋會隨著年紀增長而增加，尤其是眼睛四周，因此只要把皺紋縮短，讓人看起來年輕一點就好，千萬不要完全除掉。

335 用軟體拯救臉龐

Photoshop可將肖像照主體的皮膚整個修光滑，賦予年輕光澤。首先前往「圖層」>「複製圖層」，複製背景圖層。將新圖層命名為「模糊」，前往「濾鏡」>「模糊」>「高斯模糊」，「強度」設為50，按一下「確定」。在「模糊」圖層上按住Alt（Mac電腦為Option）再按一下「圖層遮色片」按鈕，新增一個黑色圖層遮色片。然後按一下B啟動「筆刷」工具，在「選項」列中挑選中等大小的柔邊筆刷，並將筆刷不透明度設為30%。確認前景色為白色，然後描繪皮膚，直到光滑閃亮為止。如果修得太過火，只要降低圖層的不透明度就好。

336 預覽修圖結果

在Photoshop中，常常要局部放大來進行編修。在如此靠近的檢視狀態下，很難判斷編修動作對整張相片的影響。本祕訣可以輕鬆解決此問題：前往「視窗」>「排列順序」>「新增xxx的視窗」，選擇使用中的檔案。排列螢幕上的影像（更好的方法是使用雙螢幕）。其中一個放大，另一個維持原樣。在放大影像中做過的動作都會顯示在未放大的影像上。

334 用手機美化 臉部瑕疵

只要有適當的應用程式，許多智慧型手機都可以美化人像，將瑕疵肌膚變得自然動人。有許多免費或便宜的app（包括PicTreat和MoreBeaute）適用iPhone和其他手機，會自動淡化雀斑、痣、青春痘、皺紋和紅眼，完全沒必要動用到修色工具。拍完之後可以修改光滑度和明亮度，直到你和被拍的人都滿意為止。

手機拍照祕訣

簡單 ▰▰▰▰▰▱▱▱▱▱▱▱▱ 複雜

「337」 仿製模糊 加強動態效果

有時候，不管你多努力想拍出搖攝效果，就是拍不好，例如本圖從火車窗戶拍攝移動主體的結果。幸好，軟體可以製造出動態模糊效果。

以下步驟使用的是CS6的工具，例如「內容感知填色工具」和「智慧型物件」，不過在較舊版本的Photoshop和Elements中也可以做到，只需要「圖層」和「動態模糊」濾鏡就夠了。

步驟一：首先，跟其他程序一樣，先複製背景圖層（此步驟相當重要，萬一搞砸了還有原始影像留著）。為了仿製模糊效果，先選取主體，將她移到另外建立的圖層，然後在背景上套用模糊特效。如果沒有先將騎車的人移走，會在清晰的騎士底下冒出模糊的身影。因此，使用模糊特效之前，必須先把騎士拿走。

步驟二：按W啟動「快速選取工具」，開始選取主體人物和腳踏車。按住Alt（Mac電腦為Option）可以取消選取不應該選到的部分。然後放大，用較小的筆刷精確修正此工具選太多或選不夠的部分。

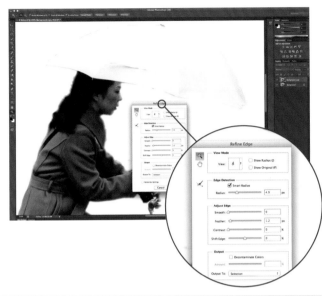

步驟三：在「選項」列上按一下「調整邊緣」，將選取範圍調得更完美。「羽化」保持低數值，稍微增加「平滑」拉平鋸齒邊緣，勾選「智慧型半徑」核取方塊以執行邊緣偵測。若要沿著直線調整選取邊緣，按一下線條起點，按住Shift，然後按一下線條終點。

　　如果選取結果還不夠好，離開「調整邊緣」，按一下鍵盤上的Q啟動「快速遮色片」模式，手動調整選取。例如，本圖中的單車籃跟背景顏色相當接近，因此自動選取工具偵測不到，解決方式是用「筆刷」工具描繪整個車籃。完成後，按Q離開「快速遮色片」，再次檢查選取結果。

步驟四：輸入Ctrl（Mac電腦為Command）＋ J將選取的主體複製到另一個新圖層，此時，選取範圍的移動虛線會消失。按住Ctrl同時按一下「圖層1」的縮圖，可再次顯示選取範圍。現在，按一下「背景拷貝」圖層，前往「選取」>「修改」>「擴張」，擴張選取範圍至少15像素。接著前往「編輯」>「填滿」，選擇「使用：內容感知」。隱藏「圖層1」檢視結果，如果結果可接受，繼續以下步驟，因為反正還會套用模糊效果上去。

步驟五：選取「背景拷貝」，前往「圖層」>「智慧型物件」>「轉換為智慧型物件」。然後前往「濾鏡」>「模糊」>「動態模糊」，「角度」設為0，調整「間距」直到看起來自然，按一下「確定」，然後啟動「圖層1」。如果必須調整模糊效果，在「動態模糊智慧型濾鏡」上按兩下即可重做。

　　Photoshop CS3和更舊的版本沒有「智慧型濾鏡」，因此如果使用的是較舊版本，只要將濾鏡套用到圖層上就好。

解決影像變形問題

大多數鏡頭拍出來的影像都會輕微變形，通常畫面邊緣的線性變形最嚴重。超廣角鏡頭的變形眾所周知，不過便宜的望遠變焦鏡頭也會造成變形。此外，有些鏡頭還會出現暗角。拍攝特定主體，例如有許多水平線和垂直線的畫面時，傾斜相機所造成的透視變形也是個問題。因此，如果影像中央看起來壓扁或膨脹，或天際線相片中的大樓看起來向彼此傾倒，出問題的可能是鏡頭或拍攝視角所致。以下是如何使用Photoshop拉直這兩種常見變形的方法。

鏡頭變形。如果相片中心四周的直線向內或向外弓起，始作俑者就是鏡頭變形。要修正這種變形，使用「鏡頭校正」濾鏡，套用在中央和邊緣都強化的

相對比例變形予以補償。如果畫面中包含很長的直線，往往需要用到最多的鏡頭變形校正。

拍攝一個目標，建立並儲存特定相機和鏡頭組合的鏡頭校正描述檔，然後在日後使用相同組合拍攝的影像中自動套用校正。如果不想自製描述檔，可以下載其他攝影者建立的描述檔，用來套用到自己的照片上。

透視變形一眼就認得出來：現實中垂直或水平的平行線條，在畫面中看起來會相交。在建築物相片中，這種問題特別常見。要修正此問題，前往「編輯」>「變形」>「透視」，將線條拉成正確方向。

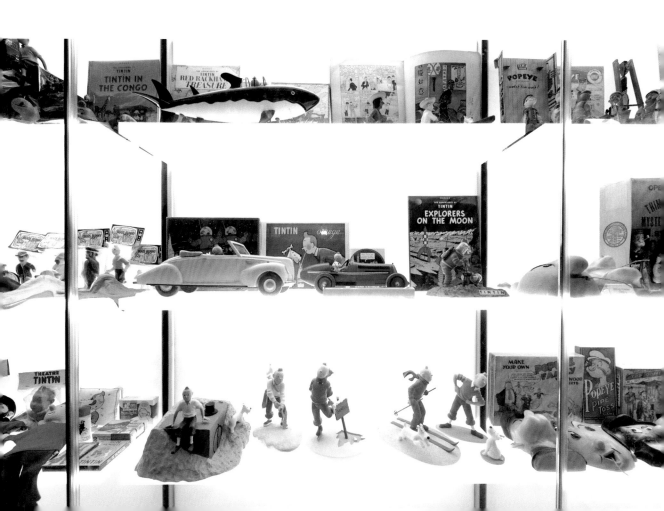

340 製作變形的全景相片

影像編輯發揮到登峰造極時就成為一門藝術。攝影師瑞莎・維納布雷斯（Raïssa Venables）精巧結合了全景技術（請參閱#342）、合成照（請參閱#347）和Photoshop圖層與遮色片，為她的系列作品「閃耀視界」（All That Glitters）創造出扭曲的巴洛克風格。如果想嘗試類似挑戰，可以學習以下幾個技巧。

步驟一：使用最高畫質拍攝，將相機架在三腳架上，在單一地點拍攝360度視角的完整畫面（維那布雷斯喜歡她稱為「過度華麗」的房間，不過新手最好選擇簡單的房間）。焦距範圍要包含所有事物，讓全部元素清晰；也要使用包圍曝光，以獲取所有高光和暗部細節用於編輯。

步驟二：把相片印出來，像瑞莎一樣用膠帶和剪刀手工組合成粗略草稿。她將這個影像向外扭曲，用來強調這幅超全景相片中令人眼花撩亂的螺旋狀；不過你也可以選擇比較簡單的變化。完成規畫階段之後，以高解析度掃描所有相片（維那布雷斯在這張相片中使用了17張影像），然後啟動Photoshop，進入美術處理階段。

步驟三：打開第一張影像，將四周的版面尺寸加大到最終成品大小。瑞莎把這個影像列印成2x1.5公尺，照片就跟真實房間一樣壯觀宏偉。然後將所有影像放在一起做成全景照，使用圖層遮色片、「變形」工具和「彎曲」工具修飾接縫處。

步驟四：現在就盡量發揮創意吧。製作多個圖層和遮色片，開始「描繪」、拼貼及扭曲影像。瑞莎讓綠色和金色飾板成雙成對布滿整個扭曲天花板，重新安排房間某些部分的位置，並且隨意鏡射、旋轉及刪除──證明影像編輯軟體的能力就像畫筆一樣強大。

339 運用彎曲工具

線條整齊的相片看起來很棒，不過有時有點怪異會更好。Photoshop的「彎曲」工具可以用來完成這個任務。先用喜歡的方法選取部分影像，前往「編輯」>「變形」>「彎曲」，只要抓住選取區域的控制點往任意方向扭曲即可。

另外還有一個「操控變形」工具，此工具會在影像上顯示網紋，並有控制點用來控制或抑制變形。這個精細的工具可以做到微妙的調整和超現實的扭曲。此工具類似「液化」工具，在創造有趣變形方面同樣好用（請注意：「操控變形」無法在背景圖層使用）。

簡單 ▰▰▰▰▰▱▱▱▱▰▰▰▰▰▰ 複雜

「341」 製作魚眼鏡頭效果的相片

在許多人手中，Adobe Photoshop往往只用來修圖：修正白平衡、提高對比，或移除不適合的元素。不過有時用Photoshop搞怪一下也很有趣，還能讓影像呈現迥然不同的風貌。

　　剛開始可以先試試這個快速又簡易的把戲，將普通相片變成好像用魚眼鏡頭拍的一樣。所需的工具是「彎曲」工具；此工具在Photoshop CS2版首次出現。這個技巧用在有許多水平線和垂直線的影像上效果最好，因為扭曲變形會非常明顯。

步驟一：首先，將相片裁切成正方形，確保之後的變形效果更加真實。按一下C啟動「裁切」工具，在「選項」列中，按下拉式功能表並選擇「1:1（方形）」以自動控制長寬比。確認勾選「刪除裁切的像素」，如此變形效果才會僅套用到所選取的方形，而不會套用到裁切框以外的像素。依據自己心中的最後作品構想，拖曳方形邊緣，裁切，按下Enter。

步驟二：「彎曲」變形工具無法套用到背景圖層，請先前往「圖層」>「複製圖層」加以複製，命名為「魚眼」，按一下「確定」。

　　另外有一個複製背景圖層的快速方法，是將背景圖層向下拖曳到「圖層」面板上的「建立新圖層」按鈕上。

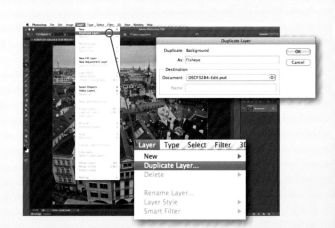

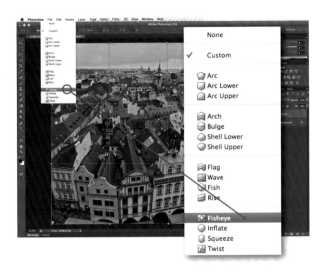

步驟三：現在，為相片增加變形效果。前往「編輯」>「變形」>「彎曲」，然後在「選項」列的下拉式功能表中選擇「彎曲：魚眼」。一般而言，預設的彎曲效果已經足夠，但如果希望效果更強，可以增加「彎曲」百分比（就真正的魚眼鏡頭而言，愈靠近主體，變形愈大）。完成心目中的效果之後，按一下鍵盤上的Enter執行變形。

增加「彎曲」效果還有另一個方法，按住網格中上方線條中央的小方塊往上拉即可。

步驟四：變形特效全部完成後，接著要加上黑色圓框。使用「橢圓形選取畫面工具」並設定少許羽化，2個像素應該就夠了。然後將游標放在相片左上角靠近邊框的位置，按住Shift鍵，往對角方向拖曳游標，在影像內畫出一個圓形。如果選取區域位置不對，使用方向鍵可以輕輕移動選取區域，使它涵蓋到相片中所有重要元素。

步驟五：按下鍵盤上的Ctrl（Mac電腦為Command）＋Shift＋I反選取範圍，這麼做可確保選取範圍包含圓圈以外的所有部分。在「圖層」面板底部的「調整圖層」功能表中選擇「純色」，在檢色器中選取黑色，按下「確定」，看看仿造的魚眼鏡頭相片效果如何。

342 創造視野寬廣的全景照

是否曾經看著觀景窗發現，即使最廣的鏡頭也無法捕捉眼前的整個景色？此時，全景照就派上用場了：先拍攝一系列相片，稍後再合成在一起，創造出最寬廣、細節最豐富的風景相片。

你可以自行將相片拼貼成全景照。先把版面尺寸約略設成最終結果大小（差不多是單張相片大小乘以要拼貼的相片總數），並將所有影像拖曳對齊。然後，使用圖層遮色片將重疊部分混合成天衣無縫的完整影像。如果不想自己動手，軟體可以代勞，例如Photoshop的Photomerge工具就可以做得很出色。

343 製作球狀視野

運用以下技巧，全景照也可以變成360度球狀畫面。首先使用Photomerge將影像拼貼成一張長形全景照，然後將影像裁切成沒有邊緣的樣子，並旋轉成上下顛倒。接著使用「濾鏡」>「扭曲」>「旋轉效果」；此濾鏡是製作球狀畫面的方法。不過執行的時間或許很久，端視電腦速度與影像大小而定。確認選取「矩形到旋轉效果」，按「確定」。

現在，影像變成一個圓球，不過看起來像被踩扁了似的。這很容易修正，選擇「編輯」>「任意變形」，此時影像四邊都會出現控制點可變更影像形狀。按住左側的控制點，向右拉直到影像變成圓形為止。畫面左邊會出現許多空白，將它裁切掉，球狀影像就完成了。

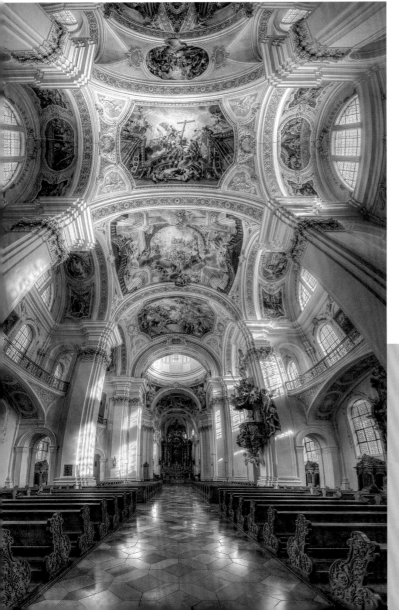

「344」 製作垂直全景照

你聽說過全景照,但有沒有聽過垂直全景照(vertorama)?這種相片是用軟體將一系列直拍畫面拼貼成像全景照一樣的相片,例如這張德國電腦科學家克勞斯·赫曼(Klaus Herrmann)製作的德國韋恩加騰聖馬丁大教堂內部相片。這張相片是用五張直拍影像拼貼合成。製作垂直全景照的原因是可以容納廣闊的內部空間或風景,細節遠比廣角鏡頭拍攝的單一相片更多,而且最後還能以傳統照片的長寬比(3:2)呈現作品,而不是水平拼貼的長條狀。

「345」 修正變形

Photoshop中有一個新濾鏡「最適化廣角」,可修正全景照中的變形、拉直建築物和水平線,以及減少廣角鏡頭的變形。此濾鏡與「智慧型物件」相容,以「智慧型濾鏡」方式使用,隨時都可以加以編輯。

小祕訣

我學習數位攝影時，就開始學習影像編輯。我會先構思一個想法，然後用攝影和軟體來實現。如果要合成相片，你必須以相同光線和相同角度去拍攝需要的元素。為了拍到同一個場景的多種視角，我會從不同高度拍攝。只要事先仔細規畫，合成相片一點都不難。我喜歡想像各種畫面，然後把它呈現得栩栩如生；數位攝影和影像編輯可以幫我做到。

——艾瑞克·喬韓森
（Erik Johansson）

346

創造視覺幻象

艾瑞克·喬韓森看過數以百計的相片，又從艾雪（M. C. Escher）等大腦幻覺藝術家獲得靈感，創造出許多錯覺傑作：都是經過精確規畫的合成照（參閱#347）。

為了合成這張相片中的垂直與水平馬路，他在路邊的好幾座山丘上從能夠拍到筆直線條的地方拍攝。他用Photoshop將相片粗略合成一張影像，並從素材圖庫加入背景和其他物件（例如天空和樹木）。最後的合成階段花了他好幾天時間，因為必須調整不同圖層的色溫及微調對比。

347 精心打造合成相片

這張相片是羅曼·洛朗（Romain Laurent）「傾斜」系列作品之一，簡單又毫無破綻，難以相信竟然是用好幾張相片合成的。如果想自己親手創造像這樣令人暈眩的相片，可以試試他的方法：

步驟一：首先拍一張沒有人的背景相片，也就是石板街道，當作基底圖層。

步驟二：第二個圖層是特效模特兒的照片。請一個朋友撐住模特兒，讓她靠著倒向一邊，然後從同一個角度拍攝多張照片，確保他們的位置正確。

步驟三：拍好之後，轉換RAW檔（請參閱#284），確定相片之間的色彩盡可能一樣。然後開啟Photoshop開始合成。

步驟四：選一張最好的模特兒全身照，用Photoshop高精確度的「筆型」工具將撐住模特兒的助手切掉，

並將模特兒從原本的背景中切割出來；切割時線條盡可能愈平順愈好。現在將模特兒擺在空街道的基底背景圖層上，位置就在她拍攝時原本站的地方。

步驟五：察看有沒有會漏餡的破綻。如果發現助手的影子，使用「筆型」工具搭配遮色片將它移除。另外也要檢查街景是否有殘缺不全的地方，因為有些會被助手的身體擋住，如果有，就從其他相片複製過來修補。

步驟六：檢查所有細節是否完美，還有沒有別張照片有更好的素材可以用。勞倫特製作這張相片時，就裁掉了模特兒的右肩、手提袋、連身洋裝的蝴蝶結，以及左手，並用其他更好的相片拿來蓋掉。

步驟七：使用乾淨的基底圖層將複製和修圖的部分減到最小，並視需要用遮色片顯示或隱藏其中部分區域。最後的完成檔會包含許多有遮色片的「曲線調整圖層」，視角需怪異到足以勾起觀看者的好奇心。

「348」 用智慧型手機製作 GIF 動畫

市面上有一些便宜的應用程式可將智慧型手機幾秒內拍到的畫面，像變魔術一樣快速製作成GIF（圖形交換格式檔）動畫。做出來的GIF動畫可用來美化社交網站大頭貼、逗逗臉書朋友，或嚇嚇老奶奶。其中頗受歡迎的應用程式有GifBoom、GifSoup和GifPal，可在Android和iPhone上使用。功能是拍攝一小段連續的相片再轉換成GIF，也可以用手機上現有的相片，還能增加特效，並且可以先預覽再上傳。

「349」 去除顏色讓圖形當主角

菲利普·哈比布（Philip Habib）拍下這張灰色天空襯托的電線桿和電線之後，查看影像檔時覺得對比太弱，因此決定把顏色換掉。如果你在自己的作品中發現類似的問題，也可以試試他的方法。先用Photoshop的「顏色範圍」工具將背景用遮色片蓋住，然後用實邊筆刷微調電線的部分，最後再以喜歡的顏色取代背景，加強對比。哈比布這張相片的靈感來自畫家蒙德里安（Piet Mondrian）的大膽色彩。

簡單 ▬▬ ◀ ▬▬ 複雜

「350」偽造水中倒影

並非所有風景照都能拍出心目中的樣子。舉例來說，你看到一個美麗如畫的湖泊，選好前景、中景和背景，也構好圖。景色很美，但是有風，而且湖面波浪起伏，並不平靜。拍好之後，你發現少了靜謐的感覺，也不對稱。不必無奈地接受這種缺憾，就算大自然不給你，你也可以用Photoshop偽造出鏡面般的倒影。

步驟一：由於天空會出現在最後影像中的兩個地方，因此要先清理乾淨。這張相片的左上部天空有亮部，使用「修復筆刷工具」去除這類的分散視覺注意力的地方。然後確認自己滿意影像的曝光度和色調。初步修圖完成之後，按一下M鍵，啟動「矩形選取畫面工具」，選取整個影像的上半部，也就是稍後要「倒映」在水面上的部分。

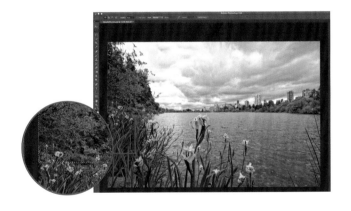

步驟二：按下Ctrl（Mac電腦為Command）＋J將所選取的區域複製到新圖層，然後用「編輯」>「變形」>「垂直翻轉」將它上下顛倒。按V鍵啟動「移動」工具，將整個上半部向下拖曳，直到碰到水平線為止（拖曳時按住Shift鍵可避免左右移動）。如果大小不合，按住Ctrl（Command）＋T啟動變形，將它拉大直到碰到相片底部為止。

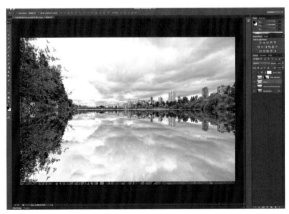

步驟三：現在要執行選取。關閉偽造倒影的圖層，選取下面一個圖層，用自己偏好的方法選取圖中湖水以外的所有東西。不同的選取方法適合不同的相片，就本圖而言，用「藍色」色版開始製作遮色片很適合。複製藍色色版，使用「色階」提高對比，直到湖水都變亮白。按一下「確定」，然後按Ctrl（Command）＋C複製。按一下「藍色拷貝」的縮圖，關閉額外色版使其不顯示，但不要刪除以免後續還要用到。

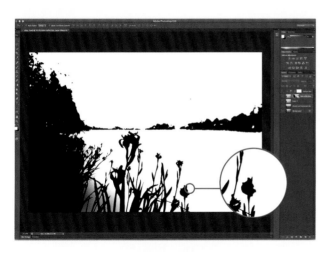

步驟四：回到圖層部分，在有倒影的圖層中新增遮色片。按住Alt（Option）並按一下此圖層，以顯示遮色片，接著按下Ctrl（Command）＋V貼上高對比的「藍色」色版。取消選取，然後使用「筆刷」（B）繼續將湖水的部分塗白，並塗黑前景的花草。本圖的前景有很多細節，因此要花時間用「筆型」工具和「快速選取」工具好好描繪。

步驟五：現在好玩的來了：讓水面看起來像真的一樣。按一下上下顛倒的天空圖層縮圖，然後使用「濾鏡」>「模糊」>「動態模糊」，選擇接近水平的角度（約4度）和喜歡的「間距」，按一下「確定」。再次執行「動態模糊」濾鏡，這次選擇接近垂直的角度（例如60度）。最後，加深水面的顏色。製作一個「曲線調整圖層」，按住Alt（Option）並按一下兩個圖層之間的分隔線，使「曲線調整圖層」鎖住水面圖層。調低中間色調，讓水面像真的一樣。完工！你做出了最初構圖時所設想的完美倒影。

「351」快速銳利化風景照

大多數的相片都會比原本應該呈現的樣子稍微模糊一點；尤其風景照更是如此。不論造成模糊的原因是鏡頭、RAW處理過程、重新調整大小或其他數位處理作業，都可以先略加銳利化之後，再列印或分享。

Photoshop和Elements都有好幾種快速銳利化的方法，Elements中常用的方法是「調整銳利度」，Photoshop中則是「智慧型銳利化」。不過另外還有一個方法是「顏色快調」銳利化，這個方法既快速又簡單，而且不會增加雜訊、不會過度銳利化或造成鋸齒邊緣，也不會使想保留模糊的區域銳利化。反之，它可提供適當的對比和清晰度。

步驟一：執行銳利化之前，先完成調整大小及其他修圖工作。接著，在「基本功能」中，在背景圖層上按一下滑鼠右鍵並選擇「複製圖層」，按下Ctrl+Shift + U完全去除複製背景圖層的飽和度；去除顏色可避免過度銳利化或增加色彩雜訊。

步驟二：現在要新增「顏色快調」濾鏡。前往「濾鏡」>「其他」>「顏色快調」，慢慢增加「強度」滑桿，直到灰色預覽中剛好稍微看到影像的邊緣為止（請注意：原始影像愈小，所需的「強度」愈小）。「強度」超過5像素的部分不會被銳利化，因此不要增加太多，否則會使相片變成假假的HDR影像。完成後，按一下「確定」。

步驟三：若要看看「顏色快調」濾鏡的效果，必須變更背景拷貝圖層的「混合模式」。使用「圖層面版」左上的下拉式功能表，將混合模式由「正常」改為「覆蓋」。

步驟四：現在，影像清晰度應該變像樣的。如果太銳利，只要降低圖層的不透明度即可。如果還不夠銳利，可以試試其他「混合模式」；「線性光源」可能會使相片邊緣出現鋸齒，因此可以試試「實光」，看看這個模式是否會讓效果好一點。

步驟五：完成銳利化之後，使用「圖層」>「影像平面化」合併所有圖層，然後「另存新檔」，記得要使用新檔名。

小祕訣

「352」消除紫邊

拍攝風景照時，是否曾注意到背光枝幹或山脈與天空的交界處出現紫色邊緣？或是逆光物體的一邊是青色，另一邊卻是紅色？這種現象稱為紫邊，顏色分離則稱為色差。這兩種現象在數位相片中很常見，一般人都能接受。不過如果修正好，會使相片看起來色彩更乾淨，也更專業。在Photoshop CS6的「鏡頭校正」濾鏡、CS6的Adobe Camera Raw或Lightroom 4中，只要勾選「色差」核取方塊就可以清除風景照的紫邊。

353 拉平 水平線

一張精采動人的風景照，很可能會毀於歪斜的水平線。即使拍照時使用三腳架，也很難用肉眼判斷水平線是否確實水平。

如果水平線歪了，可以使用Photoshop的「尺標工具」的拉直功能，按住工具列上的「滴管工具」即可找到「尺標工具」。使用尺標沿著水平線畫出一條直線，然後按一下畫面上方「選項」列的「拉直圖層」按鈕，就可以將相片恢復水平。

354 加強雲層力道

若要用Photoshop增添雲層的視覺震撼，先複製背景圖層，然後在「混合模式」的下拉式功能表選擇「色彩增值」。效果很可能會太強，因此要調低圖層的不透明度，直到雲層樣貌接近真實天空為止。接著在圖層中新增遮色片，使用「筆刷工具」在遮色片上把不套用「色彩增值」混合效果的部分塗黑。

355 增加局部對比

有時我們拍到的風景照中，某些部分對比絕佳，但有些地方卻顯得平板。此時可以使用「曲線調整」圖層和遮色片，一次調整一個地方。首先選取「調整」面板的「曲線」按鈕，按一下「曲線」對話方塊中的指標圖樣（位於「內容」面板的左側），移到要加亮的區域，向上拖曳；再移到要加深的區域，向下拖曳。接著新增黑色遮色片，將所有調整隱藏。然後設定白色「筆刷工具」，不透明度設為30%，慢慢描繪要顯示曲線調整效果的部分，讓效果恢復。

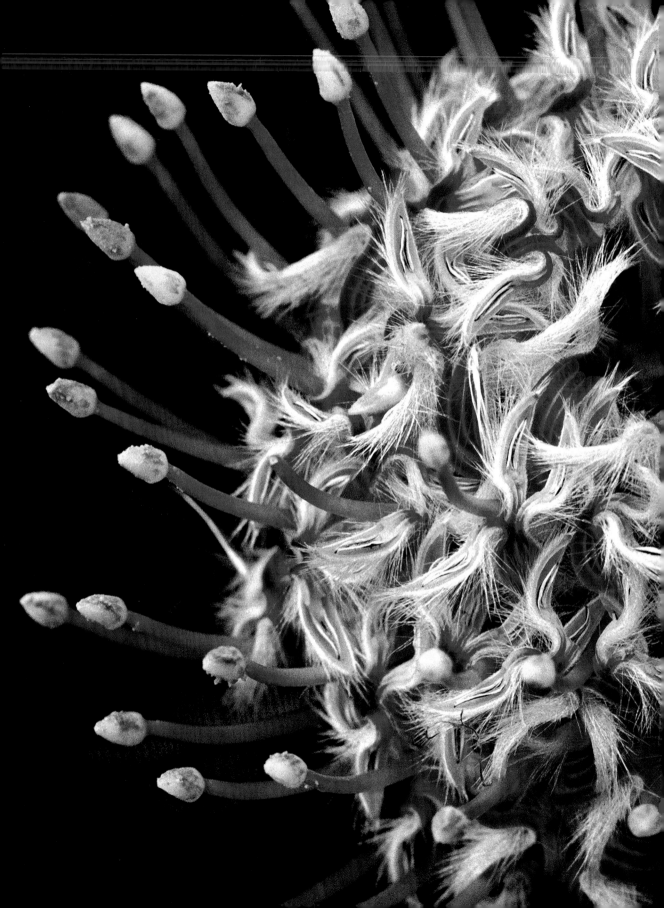

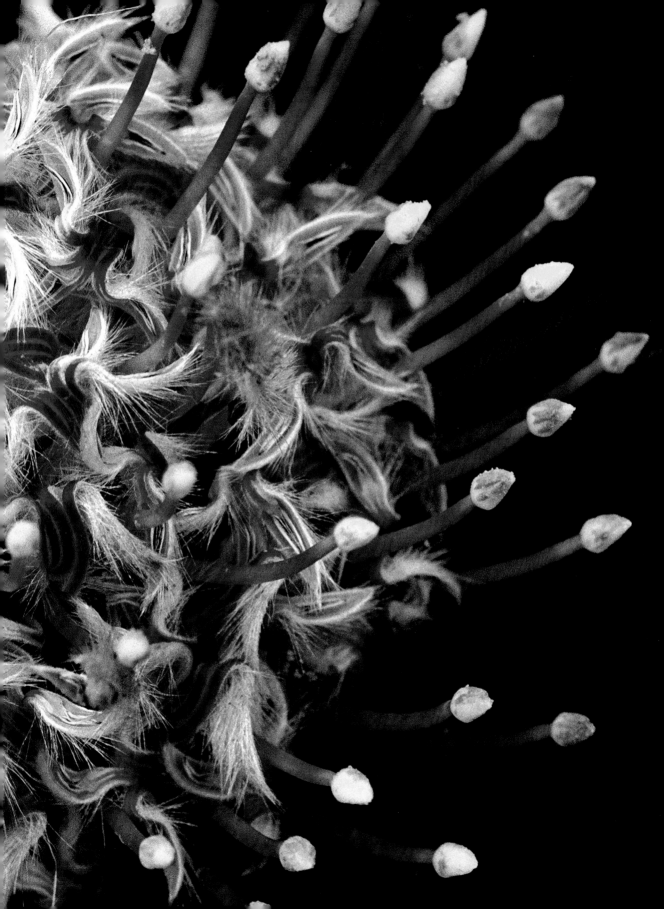

索引

圖片出處

All illustrations courtesy of Francisco Perez. All images courtesy of Shutterstock Images unless otherwise noted.

Half title page (left to right): Philip Ryan (upper left), Zach Schnepf (middle right), Nicky Bay (lower right), Will Gourley (middle left)
Full title: Bret Edge
Contents (left to right): Atanu Paul, Allyeska Photography, Kenneth Barker, Subhajit Dutta, Regis Lefebure, Jim Wark, Byron Yu, Daniel Soderstrom, Stephan Edwards, Jesse Swallow, Carol Weinberg, Ian Plant
Introduction: Charles Lindsey

器材與曝光

001: Pablo Hache (bottom), Andrea Lastri (top right) **002 (top to bottom):** Ian Plant, Eric Chen, Dorothy Lee **012:** Kim Oberski **014 (left to right):** Alberto Feltrin, Shawn Miller, Leonardo Miguel Cantos Soto, David O. Andersen **017:** Carol Weinberg **024:** Michael Soo **025:** Danny Ngan **028:** Connor Walberg **030:** Matthew Hanlon **031:** Jason Petersen **033:** Scott Markewitz **034:** Donald Miralle **036:** Regis Lefebure **038:** Andrew Wong **039:** Ryan Taylor **040:** Dan Taylor **041:** Stefano De Luca (bottom left), Simon Jackson (bottom right), Graham Gamble (top right) **042:** David FitzSimmons **044:** Erin Kunkel (from *Williams-Sonoma Salad of the Day*) **045:** Ali Zeigler **046:** Alex Farnum (from *Williams-Sonoma This Is a Cookbook*) **047:** Kate Sears (from *Williams-Sonoma Two in the Kitchen*) **048:** Matt Haines **049:** Skip Caplan **050 (left to right):** Barbosa Dos Santos, Laurens Willis, Darren Constantino, Thomas Fitt, Stephanie Carter **052:** Pascal Bögli (left) **053:** Lisa Moore **054 (top to bottom):** Gareth Brooks, David Yu, John Petter Hagen **057:** Stijn Swinnen **058:** Ryan Finkbiner **060 (top to bottom):** Alexis Burkevics, Larry Andreasen **063:** Debbie Grossman **064:** Meghan Hildebrand **065:** Teru Onishi **068:** Harry Giglio **069:** Jason Hahn **073:** Javier Acosta **074:** Paul Marcellini **076:** MaryAnne Nelson (bottom) **079:** Dave Bunnell **081:** Jim Wark **084:** Jason Hawkes **085:** Subhajit Dutta **086:** Ben Ryan **088:** Justin Gurbisz **089:** Alex Wise **092:** Matt Parker **093:** Stephen Bartels **094:** Bud Green **098:** David Becker

構圖與拍攝

103: Glenn Losack **104:** Tom Haymes **105:** Guillaume Gilbert **107:** Mike Cable **108:** Martin Wallgren **109 (top to bottom):** Daniel Whitten, Adam Oliver **110:** Brett Cohen **113:** Trent Bell **114:** Ian Plant **115:** Satoru Murata **116:** Michael Baxter **117:** Philip Ryan **122:** Stefan Edwards **123:** Andy Teo **125:** Dan Bracaglia **126:** Ricardo Pradilla **128:** Aaron Ansarov **129:** Ben Hattenbatch **130:** Fotolia **132:** Meghan Hildebrand **135:** Kenneth Barker **142:** Naomi Richmond **143:** Marisa Kwek **149:** Ian Plant **151:** Steve Wallace (left), Irina Barcari (right) **153:** Nathan Combes (top), Cameron Russell, Stephane Giner, Mathieu Noel (left to right) **155:** Allison Felt **156:** Sandy Honig **158:** Jeff Wignall **160:** Philip Wise **161:** Amri Arfianto **162:**

Kevin Barry **164:** Darwin Wiggett **166:** Nick Benson (small) **168:** Allyeska Photography **171:** Rick Wetterau **173:** Cary Norton **176 (left to right):** Andres Caldera, Mark Rosenbaum, Brett Cohen **180 (left to right):** Rick Barlow, Yew Beng **183:** Byron Yu **184:** Laura Barisonzi **186:** Michael Soo **187:** Lucie Debelkova **188:** Tom Ryaboi **190:** Chuck Miller **194:** Douglas Norris, David B. Simon, Ray Tong (left to right) **195:** Ralph Grunewald **200:** Giorgio Prevedi **203:** James St. Laurent **208:** Cameron Booth **209:** Pan-Chung Chan **212:** Edwin Martinez **213:** Nabil Chettouh **216:** Peter Kolonia **219:** Carl Johan Heickendorf **220:** Maurizio Costanzo **222:** Rhea Anna **223:** Oyo **224:** Paul Hillier **225:** Brandon Robbins **227:** Brooke Anderson Photography **228:** Charlotte Geary **229–230:** Ashley Pizzuti–Pizzuti Studios **233:** Mat Hayward **236:** Mat Hayward **238:** Jeffrey Ling **239 (all):** Delbarr Moradi **240:** Herman Au **241:** Greg Tucker **242:** Tafari Stevenson Howard **245:** James Hague **246:** Kiyoshi Togashi **247:** Gary Reimer **251:** Martin Bailey **252:** Paul Burwell **257:** Daniel Soderstrom **258 (top to bottom):** Lisa Pessin, Gerardo Soria

後製與其他

262: Peter Kolonia **263:** Timothy Vanderwalker **267:** David Yu **269:** Saleh AlRashaid **270:** Philip Ryan **273:** David Maitland **274:** Debbie Grossman **275:** David Evan Todd **276:** Alexander Petkov **278:** Jesse Swallow **279:** Subhajit Dutta **280:** Regina Barton **282:** Stefano Bassetti and Filomena Castagna **283:** Debbie Grossman **286:** Guy Tal **287:** Luisa Mohle **288:** Darwin Wiggett **289:** Cheryl Molennor **291:** Timothy Vanderwalker **292:** Ian Momyer **293:** Kevin Pieper **295:** Debbie Grossman **296:** Jamie Lee **303:** Andrew Wood **312:** Chris Tennant **314:** Helen Stead **315:** Maren Cuso (from *Williams-Sonoma Spice*) **322:** Peter Kolonia (stack of books), Dan Richards (dog book) **327:** Timothy Edberg **328:** Katrin Eismann **329:** Charles Howels **333:** Carol Delumpa **334:** Filip Adamczyk **337:** Lluis Gerard **338:** Xin Wang **340:** Raïssa Venables **341:** Anna Pleteneva **343:** Ben Fredrick **344:** Peter Kolonia **346:** Erik Johansson **347:** Romain Laurent **348:** Jess Zak **349:** Philip Habib **350:** Lee Sie **354:** Dan Miles

Index opener: Nick Fedrick
Last page: Priska Battig
Front endpaper: Daniel Bryant
Back endpaper: Geno Della Mattia
Back cover Lisa Pessin (first row, middle), Tim Barto (second row, left), Matthew Hanlon (second row, middle), Dan Bracaglia (third row, left), Kenneth Barker (third row, right), Lucie Debelkova (fourth row, far left), Steve Wallace (fourth row, middle)

拍出驚豔

作　　者：《大眾攝影》雜誌編輯部
翻　　譯：黃建仁
主　　編：黃正綱
文字編輯：盧意寧
美術編輯：張育鈴
行政編輯：潘彥安

發 行 人：熊曉鴿
總 編 輯：李永適
版　　權：陳詠文
發行主任：黃素菁
財務經理：洪聖惠
行銷企畫：鍾依娟
出 版 者：大石國際文化有限公司
地　　址：台北市內湖區堤頂大道二段 181 號 3 樓
電　　話：（02）8797-1758
傳　　真：（02）8797-1756
印　　刷：博創印藝文化事業有限公司

2014 年（民 103）10 月初版
定價：新臺幣 599 元
本書正體中文版由
Weldon Owen Inc.
授權大石國際文化有限公司出版
版權所有，翻印必究
ISBN：978-986-5918-67-5（平裝）
＊ 本書如有破損、缺頁、裝訂錯誤，
　　請寄回本公司更換

總代理：大和書報圖書股份有限公司
地址：新北市新莊區五工五路 2 號
電話：（02）8990-2588
傳真：（02）2299-7900

國家圖書館出版品預行編目（CIP）資料

拍出驚豔
《大眾攝影》雜誌編輯部作；黃建仁翻譯
臺北市：大石國際文化，民 103.10
256 頁：19×24 公分
譯自：The Complete Photo Manual
ISBN 978-986-5918-67-5（平裝）
1. 攝影技術 2. 數位攝影
952　　　　　　103020155

POPULAR PHOTOGRAPHY

關於《大眾攝影》

《大眾攝影》雜誌擁有超過200萬的讀者，是全球最大且最知名的攝影及影像製作刊物。這本雜誌成為同業中的權威超過75年，每一期（包括網站和數位版）都提供了充實的建議；由專業人員組成的編輯團隊旨在提出實用的攝影技術與作業要領，使初學者與最頂尖的專業者皆能受惠。

謝誌

威爾登‧歐文出版社

感謝瑪麗莎‧郭（Marisa Kwek）的藝術指導，莫斯理‧羅德（Moseley Road）的初期設計開發，以及伊恩‧坎農（Ian Cannon）、凱蒂‧凱文尼（Katie Cavanee）、艾米莉‧葛里芬（Emelie Griffin）、林西‧里特曼（Linzee Lichtman）、馬莉安娜‧摩納可（Marianna Monaco）、佩吉‧納茲（Peggy Nauts）、珍娜‧羅森塔爾（Jenna Rosenthal）、凱蒂‧施洛斯伯格（Katie Schlossberg）以及張瑪莉（Mary Zhang）的編輯和設計協助。

《大眾攝影》雜誌要感謝梅根‧希爾德布蘭（Meghan Hildebrand）、露西‧帕克（Lucie Parker）、蘿拉‧哈格（Laura Harger）、瑪莉亞‧貝漢（Maria Behan），以及黛安‧默里（Diane Murray）對本書的貢獻。